當代台灣

社區劇場

林偉瑜◎著

「劇場風景」出版緣起

　　劇場，可以是一幢建築，也可以是一門藝術，更可以是無限的風景！

　　劇場，是即時（simultaneous）與共時（synchronic）的，你得在該時、該地、人還要到現場，才能感受整個演出的脈動。

　　劇場，是綜合（synthetic）的藝術，一次的演出，幾乎可以含納文學、音樂、舞蹈、繪畫、建築、雕塑等多門藝術。

　　劇場，是屬於時間與空間的，它僅存在於表演者和觀眾之間，每次的演出都無法重來，也不會相同，有其獨一性（u-nique）。

　　有鑑於國內藝文表演活動越來越活絡，學校相關的科、系、所亦越設越多；一般社會大眾在工作之餘，對於這類活動的參與度亦相對提高。遍訪書店門市，幾乎都設有藝術類書專櫃，甚至專區；在這類圖書當中，平面、繪畫、音樂、電影、設計、欣賞、收藏、視覺、影像等一直占市場消費的大宗，反倒是劇場（廣義地包括：戲劇、戲曲、舞蹈、行動藝術、總體藝術等）到近幾年才慢慢列入若干出版社的編輯企劃當中。

　　劇場的迷人魅力，在台灣，始終無法擴散開來！進而連戲劇／劇場類書籍出版的質與量亦遲遲無法提升。考察其原因，首先是出版業者的市場考量：由於這類出版品一直被認為是「賠錢貨」，閱讀與購用族群僅有數百，頂多一、兩千，幸運的話，被

相關科、系、所當作教科書（但與熱門科、系、所相比，仍屬少數），否則初版一刷（通常只印個一千本）賣個好幾年是常有的事，不敷成本效益，沒有多少出版業者會自己跳出來當「砲灰」的，多半秉持「姑且一出」的原則，要不就是在「人情壓力」下出個一、兩本；所以我們在書店裡頭，幾乎找不到出版企劃方向清楚、企圖心強盛的戲劇／劇場類叢書。

其次是連鎖書店的行銷手法：處於資訊大量蔓延的時代，就算真正還有閱讀習慣的讀者，可能也沒有辦法觀照到所有的出版品，更何況廣大的一般讀者！於是連鎖書店的「暢銷書排行榜」便發揮了「指標性」與「流行性」的效用，或多或少左右了讀者在選購圖書的取向。在市場導向與趨眾心理（閱讀流行）的操作之下，使得原本就屬小眾的戲劇／劇場類書籍的「曝光率」與「滲透率」更是雪上加霜，永遠只是戲劇／劇場同好間的資料互通有無，呈現一種零散的、混沌的傳播樣態。

再者是此類書籍的內容與品質良莠不齊：細察戰後五十幾年的戲劇／劇場類書籍，大抵包括了劇本、自傳（或回憶錄）、傳記（或評傳）、史料整理、理論（編劇、導演、表演等）、實務操作、評論、專論等等，有些純屬酬庸，有些缺乏體系（結集出書者居多），有些資料舊誤，有些譯文拗口，有些印刷粗劣，如此製作品質，如何吸引一般讀者／消費者？！

縱觀這些出版品，仍有缺撼：出版分布零星散亂，造成入門者與愛好者不易購藏，長此以往，整個環境自然不重視這類書籍的出版與閱讀；連帶地，造成該類書籍被出版社視為「票房毒藥」，這更是一個「供需失調」的惡性循環。

揚智文化特別企劃了【劇場風景】（Theatrical Visions）系列

叢書，收納現當代戲劇及劇場史、理論、專題研究等等，期望能在穩定中求發展，發展中求創意，測繪出劇場風景的多面向：

對劇場表演與創作者——包括編劇、導演、演員、設計（又概分為舞台／布景、燈光、音樂／音效、服裝／造型／化妝）——而言，劇場大師的訪談錄、回憶錄、傳記、評傳等等，最能吸引這類讀者的青睞，除了領略大師的風範之外，最重要的是吸取前人的經驗，化為自身創作的泉源。

對一般的劇場愛好者及讀者而言，除了劇場大師的訪談錄、回憶錄、傳記、評傳之外，創作劇本、劇壇軼事、劇場觀察之類的書籍，或可作為休閒閱讀，或可作為進一步了解劇場的入門書。

對於專業的師生或研究人員而言，除了教科書（包括編劇、導演、排演、表演、設計、製作、行銷各分論）之外，關於戲劇及劇場的史論、理論、評論、專論，均在【劇場風景】企劃之列。

只有不斷出版曝光，才能增加能見度！
只有不斷累積記錄，研究才成為可能！

于善祿
1999年5月

馬　序

　　今日台灣現當代戲劇的生命力仍然表現在小劇場的多元姿態上。幾個人組成的小劇場，朝生暮死得像大海中波波前湧的浪花，個別言之雖無足觀，但整體言之，卻造成一種景觀、一種現象。他們規模小，花費少，不怕有沒有觀眾，可以肆意而為，所以他們盡可「前衛」，盡可「實驗」，盡可「另類」。他們也因此永遠停留在邊緣地帶，被大眾視為異端。

　　這種現象跟西方的小劇場一般無二。所不同的是，西方有太多作為主流的「大劇場」或「職業劇場」，異端的小劇場的存在恰恰可以矯正大劇場庸俗化、膚淺化、保守化的傾向。不幸的是，在台灣實在還說不上有形成庸俗化、膚淺化、保守化的大劇場的存在，小劇場的異端姿態又來矯正些什麼呢？如果沒有矯正的對象，又何苦非要另類不可呢？另一層意義是西方的大劇場一向擁有足夠的觀眾可以存活，而我們的半職業劇場卻不得不靠官方或民間企業的資助而苟活，如果我們放縱小劇場的前衛與另類，嚇跑了我們潛在的觀眾，何時才能使現代戲劇成為表演藝術的主流呢？這些問題應該是從事小劇場運動的年輕人需要檢討的地方吧！檢討以後，如果仍然覺得非要前衛或另類不可，那可能不全是任性或肆意，而是真正有些創意了。

　　異端的小劇場所引生的種種問題，恐怕也正是近年來使文建會出錢出力鼓勵小劇場向社區劇場轉型的原因。

　　「社區劇場」是西方的概念，直接從community theatre 一詞翻譯而來。當然，先有「社區」，而後才有所謂的「社區劇場」。英文community一詞的用法，也因時因地而異，據白秀雄、李建興合著《現代社會學》一書所云，迄1955年，西方對此詞的定義已有九十四個之多。林偉瑜在本書中，從歷史演變的觀點綜合出三組概念：(1)指地理範圍和服務設施；(2)指心理互動和利益關係；(3)指社會變遷與居民行動。她以為，如果「社區」與「劇場」連用，則側重地理範圍，指的是地區性的劇場；然則地區的大小卻是具有彈性的。

　　「社區劇場」的概念雖然來自西方（有哪些現代社會的概念不是來自西方呢？），卻並非排除我國過去也曾有過類似社區劇場的事實。民間廟會的戲劇演出，有時不一定僱用職業劇團，也可以由地方仕紳出錢，集合當地的子弟演出一台戲來。這種由一地的居民演戲給當地的居民觀賞的方式，雖非常設，卻近似西方的「社區劇場」了。

　　林偉瑜於書中除了在理論上釐清「社區劇場」一詞的概念及介紹西方社區劇場發展歷程外，主要即根據近年來政府的政策研究當代台灣社區劇場的存在與發展。在「社區劇場」的名義之下，她先後考察了台中的「頑石劇團」、台南的「華燈劇團」（現改名為「台南人劇團」）、高雄的「南風劇團」和台東的「台東劇團」（原名「台東公教劇團」）。

　　有趣的是，以上這些劇團雖然欣然地接受了文建會「社區劇團活動推展計畫」的資助，其中有些劇團卻表現出被界定為「社區劇場」的疑慮。這又是為什麼呢？正因為小劇場可以為所欲為，害怕一旦被封為「社區劇場」，可能會失去了這種自由。同

時，又害怕一旦成為「社區劇場」，不免給人一種「業餘」的印象，失去了向「職業劇場」轉型的動力。這種情形似乎說明了「社區劇場」之名並非出於這些小劇場的自願，而是文建會以「資助」的手段迫使他們轉型為「社區劇場」，目的乃希望這些劇團穩定下來，並且做一些社區服務的工作。

有人曾經質疑，文建會的「社區劇團活動推展計畫」似乎專對台北以外的地區而設，同樣受到資助的台北市的一些小劇場卻不必冠以「社區劇場」之名。我想，文建會的原意不過是借用一種合理的名義來推動台北以外地區的劇運，並非說明台北市不該有所謂的「社區劇場」。

如今台灣的「社區」意識相當強烈，每次看到某地民眾包圍污染性的工廠，或者為傾倒垃圾所引起的抗爭，都是社區居民的集體行動，沒有人敢再忽視有形的和無形的「社區」實在是存在著的。那麼，「社區劇場」的發展在「社區」意識的主導下是其時矣。戲劇本是要演給人看的，首先演給所在地的群眾觀賞，有何不可？與其讓眾多的小劇場朝生暮死，或是專演些嚇跑觀眾的戲碼，還不如迫使其中一部分轉型為「社區劇場」，何況沒有人規定「社區劇場」不可以專業化。

林偉瑜正是一方面企圖釐清「社區劇場」在中西兩方的沿革和界域，另一方面也具有推動社區劇場的意義。現在本書即將出版，正當一些小劇場向社區劇場轉型而存有疑慮之時，實在具有廓清社區劇場意涵的作用。同時對當代劇場的資料蒐集與研究也做出了可觀的貢獻。

馬森

《代序》

社區劇場如何成為社區生活的必需品？

　　近年來「社區劇場」不論在公部門或劇場界，都算是從天而降的當紅炸子雞，此間的從天而降之意當然指的是概念方面，而非實際操作層面。根據筆者的研究顯示，此詞在台灣的廣泛使用，實起於文建會於1991年至1994年實施的「社區劇團活動推展計畫」。而後數年至今，文建會對所謂社區劇團之直接與間接的規劃案和補助，及其所激起之劇場界與學界的討論和民間的仿傚，還有從事社區劇場團體的逐年增加，光是在1998年的1至7月間，台灣最少有四個社區劇團成立，這些關注社區劇場的討論與社區劇團的發展，似乎讓社區劇場（僅指現代劇場範圍者）看起來在台灣存在了近十年，然而真正存在的，是社區劇場的實體？還是我們對它的模糊概念？

　　實際上，台灣社區劇場的概念與實踐間的關係似乎是各自為政，彼此間的關係也不是相互衍生，此現象的肇因，應與政府「社」案「由上而下」的執行有絕對關係；文建會當初因對「社區劇場」的詞彙／概念的趨之若鶩，而將培植地方劇團之實冠上社區劇場之名，雖然「社區劇團活動推展計畫」三年（1991-1994）每團一年兩百萬的補助經費，的確活絡外台北地區的劇場活動，貢獻極大；然而所造成的概念混淆卻也是不爭的事實，正如想拉開一團毛線，卻在一開始拉錯了線頭，以至於到了剪不斷理還亂的地步。由於公部門單方面的促起與其實踐面的要求，更

加大一般人對於社區劇場概念理解與實際認知的距離,因為我們
對社區劇場的興趣一開始並不來自於民眾自覺的需要,而是來自
於對官方補助經費、內容和補助對象之標準。

　　以美國社區劇場發展歷程為例,其源起於二十世紀初的小劇
場運動,經過長期演變,其社區劇場的實踐面與觀念面,透過經
驗與爭議慢慢地沉澱、確立。而台灣的發展歷程則是霎時促起的
熱絡;初試啼聲的團體尚未有足夠時間歷經觀念面與實踐面的辯
證震盪,加上提出概念者通常不是非社區劇場工作者,就是與之
關係淡薄,無怪乎社區劇場的觀念和實踐之間的鴻溝一直沒有被
跨越。根據筆者對諸多「被稱」與「自稱」社區劇團的訪查,發
現多數社區劇場工作者對於此一概念不是質疑,就是相當模糊,
因此在執行上多顯現出信心不足,加上不斷被片面地強調此類劇
場在歷史發展上的業餘性質,更使得許多希望專業化的社區劇團
(通常是「被稱」者)徘徊在「To be or not to be?」的尷尬地帶。

　　筆者接觸過的許多劇場工作者、評論者與關心此議題的人,
都不免提出「什麼是社區劇場?」,初始筆者嘗試以千辛萬苦蒐
羅來的國內外資料,加上在圖書館中翻閱重量級哲學論證,企圖
描繪什麼是社區劇場,後來卻發現這些資料在幫助人們了解事實
上並無多大助益,多數人(包括社區劇場工作者)對何謂社區劇
場仍是相當模糊。但是,這些資料卻提供了思考的線索,例如美
國幾位重量級的社區劇場大師和多數的工作者,均同意「要使社
區劇場成為社區生活中的必需品」,對此我們要提出的問題是:
為何╱如何使社區劇場成為社區生活的必需品?比較直接的答
案,應當是回歸到思索社區的需要,如果我們的社區╱地區,所
需要的是一個服務性功能的社區劇場,那麼可能一個能促進資源

回收、環境保護、關懷老人，甚至帶領群眾革命的社區劇場，就是滿足這個社區的理想模式；若所需要的是一個使民眾得以歸屬的社團性質之社區劇團，那麼它就會按照這個地區的特質被塑成；同樣的，這個地方所需要的如果是具純粹「劇場」功能的社區劇場，那麼它就可能成為這個地區的必需品。我們並無權利去指導所有的社區劇場團體以特定模式發展，唯有由社區自行決定才不會發生「水土不服」。

　　台北市大安區「民輝環保劇團」，是由民輝里與民炤里組成的「民輝社區發展協會」所成立，其成立的原始意圖是希望藉由戲劇的方式，有效地宣導該社區長期從事的資源回收等環保工作，事實證明，在推出環保劇之後，該社區的垃圾回收成效立即躍升為全台北市第一名。台北市文山區的「喜臨門生命劇場」，是「文山老人服務中心」人員為開啟健康老人而成立的老人社區劇團，希冀透過劇場這種活潑的媒介，重燃老人對生命的積極感。為了對老人提供更人道的關懷，服務中心不時安排復健醫師、心理醫生，以及研究老人學的學者，為老人提供身、心的關照。台中理想國社區的「頑石劇團」源起於理想國社區居民認為他們需要一個能演戲給社區看的社區劇團，因此找來與該社區頗有淵源的台中資深劇場工作者郎亞玲主其事。在高雄縣橋頭鄉由五里林聚落成立的「五里林劇團」，是五里林居民為關懷自身所處環境而成立，他們希望透過戲劇表達當地的文化意識，以及將五里林早期的聚落精神傳承予下一代。這四個劇團皆源於需求而存在，他們並不需要事先了解社區劇場在抽象概念上的意義才能從事，他們只要尋著「什麼是我們所需要的？」就能不偏不倚地走在正確的社區劇場路上了。

但目前台灣對於社區劇場的窄化觀念仍是我們至今難以衝破的藩籬。這些窄化觀念不外是將社區劇場功能化、業餘化,以及過度渲染的集體化,換言之,許多人提及社區劇場不免聯想,它必須從事社區服務,如環境保護、關心受虐兒、獨居老人,甚至流浪狗等不屬於劇團的工作;也有許多言論顯示,為使更多民眾加入,社區劇團業餘性質有其必要;還有更多的人,一提到社區劇場的演出,即產生在鄉間的露天廣場,成百上千的群眾共同參與演出的畫面。這些狹隘觀點極度地限制了社區劇場團體的發展空間。

所有對社區劇場的質疑點就在於:「社區劇場之於其他劇場的獨特性在何處?」以目前筆者智力所能參透的,當是「對社區的服務性之動機或行動」與「對社區的開放性」。其服務內容可以是多樣化的,如社會性的服務、成為文化上的偉大力量,或提供一種娛樂的管道,都是它可以有的廣泛功能。以目前台灣社區劇場所呈現之觀念與實體的現象,此間「社區」,指該社區劇團所認知的某一特定區域。雖然其他國家,如英國社區劇場的社區意涵亦包括特殊社群在內,但由於台灣對社區劇場一詞的使用仍側重於地域觀念,因此筆者於此並不將社區劇場的對象作過多的含括。至於「對社區的開放性」指的是對自願民眾(volunteer)加入劇團的開放性,但開放程度則視個別社區劇團的特性而異。

雖然前面提及探求社區的需要是社區劇場發展的指南針,但並不代表社區劇團對於自身以及與社區之間就不會產生問題,同時也不表示有能力解決此一問題。例如「民輝」即在劇場演出與訓練演員方面,一度尋找不到正確的方式,即使有劇場工作者提供意見,但卻因對社區劇場性質的不了解,而無法提供有效的解

決方法。「頑石」和過去的「民心劇團」也都曾一廂情願地為社區服務，卻與社區中的部分個體產生衝突。這些現象說明，在社區劇團日益成長的情況下，我們需要一個能夠提供社區劇場在劇場演出、訓練與社區工作諮詢與協助的機構或單位，可幫助這些社區劇團解決問題，以及協助社區成立自己的社區劇團。以美國為例，美國社區劇場聯盟（American Association of Community Theatre, AACT）就是這樣一個提供豐富資源的機構，它不僅幫助欲進入社區的劇場工作者知道如何與社區建立良好關係與互動，如何從事社區服務；也協助欲成立社區劇場的社區團體或居民，知道如何製作演出和運作劇團。期待台灣在社區劇場團體日益發展之下，未來也能有一個類似AACT的專業社區劇場機構，整合與提供台灣社區劇場更多有效的資源。

　　由於一人之力有限，在社區劇場議題中的許多面向（特別是社會層面），如觀眾的結構與反應、社區劇場與社區、環境、群眾之互動關係，以及社區劇場的社區工作層面等問題，本書無法深論，此為本書一大限制，這些問題的重要性並不低於社區劇場在藝術層面的展現，盼日後有機會能進一步探究。此外，本書並不企圖建立一套社區劇場理論上的論述，也意不在引進西方標準的社區劇場模型，僅希望透過筆者在個人能力所及下調查的有限資料中，描繪出社區劇場目前存在的概廓，透過它能幫助我們更了解台灣的社區劇場，進而給予社區劇場更廣闊的發展空間。

林偉瑜

目　錄

第一章　緒論

　　八〇年代之後台灣現代劇場的發展，不論在演出或論述方面，皆過度集中台北大都會，相較於台灣其他縣市，其戲劇資源、人才及觀眾等方面，台北地區占有絕對的優勢。然而約自九〇年代起[1]，「社區劇場」的名詞與觀念逐漸興起，接著伴隨政府政策的大力推動，各地陸續出現「被稱」[2]或「自稱」社區劇場的團體。至1999年，一般對社區劇場的熱潮並未隨時間淡化，反而有明顯增加的趨勢，此點我們可從「自稱」為社區劇場的團體數目不斷成長便可窺知。[3]值得注意的是，隨著社區劇場風潮所帶來的特殊現象，即台北縣市以外各地方的劇團，出現了明顯成長與蓬勃的現象。這種蓬勃現象實際與台灣社區劇場發展有著極密切的關係，其中政府的政策方針即是促成此現象的主因，雖然某種程度暴露出台灣民間在藝術文化發展上自主性的不足，但從另一角度觀察，若政府政策規劃與執行得宜，可達刺激民間藝術活絡的效果，官方的介入也非全然不妥，有關官方在社區劇場

[1]本書〈尋找當代台灣社區劇場〉中有詳細的說明。

[2]此肇因於文建會於1991年7月開始實施的「社區劇團活動推展計畫」，計畫中每年選出台北縣市以外的四到五個劇團作為補助對象，因此當初受到補助的團體，自此被稱之為「社區劇團」，關於這部分本書之〈邁入社區劇場世紀〉、〈尋找當代台灣社區劇場〉有詳細的說明。

[3]文建會「社區劇團活動推展計畫」實施前「自稱」社區劇團的團體有二：「425環境劇場」、「民心劇場」；計畫實施後，扣除掉「被稱」的劇團外，「自稱」社區劇團的團體，至目前為止至少有六個：台北市內湖社區「鍋子媽媽劇團」、民輝里的「民輝社區劇團」、文山區的老人社區劇團「喜臨門生命劇場」、台北縣板橋「江之翠社區實驗劇團」、台中縣大度山「頑石劇團」、台南市的「烏鶩社區教育劇場劇團」及高雄縣鳳山「辣媽媽劇團」。其中「江之翠」現已改名不稱社區劇團，且不從事社區劇團方面的工作。

發展的介入，本書將有詳細說明。近年來政府「本土化」的傾向，成為對各地方文化政策的重點；許多文化政策，特別是牽涉「社區」的文化政策，發展地方特色及運用當地社區文化資源成了政府規劃的重點。[4]此外，學者專家亦不斷鼓吹各地方劇團[5]，應創作屬於自己地方特色的作品。由於官方的態度與學者專家的呼籲，外台北劇場逐漸發展出極具地方性格的劇團[6]，而迥異於台北的劇團。

　　在這些社區劇團蓬勃發展之時，對「社區劇場」一詞觀念質疑的學者與劇場工作者仍不在少數。有人認為不是隨便就可以稱為社區劇場；也有人認定，台灣根本沒有社區劇場；還有的則是不甘於被稱為社區劇團。[7]因此何謂社區劇場，即成為關心社區劇場人士討論的焦點。文建會在1999年舉辦的「第二屆台灣劇場

[4] 根據文建會之「行政院十二項建設計畫之三：充實省（市）、縣（市）、鄉鎮及社區文化軟硬體設施——社區文化活動發展計畫」（期程：1995年7月至1998年6月）草案中，提及文建會近年來推展的社區活動相關計畫，其中包括每年各地的文藝季及1994年以「人親、土親、文化親」之主題擴大辦理的文藝季活動，1991年的「社區劇團活動發展計畫」和同年實施的「假日文化廣場」等，皆將開發各地藝文特色的目標列入計畫。

[5] 參考本書〈尋找當代台灣社區劇場〉。

[6] 此間之地方性格主要是指劇場作品方面。

[7] 政大教授紀蔚然曾質疑「……台北縣市以外某城市有一個常態劇團，是否就是社區劇團？」，「江之翠」的藝術總監周逸昌在接受筆者訪問時，即指出他認為台灣沒有社區劇場，而國立藝術學院戲劇系鍾明德教授接受訪談時，也表示當初接受文建會補助的社區劇團，像「台南人」（過去的「華燈劇團」）、「南風」、「台東」等劇團都不是所謂的社區劇團。而「台南人」、「南風」在接受訪問時亦表達出被外界定位為社區劇場的疑慮。

研討會」，其主題為：兒童劇場、社區劇場、專業劇場等三項，表示台灣社區劇場的發展將正式邁入學術論壇，而社區劇場一詞的觀念釐清與正名，亦是即將發生的重要活動。

　　社區劇場在西方的發展已經有將近百年的歷史[8]，台灣現代劇場在整體發展上受西方劇場影響是不可否認的事實，「社區劇場」（community theatre）一詞不僅是外來的翻譯名詞，其觀念亦是從西方留學回來的學者所帶入。[9]因此當我們討論當代台灣社區劇場之時，西方國家社區劇場的觀念與發展，絕不可視之不見。但本書不擬以西方社區劇場的觀念與方式，作為討論台灣社區劇場之指標，因台灣社區劇場的發展雖受其影響，卻不與西方社區劇場的發展環境與過程一致，因此仍將以當代台灣社區劇場的實際發展狀況，作為本書的主要立論依據。

　　本書主要研究的重點，在於探討當代台灣社區劇場的觀念及其發展狀況，以期透過實地調查，發現當代台灣社區劇場的真正面貌，並儘可能地將此面貌描述出來，而非制定一套社區劇場理論，或者論定社區劇場應當如何，抑或是賦予個人主觀上的期許。

本書之社區劇場研究範圍

　　本書所涉及研究的當代台灣社區劇場，主要是針對現代戲劇方面的社區劇場，傳統戲劇並不在本書研究範圍之內，但關於傳

[8] 參考〈邁入社區劇場世紀〉。
[9] 參考〈尋找當代台灣社區劇場〉。

統社區劇場方面的觀念亦有概略的介紹。[10]至於研究時間的界線則是從台灣開始推行此一觀念起。雖然在台灣目前翻譯的戲劇史，或者介紹西方劇場的書籍，或多或少出現此一字眼，但由於沒有詳細的介紹說明，因此未引起台灣劇場界和一般人的注意。因此筆者將台灣開始有人推行此一觀念，以及出現社區劇場團體的大約年代開始，作為研究的時間起點。至於研究方向，則以當代台灣社區劇場觀念的釐清為核心點，輔以西方社區劇場發展作參考，並將當代台灣社區劇場的運作狀況與劇團作品介紹，作為觀念釐清的依據。

[10] 參考〈尋找當代台灣社區劇場／邱坤良〉部分。

第二章 邁入社區劇場世紀

　　對九〇年代的台灣劇場而言,「社區劇場」一詞,已然成為一種相當流行的概念,這種概念不僅展現在思考層面上,亦具體表達在台灣的劇場活動中。社區劇場在九〇年代的抬頭,顯示出台灣的劇場工作者希冀劇場與生活有更進一步的貼近;這種貼近不僅是純然的心靈契合,更要是與觀眾生活產生關聯,以此試圖拉近劇場與民眾的距離。也就是說,這種劇場模式所期望達到的理想,不再只是純然美學上的極致,而是將劇場和群眾與社會間的關係深化。事實上,劇場要同時兼顧美學境界的追求與社會性功能的目標,在實際操作層面的確有其衝突點,換言之,藝術、美學上的成就通常具有其獨特性,並在技術和審美上有一定的高度。然而,若想與群眾和社會做良好的溝通與融合,普遍性卻是必要條件之一,為達普遍性,藝術家在藝術性與社會性間相互妥協在所難免;當然,這並不意謂高水準的藝術作品都不具普遍性,或者普遍性作品的水準不足,而是目前普遍存在於藝術家與群眾在思考與生活面向等種種的差異,使得雙方經常難以溝通,若要將兩者結合,各種大小衝突勢必浮現,因此如要減少融合上的衝突,彼此間的了解當是必須踏出的第一步。

　　目前台灣不論是劇場界或學界,在社區劇場的概念釐清與實踐模式仍相當模糊、眾說紛紜,許多觀念面與執行面的問題也油然而生,例如:

　　「社區與社區劇場的關係為何?」

　　「社區劇場的特徵和概念為何?定義又是什麼?與其他劇場有何不同?」

　　「社區劇場與社區戲劇活動其間差異何在?」

「社區劇場此一外來名詞在西方國家的意涵是什麼？」

「台灣有社區劇場嗎？而台灣的社區劇場又當是什麼？」

「台灣的社區劇場有哪些類型？」

「社區劇場的社會化功能與藝術成就，何者為重？為社區從事劇場外的服務亦為社區劇場的責任嗎？」

「社區劇場與社區結合的程度為何？如何結合？如何建立其間的互動模式？」

當然，關於社區劇場議題的疑問不只如此，但從這些問題中已可嗅出牽一髮動全身的端倪，在本書中部分討論以環境為依歸，進行溯源，從而探討這些問題，了解社區劇場的外相與內涵。

下文重點有二：一為釐清「社區」之概念，二為簡介英、美兩國社區劇場發展概況。將此二重點列於本書的原因，除了名稱與社區二字有關之外，台灣「社區劇場」一詞，實為西方國家（主要為英、美兩國）之外來名詞，因而在觀念上亦受到相當的影響，因此對西方國家社區劇場的發展做一介紹，有助於在概念釐清上做更清楚的說明。

一、「社區」的概念

由於「社區」為來自英文community之翻譯名詞，因此在探討其在社會學中所使用的意涵之前，我們先了解此詞翻譯成中文

後之意義為何。以下列舉三本國內常用的英文辭典中關於community之中文解釋：

1. 《遠東實用漢英辭典》（*Far East Practical English-Chinese Dictionary*）：

 (1)社區；同住一個地方，且具有相同的文化和歷史背景的民眾，如紐約市的中國僑社。

 (2)團體，如實業界。

 (3)共有；共享；共同的責任，如共有財產或共有理想。

 (4)同居一齊之動物；同生一處之植物。

 (5)共同的性質；相同；一致。

2. 《當代英漢雙解辭典》（*English-Chinese Dictionary of Contemporary*）：

 (1)圈子；社區；一群興趣、宗教、國籍相同的人，同住在一個地方，如英國的波蘭裔社區。

 (2)同住一齊之動物；同生一處之植物。

 (3)共同；相近；相似。

 (4)共有；如財產的共有。

 (5)一群宗教信仰相同的人。

 (6)the community：公眾；大眾。

3. 《牛津高級現代英文辭典》（*Oxford Advanced Learner's Dictionary of Current English*）：

 (1)（由同住一地區或一國的人所構成）社會；社區。

 (2)由同宗教、同種族、同職業或其他共同利益的人所組成的團體。

(3)共享；共有；共同。

從以上三本英文辭典中對 community 的解釋，可發現此字一般翻譯為「社區」，其解釋大同小異，所包含的意義相當廣泛，至於較精確的涵義分析，在後面的社會學科中之概念有較清楚的釐清。

另外，根據中文辭典的記載，「社區」一詞中之「社」字在中國古代的意涵，原已與西方「社區」的意涵略近，《辭海》中「社」的解釋為：

1.土地之神。
2.祭后土也。
3.古代地方區域名。
4.同志匯集之所曰社，如詩社、文社之類。
5.江、淮謂母曰社。
6.祭社神的日子，社日之簡稱。

《新辭典》：

1.土地神。
2.象徵土地神的土壇；或祭祀土地神的地方，如立社。
3.祭社神的日子，社日之簡稱。
4.古代地方行政單位名。
5.為某一共同目標而組合的團體，如詩社。
6.姓。

上述兩本中文辭典「社」字解釋大略相同，其中「古代地方區域名」和「為某一共同目標而組合的團體」之解釋已相當接近

現代所使用的「社區」。

　　接下來討論「社區」一詞在社會學科當中的用法。此詞在社會學科中是令人相當頭痛的詞彙，學術界對這個名詞意涵、定義及研究，可說是多如過江之鯽，而且說法不一。[1]國內論及「社區」的一般性書籍和學術性書籍不在少數，對「社區」一詞定義與概念的介紹相當多，本書主要引用的書籍為徐震教授所著的《社區與社區發展》。大多數涉及社區的書籍，有關社區定義部分大同小異[2]；本書並不著重從琳瑯滿目的各家定義中攫取其一，而是從日常用法、學術用法以及歷史演進的角度，論述社區的概念，並且在整理與描述上較為清晰，因將以本書所述及的「社區」概念為主，再輔以其他書籍補助說明。

　　《社區與社區發展》首先將「社區」一詞區分為「普通用語」（即日常生活用法）和「學術用語」（社會科學論著中之用法）。[3]「普通用語」中之社區概念所萃取的來源為當代語文字典[4]，所歸納出的概念重點有三：

[1] 徐震，《社區與社區發展》，第五版（台北：正中書局，1994年4月），頁26-28。徐震先生提到，社區一詞在社會科學中的用法相當地廣泛，因此一直有人對這個名詞過於廣泛的用法不滿，有人還稱此詞為無所不包的名詞（a catch-all term）。

[2] 蔡宏進著，《社區原理》，文崇一、葉啟政主編，再版（台北：三民，1991年9月）頁5-26；白秀雄等合著，《現代社會學》，初版（台北：五南，1995年6月），頁436-459；唐學斌，《社區組織與社區發展》，初版（台北，1971年5月），頁47-70。

[3] 同註[1]，普通用語在近年來逐漸趨於明確，而且與學術用語的內涵近似。

[4] 其參考的辭典有：《牛津高級現代英文辭典》（*Oxford Advanced Learner's Dictionary of Current English,* 1974 ）、《沅德穆書局英文大辭

1.指居住某一特定地區的一群人或這些人生活所在的地區。

2.指一群具有共同經濟利益或共同文化傳統的人群或國家。

3.指共有、共享、相同、認同或共同參與等情況。

此間之社區概念，與前述所列舉三本英文辭典中的「社區」意義相同。

「學術用語」採用的來源則以社會學論著為主[5]，所歸納出的重點亦有三：

1.地域的概念：指社區為地理界線的人口集團。

2.體系的概念：指社區為互相關聯的社會體系。

3.行動的概念：指社區為基層自治的行動單位。

我們觀察這兩種用語的社區概念，其實相當地接近，只是學術用語較為嚴謹，但這只是書中開頭所提出較初級的概念。白秀雄、李建興等合著之《現代社會學》（頁436）提及，光是在1955年西方所蒐集到的「社區」定義，已高達九十四個，其中有六十九個同意社區有以下三種基本而重要的組成要素：社會互動、地區、共同約束。而唐學斌所著的《社區組織與社區發展》，也羅列了中外學者等二十二個不同的社區定義。[6]然而，縱使我們有

典》（*The Random House Dictionary of the English Language,* 1974）以及《韋氏新世界美語辭典》（*Webster's New World Dictionary of the American Language,* Second College Edition, 1976）。

[5] 學術用語參考的書籍為：《國際社會科學全書》（*International Encyclopedia of the Social Science* Vol.3, 1968）、《社會學全書》（*Encyclopedia of Sociology,* 1974）和《社會工作全書》（*Encyclopedia of Social Work,* 1977）。

[6] 唐學斌，《社區組織與社區發展》，頁47-70。關於社區的定義頗多，此

如此多的資料，仍對「社區」一詞感到相當紛亂，並充滿疑惑，
對於此點，徐震從兩個方面試圖釐清社區的概念，一為蒐羅各家
對社區一詞定義的討論與批評[7]，另一則是從歷史的演進中，探
究不同時期逐漸形成的概念；由於後者對概念形成講述較為清
晰、重要，且不落入單一偏狹的定義中，所以下面將詳述社區一
詞在歷史進程中漸次形成的三種概念（頁27-41）：

　　第一種概念是從地域範圍和服務設施著眼，亦即社區的地理
因素，又可稱為「結構（structure）的概念」。1915年葛爾平
（Charles G. Galpin）以一個農村社區作為思考，提出以商業及服
務界圈為畫定社區邊界的方法，這種概念「著重社區內居民聚居
的空間關係與服務設施，及其由共同生活形成的自治關係」。若
單就這種地理與結構概念的社區，其意指「地域的人口集團」，
如村落（hamlet）、村鎮（village）、市鎮（town）、城市（city）、

舉例數種供以參考：(1)柯勒（Cooley）1906年出版的《社會組織》：社
區是一種基本團體，是人類的集合體，其中各種關係建築在直接的認
識、共同的標準與互相的了解上；(2)美國農村社會學家葛爾平（Galpin）
認為，社區是一群家庭，試以達成共同的需要，諸如：教育、衣著、宗
教、財務等，其大小由十六平方英里至一百平方英里，以農村為中心，
約有三百到三千的人口；(3)林德曼（E. E. Linderman）在《社會科學百
科全書》中指出，社區是社會交互作用的過程，要加強並擴大相互依
賴、合作、團結及統一的態度與實踐；(4)杜恩（A. W. Dunn）：社區不
只是一群人居住於特定地區（locality）為共同利益（common interest）
所結合，並要共同受法律的制裁，與其說是一個地域或組織，不如說是
居住於該地域人們的心理表徵。

[7] 由於社區的定義實在太多，因此許多學者開始針對這些定義作討論、批
評與歸納，這些討論與歸納後的結果，使社區一詞的概念有了較清楚的
畫分，並使得此詞的用法趨於謹慎，因此這些關於社區定義的討論與批
評，對釐清社區一詞之概念，有相當的助益。

都會（metropolitan area）乃至國家（country）。這種用法的重點
不在地域面積大小，其社區地域範圍乃是按社區的組織結構與服
務體系，與居民一體之關係加以區分而成。

　　第二種概念是從社區之心理互動與利益關係著眼，為社區之
心理因素，又稱「互動（interaction）的概念」。由於工商業與交
通發達，自給自足的封閉性社區漸少，第一種社區概念已難適應
社會環境的變遷，因此社會科學家開始從「社會互動」的角度觀
察社區，側重「社區互動中的正面關係，亦即共同利益、共同目
標與共同願望」。這種概念的社區又稱「精神社區」（spiritual
community），或「利益社區」；這種概念不考慮居住的空間關
係，而考量「其共同文化、共同隸屬、共同命運、共同意識、共
同願望及認同之心理狀態」，可指宗教、種族、職業等人群，例
如美國猶太人社區、美國中國人社區等，或者歐洲經濟社區（歐
洲共同市場）、北大公約社區（北大西洋公約各國）等有共同利
害與共同目標關係，也可稱某地學術界人士為the academic
community，或稱全國軍界人士為the military community等。

　　第三種概念是從社區的社會變遷與行動方面著眼，為社區之
社會因素，可稱「行動（action）的概念」。聯合國1951年起不
斷以社區發展方式呼籲及推動各國的社會改造[8]，許多國家皆採

[8] 二次世界大戰後，各國經濟蕭條，其中尤以發展中國家為甚，1948年聯
合國成立，從事推動全世界的經濟發展工作，1951年聯合國經社理事會
（U. N. Economics & Social Council）通過議案（390D），欲運用社區組
織工作中的社區福利中心作為推動全球社會經濟建設的基本途徑。經調
查認為若干農業國家已試行一種較社區福利中心更好的辦法，即發動全
面性的地方建設運動，以鄉村為行動地區，並由政府策動民間團體配

用經由政府當局與地方居民聯合一致，努力提升其經濟、社會、文化等方面的水準，因此形成了「將社區視為地方居民自行組織、自行建設的自治單位」。這種概念的社區專指「地方性社區」（local community），即指既具地域基礎（territorial base），又具社會互動（social interaction）和組織行動（organizational action），有社區發展功能，或有社區發展潛力的社區。通常指村鎮、市鎮中幾個鄰近的鄰里，可作集體行動共同建設者，或以某一計畫為核心，可採集體行動者；所以又稱「工作目標區」（target area）或「目標社區」（target community）。

　　徐震認為此三種概念應予合併考慮為佳，如此所意指的社區，語意將更明確、具體，對於作為社區範圍的畫分，亦更有依據。

　　根據上述三種社區概念的分析，我們可知「社區」一詞的概念實際上並不特意執著在一定的地域範圍，即使指地域範圍，也不限定其面積大小，它可小至一個小鎮中的小型居住社區，亦可大至一個國際性的大都會區，它可以是指某特定訴求的團體，如世界各國的扶輪社組織、同性戀團體、勞工運動團體、婦女團體等，事實上社區之意涵除了是上述三種概念，若要確知其精確的指涉，必須取決於我們在何種情境下使用，例如當我們提到台北市士林區的福林社區所舉辦的社區交誼活動，我們便知此間社區之意，實以地理範圍為主，這種用法為一般生活經常使用；若我們提到歐洲經濟社區正發起一項抵拒外來電器產品的簽署，便可

　　合，以期社區居民自動自發參與活動，因此聯合國乃以「社區發展計畫」代替前議，1954年聯合國全力在亞洲、非洲、中東、南美等地區推行此運動。

知所指的是有共同利害關係、具心理與互動概念的精神社區。

　　按照前述社區的第二種概念的意涵來看，我們可做以下的推斷：劇場人士是屬於心理與互動的社區，因為劇場是一群有共同意識、共同願望及共同目標──即致力於劇場藝術──的人所共同推動的。而相對於劇場這個大範疇，前衛劇場、同性戀劇場、教育劇場、傳統劇場、女性主義劇場、社區劇場……，為屬於較小範圍的精神社區，顧名思義，我們很容易理解上述這些不同屬性的劇場，皆有其共同的意識、文化及目標，而其中的社區劇場則是這種精神社區中，側重地理範圍、地區性的劇場，然而其地理範圍就和第一種概念的社區一樣，沒有一定的面積大小，這點我們可從《社區劇場：觀念與成就》（*Community Theatre: Idea and Achievement*，1959初版）中得到佐證，書裡的第一章提到社區劇場運動：

　　……（社區劇場）蔓延並遍及全世界的各種地方，這些
　　地方是各式各樣的，如要將這些社區劇場很活躍的地
　　方，或國家的規模加以一般化（規格化）是不可能的，
　　我們知道在一百人以下的社區可以做得很好；同樣在世
　　界上大的城市中，社區劇場的成就亦是相當有成就的。

　　但社區劇場在運作時有其技術上的限制，會使其地理範圍有一定的限制，大多數的社區劇場所認知的地理範圍，最大僅到城市，很少有社區劇場對其認同歸屬的地域範圍以一整個國家（除了像摩納哥、盧森堡這樣的小型國家外），或一個洲（如亞洲、歐洲、美洲等），乃至以全世界為其所認知的社區範圍。台灣的一般觀念皆以為社區劇團即是存在一小型社區中之劇團，部分

「被稱」為社區劇場的劇團,如台南的「台南人劇團」(即過去的華燈劇團)、高雄的「南風劇團」、台東的「台東劇團」等,這些劇團皆處於一縣市範圍,因此有人質疑這些劇團如何能被稱為社區劇團。從上面對社區一詞簡單的釋義來看,可知社區並無一定的地理範圍,但社區劇場是否也是如此?下面我們討論西方社區劇場的發展,將可大致了解其社區劇場會隨不同性質在地理範圍上有不同的認定,而本書第三章〈尋找當代台灣社區劇場〉中的台灣社區劇場分類中,也將觸及台灣社區劇場的地理範圍。

二、美、英兩國的社區劇場

社區劇場在西方國家的發展已有近一世紀的歷史,各國發展的歷史背景與模式不盡相同,由於資料取得來源問題和語言因素,因此本書所介紹和參考的西方國家社區劇場之資料以美、英兩國為主,並側重於其社區劇場之發展歷史與概念陳述。

美國社區劇場之發展歷史與概念陳述

1.美國社區劇場之發展歷史

筆者目前所獲得的美國社區劇場相關書籍資料,對其社區劇場的發展歷史的介紹,均模糊不清且較無系統,因此僅能從這些

個別的書籍資料作組合與歸納。[9]

　　關於美國社區劇場起源的時間，各資料間的說法不一，有的認為在美國國家形成的初期，社區劇場即已存在，到了1910年左右才有普遍的設立[10]；有的則認為社區劇場運動開始於1905年左右[11]；或有認定其開始於第一次世界大戰（1915）前後[12]；在羅伯格得（Robert E. Gard）與格特盧得伯里（Gertrude S. Burley）所著的《社區劇場：觀念與成就》中，認為大部分早期美國文化發展的根源，都是從歐洲移植過來的，社區劇場也不例外。1911年有一群愛爾蘭的演員在美國各地的城市巡迴，他們散布純樸而自然的理想，因而喚起美國人民對商業劇場的反抗，並成為許多劇團成立的催化劑，同時亦促使美國社區劇場的成功

[9] 台灣關於社區劇場的資料相當少，並沒有專書討論，只有少數的文章和報導觸及此一議題，因此台灣所能找到的皆為原文資料。事實上，美國各大學關於社區劇場的博碩士論文相當多，光是台灣各大學圖書館中的美加地區論文光碟檢索，查出美加地區在1980年至1995年間，有關社區劇場的博碩士論文即有一百四十四本，其中美國方面的論文占五分之四強。由於筆者僅能取得一小部分的論文和部分書籍，因此在資料的彙整上有一定程度上的困難，此為本書一大缺憾，期日後有興趣研究此論題的研究者，再行補充本書的不足。

[10] Martin Banham, ed., *The Cambridge Guide to World Theatre*, pp.818-819。其在社區劇場的部分提到，美國的社區劇場是一種業餘劇場（amateur theatre），在美國自國家形成的初期即已存在，但一直到一九一〇年代的社區劇場運動，才成為廣泛的設立。

[11] Oscar G. Brockett, *History of the Theatre*, sixth edition, p.554.

[12] Stephen Langley, *Theatre Management in American Principle and Practice*, revised edition, 1980, 第二章〈Community Theatre〉提到：「……社區與教育劇場二者，皆源於同樣的靈感來源與衝動，而且都開始於第一次世界大戰前後。」

（pp.7-8）。另外該書還指出「社區劇場」一詞，被作為一個正式認可的術語，且應用於特定的對象事物（subject matter），其明確的時間可追溯自1917年珀蕾依（Louise Burleigh）寫的一本小書，書名為《社區劇場的理論與實踐》（*The Community Theatre in Theory and Practice*）。[13]關於美國社區劇場形成的時間，尚有許多的資料提及，在此無法詳述，有興趣者可參考書後所附之參考文獻。

　　這些關於形成時間的說法皆莫衷一是，但這些資料一致所顯現出的時間，基本上是在1900年至1915年前後，為何有這樣約十五年的差距呢？在這裡我們有必要從十九世紀的美國劇場狀況談起。地方性的（local）劇團，在美國有一定的歷史淵源，十九世紀美國劇場的運作，基本上是延續上一世紀各地的駐地劇團（resident theatre），這種劇團是職業與營利性質的，不做其他地區的巡迴，只在當地演出，是一種 local的劇團；但從1810年後，英國的名演員開始至美洲巡迴，與美國當地的駐地劇團合作，開啟了名角制度的風潮，這種制度雖提高了駐地劇團的水準，也造成了當地駐地劇團演員成為備用性質，在1870年以前各地駐地劇團的數目仍持續增加，然而到了1870年美國鐵路系統橫貫東西之後，交通大幅改善，名角已不再是隻身前往各地與駐地劇團合作演出，而是帶著全體演員、布景、服裝同行，形成了合併劇團（combination company），此舉對駐地劇團造成了極大的衝擊，並急遽式微。[14]

[13]Robert E. Gard & Gertrude S. Burley, *Community Theatre: Idea and Achievement* (New York: Greenwood Press, 1959).

[14]Oscar G. Brockett，《世界戲劇藝術欣賞》，胡耀恆譯，第四版（台北：

　　然而不論是駐地劇團或是合併劇團，其演出的內容多為基於
商業考量的佳構劇（melodrama），這些佳構劇充滿了膚淺的舞
台細節（superficial scenic detail）和典型化的角色（stereotypical）
[15]，這種陳腔濫調和過度商業化，在當時為人所詬病，咸被認
為是美國社區戲劇（community drama）與市民劇場（civic
theatre）的先驅波西馬凱（Percy Mackaye, 1875-1956），即認為
商業劇場忘記了「劇場的崇高本質」（lofty nature of theatre）。[16]
這種商業劇場的品質受到許多人的詬病與反抗，加上許多有才華
的劇場藝術家在商業劇場中找不到出路，因此越發地促使他們尋
求劇場的改革[17]，許多的書籍與資料皆提及，這種對商業劇場
的不滿，是造成二十世紀初社區劇場運動的一大主因。[18]但社
區劇場興起的原因不純然只有這個因素，還有其他重要原由，在
說明其他因素之前，我們先談社區劇場與其他劇場運動的關係，
此有助我們了解後來社區劇場發展的特性。

　　前述所提及的書籍與資料，尚有另一個共通之處，即社區劇
場運動、小劇場運動、業餘劇場運動和教育劇場，甚至所謂的市
民劇場，差不多都是在同一時間發生，而各類劇場運動的理想、

　　志文，1981 年4月）。

[15]Kenneth Graeme Bryant, "Percy Mackaye and the Drama of Democracy,"
(Unpublished Ph. D, University of Nebraska-Lincoln, 1991), p.3.

[16]同註[15], p.4.

[17]同註[13], p.10.

[18]Martin Banham, ed., *The Cambridge Guide to World Theatre*, pp.224-225;
Stephen Langley, *Theatre Management in American Principle and Practice*,
pp.189-191; Robert E. Gard & Gertrude S. Burley, *Community Theatre: Idea
and Achievement,* pp.6-8.

任務和性質亦甚為相近；例如《簡明牛津劇場入門》（*The Concise Oxford Companion to the Theatre*）：「關於美國的社區劇場，主要是與業餘劇場（amateur theatre）同義。」（p.103）

《劍橋世界劇場指南》（*The Cambridge Guide to World Theatre*）：

> ……一直到一九一〇年代社區劇場運動（亦稱之為小劇場 "little theatre" 或市民劇場）……（p.224），……在美國社區劇場一詞的概念，經常與業餘劇場連結在一起……（pp.818-819）

《美國劇場管理的原理與實踐》（*Theatre Management in America Principle and Practice*，1980版）：

> ……社區與教育劇場二者，皆源於同樣的靈感來源及衝動，且都開始於第一次世界大戰前後幾年。這兩種劇場很大地影響駐地劇場與外百老匯劇場（off-Broadway theatre），……」，小劇場運動【同時也是指非主流劇場（the tributary theatre）或者全國性劇場（nationwide theatre），或稱之為社區劇場】是對衰退的商業劇場品質的一種反作用力。……（p.190）

《社區劇場：觀念與成就》：

> 社區劇場的歷史記載與基本原則，其本質正如我們今日所知的，多少被包含在「非商業」劇場（non-commercial theatre）的歷史中。藝術劇場、教育劇場、

實驗劇場（experimental theatre）以及社區劇場，皆經常被歸類於小劇場之下。（p.6）

另外，在《劇場欣賞》（*The Enjoyment of Theatre*，1980初版）一書中，把美國劇場分成三大類，即職業劇場（professional theatre）、業餘劇場以及特殊觀眾群劇場（theatre for special audiences），而社區劇場與教育劇場皆被分在業餘劇場之下。

從上面我們可知社區劇場、小劇場和業餘劇場之間的關係密切，而這種密切關係是有其歷史原因，此處我們就必須談到前面所提及社區劇場興起的其他幾個因素：

第一是前面所提到的《社區劇場：觀念與成就》談到大部分早期的美國文化，都是從歐洲移植過來的。在十九世紀末，歐洲的獨立劇場風潮和新舞台技術的改良，正是風起雲湧的時刻，根據西方劇場史的記載，我們知道這些歐洲的劇場精神，約在一九一〇年代經由一批留歐的年輕人帶入美國，對美國的劇場造成極大震撼，其中波西馬凱在哈佛大學畢業後，即在1898年至1900年間在歐洲各個國家遊歷與求學。加上有一些歐洲的劇場團體至美國各地巡迴（如前面提到的愛爾蘭表演團體，實際上知名愛爾蘭劇作家葉慈（W. B. Yeats）早在1903年就到美國做過巡迴演講，且在各地引起熱烈的回響[19]），對美國劇場界更造成直接的衝擊。這些新觀念的引入和影響不但促使美國劇場界有理想的人進行改革，也對這種改革提供一種參考和途徑。

第二是波西馬凱的影響。馬凱著作等身，他放棄了早期曲高和寡的劇作，而寫作適合一般大眾及與美國歷史相關的作品，他

[19] 同註[13]，p.7。

的作品一般分為三類：(1)規則戲劇（regular play）[20]，他從
1902年就開始創作這類作品，內容多用美國歷史和民間傳說來寫
作，或嘗試重現鄉村的語言，其中並隱含了改革的理念；(2)歌
劇（opera），他希望開啟美國劇作家創作歌劇的大門；(3)社區
戲劇（community play），馬凱從1905年即開始實驗社區戲劇
（community drama）。在葛羅佛（Edwin Osgood Grover）所著的
*Annual of an Era*提到馬凱從1906到1917年期間，進行一個「社區
內的計畫」（communal planning），意在使劇場成為「補救休閒
時間」（redemption of leisure）的手段。[21]

　　馬凱對社區劇場和小劇場影響最鉅與最為人所知者，可說是
1912年及1917年分別著的《市民劇場》（*The Civic Theatre*）和
《社區戲劇》（*Community Drama*），書中強調社區參與的觀念和
提倡「積極的休閒」（constructive leisure），並說明社區如何從劇
場這種「親切的儀式」（neighbourly ritual）中獲益。[22]馬凱的戲

[20] 這裡的 regular play 其指涉為何並不很清楚，但在杜定宇編著的《英漢戲
　　劇辭典》，對 regular theatre 的解釋為：「歐洲十七世紀戲劇批評用語，
　　指符合新古典主義理論所規定的悲劇規則的戲劇……，凡不符合這些規
　　則的悲劇，即被稱之為『不規則戲劇』（irregular play）……」，但此處
　　的 regular play 應非此意。

[21] 同註[15]，pp.33-50。

[22] 同註[10]，community theatre（U.S.A.）pp.224-225, little theatre movement
　　（U.S.A.）p.590。這裡提到美國小劇場運動突然同時發展的原因：
　　(1)1911年 Lady Gregory 愛爾蘭表演者的造訪美國；(2)波西馬凱在《市
　　民劇場》一書中對「積極的休閒」的提倡；(3)貝克（George P. Baker）
　　1912年在哈佛大學舉辦的「47工作坊」（Workshop 47）；(4)為數眾多關
　　於歐洲藝術劇場的文章和不滿商業劇場的作品；(5)有雄心與熱忱的業餘
　　劇場人士掌握了劇場的藝術和技術，並用來作自我表達。

劇多是以戶外演出為主,最常使用的形式有假面劇(masque)和
露天劇(pageant),這種形式亦是配合其社區計畫的作法之一,
最著名的是1909年7月在美國麻塞諸塞州的格勞西斯得
(Gloucester)演出的《格勞西斯得露天劇》(*The Gloucester
Pageant*),當地共有兩千多名市民參加演出,而觀眾約有兩萬
五千人。[23]馬凱這些作為深深地影響與開啟了小劇場運動和社
區劇場運動。

　　第三是幾個戲劇機構的影響:

　　(一)美國戲劇聯盟(The Drama League, 1910-1931)於1910
年在伊利諾州的艾文斯坦(Evanston)成立,它是美國社區劇場
一個重要的里程碑,為全國性的協會,其致力於使美國所有的劇
場進入人們的生活,並把好的戲劇帶到美國各地的小城鎮[24],
而且很積極地支持業餘劇場的活動。[25]蕭伯納(George Bernard
Shaw)曾概述美國戲劇聯盟的主旨:

> ……戲劇(drama)必須要能反映時代,像內科醫生般
> 地細察人類的脈動,與其深層的需要、匱乏和慾望;它
> 必須成為一種「社會的戲劇」(social drama)。[26]

至1925年時,已約有二千個社區劇場或小劇場向美國戲劇聯盟登
記過,這個組織當時的確促進了地方對戲劇的興趣。[27]

　　(二)威斯康辛學會(Wisconsin Dramatic Society, 1911-1915),

[23] 同註[21]。

[24] 同註[13],pp.15-16。

[25] 同註[10], p.224。

[26] 同註[13],p.15。

[27] 同註[11]。

由威斯康辛大學的英文教授湯馬士狄克森（Thomas H. Dickinson）與他的同事、朋友，和有興趣的學生等所成立，他們利用課後的時間從事戲劇的創作與排練，然而他們不僅自己製作戲劇演出，亦贊助地方性戲劇（the regional drama）的發展。馬凱（亦是此學會的促成者之一）提及威斯康辛學會的概念是關於人民自治的一個整體範圍（a full scope）：

> 這個學會的方針是要在它的土壤上加速劇場藝術，在他們固有的和地方性的種類中，透過創作力、戲劇本能等的技術訓練，和人民潛在的藝術脈動來達成劇場藝術。[28]

　　(三)貝克（George P. Baker）1912年在哈佛大學舉辦的「47工作坊」（Workshop 47）。[29]這個由美國知名的戲劇學者貝克教授主持的工作坊訓練了許多專業的劇場工作者，這些劇場工作者更分散到美國各地從事劇場工作，部分更投入了社區劇場的行列，如美國伊利諾州有一個歷史悠久的社區劇場——大草原劇院（Prairie Playhouse[30]，1915年創立），由社區劇場運動知名的先

[28] 同註[13]，pp.11-14。

[29] 參考註[22]。

[30] 大草原劇院1915年由「47工作坊」的艾倫克瑞夫坦（Allen Crafton）暨其他兩個同伴所創立，為美國第一個在小市鎮（伊利諾州的 Galesburg）成立的社區劇團，當時 Galesburg只有兩萬兩千多名居民，大草原劇院除演出自創的劇目，也上演其他劇作家的作品，在早期經費相當拮据之時，為鼓勵當地居民創作，仍舉辦劇本比賽，提供獎金給優秀劇本。後大草原劇院由「美國戲劇聯盟」的地方分會接管，艾倫則成為劇團的專屬導演。

驅者艾倫克瑞夫坦（Allen Crafton）與另外兩位夥伴組成，這三
人皆是從貝克的「47工作坊」中出來的。

　　(四)幾個重要的戲劇團體的誕生。1915年在美國劇場史上是
很具有代表性的一年，在這一年前後「街坊劇院」（Neighbor-
hood Playhouse）、「華盛頓方場藝人」（Washington Square
Players）、紐約的「布萊荷藝人」（Bramhall Player）以及芝加哥
的「演員工作坊」（Players Workshop）相繼成立，這些古老的團
體對美國小劇場的形成，和社區劇場的永久與穩定有不可限量的
貢獻。[31]

　　(五)美國聯邦政府的劇場計畫（Federal Theatre Project）。這
個計畫執行時間是從1935年至1939年，是美國國會所支持的
Works Progress Administration（WPA）的一部分。《美國劇場管
理的原理與實踐》提到這個計畫在這個經濟大蕭條的時刻，提供
工作給職業劇場工作者，以及補助全國各地的劇場，並在四十個
州經營劇場，並出版全國性的劇場雜誌，就其目的及其戲劇內容
而言，它是一個人民的劇場（people's theatre），所以它對社區劇
場發展的影響也是相當大的。[32]

　　上述各種因素對美國的影響層面是全面的，所促起的是一種
廣泛的劇場運動，當時雖有所謂的小劇場運動、社區劇場運動、
業餘劇場運動等名稱，但實際上這些劇場所努力的大方向是一致
的：反對商業劇場、為美國劇場觀眾提供品質更好的戲劇，同時
不斷地在劇場藝術上革新與強調地方性等等。由於同受歐陸劇場

[31] 同註[13]，pp.17-19。
[32] 同註[12]，p.190。

的影響，彼此間藝術形式上的相類似亦是理所當然的情況，因此早期美國的小劇場運動、社區劇場運動和業餘劇場運動，經常是很難區分的；而各資料對於社區劇場運動產生時間上的差距，亦是因為這個時期劇場運動尚在起始階段，各類劇場運動的實際訴求的內涵尚不明確，或相互重疊，造成眾家說法紛紜。後來經過一段時間的發展，各個劇場屬性才能「比較」清楚地被畫分出來，事實上根據上述這些資料，部分至今還是將這些劇場混合談論，並不做嚴格的區分，因為其特性實多有共同之處。

　　社區劇場在第一次世界大戰後的時期，顯露出大幅度的成長與發展[33]，其全盛時期是在一九二〇年代。[34]在社區劇場的藝術形式上，亦隨著時代的變遷而有所改變，在〈視劇場為社會實踐：觀眾反應的地方民族誌〉（"Theatre as Social Practice: Local Ethnographies of Audience Reception"）即提到，早期的美國社區劇場有兩個主要的任務：公民的（civic）和藝術的（artistic），當時最受歡迎的形式是露天劇和戲劇化的地方歷史，布羅凱特（Brockett）和范德里（Findlay）皆記錄此運動在1915年達到顛峰，之後就慢慢衰退，約翰偉力揚（John Wary Young）認為後來的社區劇場主要朝著業餘的和自願者（volunteer）的劇場方向前進，並漸漸使用歐洲和美國地區的小劇場的劇本，尤其在一九四〇年代是這種自願者的社區劇場的顛峰期。[35]

[33] 同註[13]，pp.9-11。

[34] Gerald Bordman, *The Oxford Companion to American Theatre* (New York: Oxford University Press, 1984).

[35] Stacy Ellen Wolf, "Theatre as Sociacl Practice: Local Ethnographies of Audience Reception" (Unpublished Ph. D. University of Wisconsin-Madison, 1994), p.63.

　　根據〈視劇場為社會實踐：觀眾反應的地方民族誌〉提及，亞柏麥考利（Albert MaCleery）和卡爾格立克（Carl Glick）估計美國在1917年時大約有四十個社區劇場在運作，1938年時則達到一百零五個，而俄亥俄州的克利夫蘭劇院（Cleveland Playhouse）[36]和帕莎德娜社區劇院（Pasadena Community Playhouse）在一九三〇至一九四〇年代是最著名的領導者。根據美國社區劇場協會（American Community Theatre Association, ACTA）在1984年所做的調查，發現大約有一百個團體已持續運作約五十年或更久，有些已轉變成地方性職業劇團（regional professional theatre），有些則主張維持業餘的或半業餘的（semi-amateur）地位，勉強稱為小劇場，他們的製作預算有時高達一百萬美元，甚至可以整季搬演不同的新舊劇目。[37]

[36] 克利夫蘭劇院在1921年時由麥克柯奈爾（Frederic McConnell）領軍，成為美國第一流的社區劇團，這位社區劇場界著名的領導者，後曾任美國社區劇場協會（American Community Theatre Association, ACTA）的導演部總監，在推動美國劇場的普及化上有重大貢獻，他對於社區劇場最重要的觀念是：社區劇場是一個提供自由的劇場（a free theatre），而且是一個專業的劇場。克利夫蘭劇院在一九五〇年代是美國頗具規模的社區劇團，在當時約有一百萬美元的資產，擁有一座五百二十二個席位的中型劇場，和一座一百六十四個席位的小劇場。它每年有長達八個月的季演，擁有十四至二十個定目劇，每年約賣出十五萬席次的票，這些收益均用來支付劇院內的商店、圖書館、服裝室、技術室、交誼廳等費用，以及超過六十名專業演員、導演、技術工作者、設計師和行政人員等的薪資。這些職員包括成人與年輕人，劇院主要與業餘人士合作，他們多長期與劇院合作，並獲得劇院專業職位，有的是客座藝術家，有的是見習學生。

[37] 同註[10]，p.590。

　　美國社區劇場聯盟（AACT）是目前美國著名推動社區劇場
的組織。1997年，AACT在美國各地擁有超過一千個社區劇團會
員，由於地域遼闊，它將美國分成十個區，每區另有區協會，以
便會員作區域性的連結，它同時已發展成國際性組織。AACT前
身即為上述的ACTA[38]，其宗旨在於協助培育成立高水準的社區
劇場，包括優秀的演出製作、完善的劇團行政管理，以及建立社
區關係和提供社區服務，使社區劇場遍布美國，並成為民眾社區
內創造性生活的基石，提供社區高水準的娛樂與知性的挑戰，並
促使群眾成為改善社區生活品質的貢獻者。AACT的組織與功能
相當完善，它供給社區劇團各種資源，如演出機會（每兩年一次
的「全國社區劇場週」）、劇場訓練、專家諮詢、全美社區劇場
資料庫（有社區劇團、專家學者名單和相關資訊等），和針對社
區劇團與工作者的多種保險項目等援助。此外AACT也接納其他
國家的社區劇團或社區劇場工作者成為會員，並設立海外分會，
可說已發展成一國際性組織。

2.美國社區劇場之概念陳述

　　美國的社區劇場基本上並無一嚴格而明確的定義，但一般書
籍敘述社區劇場概念時，通常可分為兩個方面來談；一是社區劇
場的外在運作型態，另一為社區劇場的內在精神。一般而言，前

[38] AACT源生於一九五〇年代的「全國社區劇場協會」（National
Association of Community Theatre, NACT）。1958年ACTA成立，後並轉
變成「美國劇場協會」（American Theatre Association, ATA）的分部，
1986年，ACTA脫離ATA獨立，成為現在AACT，接收ACTA過去的辦公
室，並接續承辦原有ACTA和NACT的各項活動與藝術節。

者較被當成社區劇場的條件，而後者多半被認為是社區劇場的目標或理想境界；因此前者應當可說是成為社區劇場的必要條件或基本條件，而後者則可看成充實社區劇場的內涵；但是這種內涵是具彈性的，許多社區劇場工作者、觀眾與研究社區劇場的學者，對社區劇場「應當如何」各有其角度與看法，學者之間也有極為不同的意見。這些不同的意見，各自有其堅持，但這些意見上的差異，不代表任一方有能力否定另一方之社區劇場的屬性。關於本書在社區劇場概念的整合所使用的方法，和上一段〈美國社區劇場之發展歷史〉一樣，由於各書籍資料的闡述紛雜亦無系統，所以採用綜合歸納的方法，來探討社區劇場的概念。為使讀者能更清楚地了解，將分兩方面作討論：(1)社區劇場的外在運作型態；(2)社區劇場的內在精神。

◎社區劇場的外在運作型態

　　所謂外在的運作型態，實際上就是外在特徵，例如當我們在談論商業劇場時，我們所認知的商業劇場通常是：營利性質、專業化的劇場、所有的人員皆支薪、劇團收入主要來源為觀眾，因此戲劇內容取捨的標準在於觀眾的喜惡等等，這些都是商業劇場給予的外在特徵，所以我們從這幾方面去觀察，通常可以判斷一個劇團是否為商業劇場。同樣的，美國的社區劇場亦具有其特殊的外在面貌，以下是關於美國社區劇場特徵的一些記載：

　《劇場欣賞》：

　　社區劇場是由特定的社區成員來演出，且此演出是為了
　　此社區的人民，特別是一個城市或鎮，通常是業餘的，

但有時包含專業的導演、設計者及行政職員等。
（p.425）

……一個社區劇場或許會在學校、教會或者市民劇院
（civic auditorium）演出，提供參與者及觀眾一種消遣
和娛樂。……他們的（指社區劇場）參與者不支薪，其
中繪畫指導、演員及辦公職員來自社區中的自願者，其
他發薪的主要職員有技術指導、經理人和藝術指導等，
他們為社區自願者的管理委員會工作，幾乎沒有社區劇
場發薪給他們的演員與舞台工作人員，除非在特殊的情
況下。（p.94）

《美國劇場管理的原理與實踐》：

劇場中的業餘者是指一個人不因其努力而獲得金錢上的
酬勞，然此人在劇場藝術上不必定是無知的、無天分
的，或者無經驗的；事實上，他可能有很高的見識和才
華。……「社區劇場」意味著一個組織機構，大部分或
完全由無薪水的業餘者所組成，他們代表著特定地區的
居民，其戲劇活動受限於這個特定地區，而他們的觀眾
亦源生於此地區。（p.189）

《社區劇場：觀念與成就》：

……（社區劇場）在地方層次（local level）、業餘愛好
者或自願者的背景與精神等方面而言，社區劇場是一種
「基層的劇場」（essentially theatre）。然而它不必然是非
專業的，當代社區劇場在特定地區專業化，但它無須放

棄地方的根基與自願者間的依存關係。（p.3）

社區劇場的獨特性在於它依賴有根基的特定社區，以及它在進行劇場活動之時，儘可能與社區有較多的連結。（p.6）

〈About AACT〉：

社區劇場比其他任何的表演藝術包含了更多的參與者，上演更多的演出和劇本，有更多的表演，社區劇場對我們所身處的社區文化生活中，是不可或缺的一部分。[39]

根據上面所描述之社區劇場的外貌，我們大略可歸納出下列幾點：

1. 社區劇場是一種業餘的劇場，但不一定是非專業的。[40]
2. 社區劇場的所有成員不支薪，或部分支薪。[41]
3. 可請專業的導演、設計者或技術人員（這些人可以是當地的，也可以是來自外地）。[42]

[39] 取自AACT Internet網頁，http://www.aact.org/。

[40] 《劇場欣賞》一書將美國劇場分為三類，即職業劇場、業餘劇場及特殊觀眾群的劇場，書中對業餘劇場的解釋為：「業餘劇場中表演者與製作戲劇的工作者不從劇場賺取生存所需的費用。美國的業餘劇場主要有兩種，一為社區劇場，一為教育劇場。」

[41] 通常社區劇場中的支薪者為專職的導演、設計者、技術人員和辦公人員，通常這些人都是由劇團聘請，至於不支薪者，多為演員及其他的劇場工作人員，這些人則多來自劇場所處的社區自願者。

[42] 許多資料顯示，有些社區劇團會從外地或大城市聘請專業的、優秀的劇

4. 其演員與工作人員等參與者多為自願參加，這些社區劇場自願參加者與觀眾皆來自於劇團所在的特定地區。

5. 社區劇場是在一個特定地區運作，並與此地區有相當大的關聯，此關聯是實質面和觀念面的，實質面的關聯是：它的財力、人力和物力等資源多來此地區[43]，觀念面的關聯在於對社區的關注，至於關注的程度則是各有其不同的作法與理念（關於這一點將在〈社區劇場的內在精神〉裡討論）。

此間必須補充說明，美國尚有一種「地方性劇場」或稱「區域性劇場」（regional theatre），它與社區劇場有很多相類似之處，但其中最大的差異為地方性劇場是一種職業性的劇團，劇團中所有成員皆支薪，與十九世紀美國盛行的駐地劇團較類似，但地方性劇場基本上是非營利的性質，演出的內容不像駐地劇團那

場人士，為他們的劇團製作更好的演出，這也是許多社區劇團提升自身藝術水準常見的方法。但外聘者與劇團間的衝突亦是時有所聞，因此如何平衡外聘者之藝術堅持與劇團自身社區性質的保持間的差距，是社區劇場的一大課題，實際上台灣的部分社區劇團亦曾經或正在面臨相同的問題。

[43] 美國許多社區劇場主要的經濟來源是當地的機構或人民，如有的是當地學校提供部分經費，供其聘請專業劇場人士，或供應學校劇場作為其固定表演場地，但學校可能會成立專門的委員會來監督劇團，像美國著名的社區劇團 The Madison Theatre Guild 就是如此。另有更多的社區劇團會制定一種會員制，參加的會員多為當地居民，他們必須繳交一整季的費用，而會員可享有許多的優惠，如免費（或者有折扣）觀賞當季的演出，和免費使用劇場附設的咖啡廳或餐廳等等，這種會員制通常會使居民與劇團有更多的接觸機會與互動。

樣地商業化，而是力圖製作高品質、高水準的戲以饗當地居民，
其演出內容並無特定取向，從古典劇目或實驗性較高的戲劇，到
以美國歷史和地方性主題為創作素材等皆有，他們唯一的重點是
製作好的戲劇，因此地方性劇場在美國素有「美國劇場界的良心」
之名。1995年9月來台的美國著名劇團——「美國定目劇團」
（American Repertory Theatre Company, A.R.T.），就是屬於這種區
域性劇場。

　　一般而言，美國的地方性劇場其經費來源並不完全來自觀
眾，他們也接受贊助以及捐款，但是地方性劇場並不像社區劇團
給予社區高度的關注，追求戲劇藝術的成就才是地方性劇場的首
要目標。由於他們是職業性的劇團，因此並不開放社區民眾參與
劇團演出，與社區的交流通常僅止於觀賞演出，而非像社區劇場
為求與社區有更多的結合，而開放整個演出製作過程讓社區民眾
參與。[44]

◎社區劇場的內在精神

　　社區劇場的內在精神所牽涉的是對社區劇場的理想與任務，
是關於觀念的陳述或主張，由於社區劇場對社區有一定程度的關
注，因此其社會性比起其他劇場來的強烈，然而這種社會性不只
是在觀念上，更是被要求落實在實際的行動上，但這種落實卻造
成社區劇場在社會性與藝術性之間某種程度的衝突，這種衝突經
常造成劇團很大的困擾，然而社區劇場工作者在面對這種衝突時
所做的選擇，通常牽涉到這些工作者本身對社區劇場所持的觀

[44]Kenneth M. Cameron & Patti P. Gillespie, *The Enjoyment of Theatre,* fourth
　　edition, 1996, pp.90-92.

念。

　　觀念的形成並非開始就完整而成熟，其形成過程不純然來自思考，往往也來自問題的產生和現實狀況的發展或轉變，問題的產生會引發對原有的觀念再修正，或產生不同的觀念、說法，可能是相互對立的，也可能是互補的、是延伸的。在這些不同觀念、實際現象與說法的交織下，形成了一組整體的概念，但前提必須先設定在某一個範疇裡討論，否則概念將無限制地擴張、延伸與紛亂無章，以致無法討論，以「社區劇場」一詞的概念為例，我們必須設定在上一部分現階段〈社區劇場的外在運作型態〉之基本條件的範疇下討論，這種觀念發展才能是有效的；但這並不意味著社區劇場基本條件的存在是先於觀念，實際上這種基本條件也是經過實際工作與觀念的交織下，長期發展而逐漸形成外在型態，並非一開始社區劇場就一定具有這些條件（例如前面的社區劇場歷史記載可知早期社區劇場與小劇場非常類似，其特徵也未能清楚地獨立出來），所以我們並不能排除處在現今社會大環境下的社區劇場外在特徵，在未來將因社會整體環境和觀念的改變，而有轉變的可能，但這種改變通常須經過長期歷史的發展才會呈現。

　　以下我們將探討美國社區劇場一些主要的觀念。

　　艾倫沃夫（Stacy Ellen Wolf）在其博士論文中談到幾個美國社區劇場著名人士的看法，首先是波西馬凱在1917年所出版的《社區戲劇》中主張[45]：社區劇場應藉著提供給人民一起參與劇

[45] 關於馬凱的community drama皆引自艾倫沃夫的博士論文" Theatre as Social Practice: Local Ethnographies of Audience Reception", pp.63-71。

場創作的機會，來實行公眾的利益。馬凱認為社區劇場的表達方式可創造一個比軍隊更有生產性的「武裝社區」（community in arms）。這裡的「武裝社區」暗喻著有效的凝聚社區意識，他認為戰爭是一種不和睦的效率；而社區劇場所尋求的，是一種和睦的效率，因為社區劇場偏向於追求群體的較大利益，不是個人聲譽。

約翰偉力揚是另一位社區劇場的鼓吹者，他和馬凱一樣強調社區劇場在整個演出（production）合作的必要性，個人的利益必須服從整個演出的利益。偉力揚在其所著的《社區劇場：成功案例手冊》（*Community Theatre: A Manual for Success*）中認為，一個成功的社區劇場的關鍵在於「社區」一詞的定義，即「一個團體的人們居住在一齊並有著共同的利益」，從這裡我們便知偉力揚幾乎是直接用「社區」來定義社區劇場，「社區」的意義大過於劇場，「社區」才是社區劇場的主要目的。[46]

社區劇場的支持者從第一次世界大戰起，便強烈地主張社區劇場的公民性，以及道德和倫理上的價值，而偉力揚與馬凱皆不斷地重複強調這種道德與倫理上的價值（至於這種道德與倫理上的價值是什麼，沃夫並沒有說明），這些人對於將社區劇場視為藝術的態度是不確定的。然而不只他們有這種看法，亦有其他的鼓吹者表達類似的觀點，如一位物理學教授霍華丹佛（Howard G. Danford）在1953年發表的文章即談到：這些劇場成員並非真的想從事劇場工作，事實上只想融入一個群體，因此並不在意他

[46]John Wary Young, *Community Theatre: A Manual for Success* (New York: Samuuel French, Inc. 1971), p.36.

所扮演的角色或者擔任的工作為何。也就是說，這些劇場成員只是把社區劇團當成一種歸屬，一旦他在社區劇團中找到歸屬感，便願意為劇團付出，至於從事何種工作並不重要，而且也不在乎，重要的是成為劇團的一份子。

沃夫認為丹佛的文章象徵著一種衝突，即這些社區劇場的鼓吹者對劇場的喜愛，但面對「社區」又必須把劇場放在一種非戲劇的文化氣候中（anti-theatrical cultural climate），這些鼓吹者原本對戲劇藝術就有一定程度的愛好，但面對社會性質強烈的社區劇場，他們有不同於其他劇場（如政治性的劇場）的社會改革使命感，其社會改革與服務社會的意圖，不能只是一種藉著戲劇方式的觀念表達，更要體現在實際的行動上，這種實際的行動不外是與社區結合，然而與社區結合必須要透過種種的方式，如開放民眾參與戲劇的整個製作過程，戲劇內容要能為社區民眾所接受，甚至主動接近民眾，而非在劇場內等著觀眾和自願參與者的到來等等。然而「達成藝術理想」與「開放參與、接近社區民眾、讓民眾接受」之間原本就容易存在衝突，因為社區民眾對劇場的要求很可能與劇場的藝術家相左，甚至極容易產生衝突。

沃夫訪問幾位居住於麥迪遜（Madison）地區的社區劇場觀眾與參與者，其中多數皆表示其進劇場的目的不在接受訓練，而且也不認為藝術上的成就是必要的，他們只希望在劇場中得到快樂，將劇場視為一種娛樂，並喜歡劇場這種直接而立即的經驗。另外有一些觀眾支持社區劇場的原因則是基於對地方的熱忱，而非藝術上的愛好，因此他們很樂意出錢資助或當劇場的義工，當然，亦有基於藝術需求的觀眾與參與者，但這在沃夫的訪問者中是占很少數的。（pp.75-103）

因此丹佛、偉力揚和馬凱為了消除這種藝術理想與社會性任務間的衝突，於是儘可能地省略社區劇場的藝術性；所以馬凱全然不談「戲劇的演出訓練」（theatrical practices），而偉力揚則避免討論劇場藝術技術方面的期望，他們在兩難中選擇了社區。

然而與當時其他人較為不同的是羅柏格得，他是威斯康辛學會的創建者之一，他對社區劇場比其他人更多投注在藝術方面，在其所著的《社區劇場：觀念與成就》中提到許多對社區劇場的觀念和理想。書中提到首位定義社區劇場的是珀蕾依，她在1917年做的定義為：「任何一個組織不將教育作為其主要目的，而且能在非商業的基礎上規律地推出戲劇作品，且其合作是大量的開放給社區。」（p.9）但格得認為社區劇場的定義需要再廣泛些：

> 以社區劇場在美國最成功的例子來說，這是一種有組織的劇場，並局限在一個特定社區，劇場藝術家及題材的存在必須視社區而定，這種依存關係的範圍是包括著一個特定意義上的完全參與：戲劇製作的過程是開放給任何的自願者，或者可能是性質上為職業的團體，這個團體是僱用全部或部分的表演者或製作人員，但基本的條件是這個團體的利益與社區有必然的關係，這個團體像是一個被市民認可的社區企業，市民均以此為傲，而且他們可以在此找到一種比較好的戲劇性娛樂。

不過格得強調的不只是上述所提之劇場與社區的連結，他亦強力主張社區劇場中藝術性的必要，他雖然同意讓社區劇場成為社區的一種休閒娛樂，但認為更應當培養當代社區劇場成為一個偉大的文化和藝術力量，而非僅僅是社區生活中附屬的休閒活

動，他譴責當代美國社區劇場沒有創造力，並過於強調「團體」與「休閒」的價值，而變成僅是表現地方性自我（local egos）的跳板，導致其藝術品質低劣，這些原因使得社區劇場運動進步緩慢。格得也認為造成社區劇場藝術品質低劣的原因，有時不完全是劇團本身的責任，觀眾與社區亦需負責，因此他提出必須要挑戰觀眾。

格得對於社區劇場中藝術性和社會性間衝突的看法是：認為藝術家應當將自己融入社區之中，不能任自己的意見隨意發揮，因此從事社區劇場的事業需要有智慧，在衝突中找到一個平衡點。格得意指不論是社區觀眾或社區劇團本身，都要在一種互相教育的情況下一齊成長，也就是劇場不僅要達到藝術上的成就，也要顧慮社區的需要與接受度，觀眾同時也要伴隨劇場成長，不能僅將劇場當成一種休閒去處，這種「合作」不單是實際工作上的，同時也是精神層面的。

另外，前述AACT，這個美國主要的社區劇場組織，一再重申社區劇場當是社區的必需品，同時亦不斷強調其任務在於協助社區劇場團體，提升其各方面的品質，尤其是提供高水準的劇場作品給社區民眾，對於劇場藝術性與社區意義皆相當重視。

上述之社區劇場的觀念基本上可區分成兩派不同的主張：

第一，「社區」意義大於「劇場」意義的社區劇場主張。這一種說法以馬凱和偉力揚作為代表，在他們的主張中，當社區利益與劇場本身利益衝突時，劇場利益是必須被犧牲的，因此對他們而言，社區劇場的藝術性是較不重要的。

第二，「社區」意義與「劇場」意義並重的社區劇場主張。這種說法則以格得為代表，他認為這二者皆非常重要，社區劇場

工作者必須憑其智慧與方法在二者間取得一種平衡，不能偏頗傾向任一方，他認為社區與劇場間的衝突，通常一方面來自社區缺乏對劇場藝術的了解，另一方面社區劇場工作者也不清楚自己的角色為何，這是雙方面的責任，因此必須透過互相協調、溝通與教育，社區與社區劇場才能共同成長。

　　不管是哪一種說法，綜合上述所討論的，我們可歸納出以下幾點美國社區劇場的主要觀念：

1. 開放社區參與劇場：這種參與不只是觀賞層次，還包括製作的過程。
2. 為社區而演出：因此它注重的是一種社區的、公眾的利益，所以在從事戲劇活動時，不能僅單從劇場的角度作考量，而要廣角地從整個社區來思考。
3. 使社區劇場成為社區中的一種休閒娛樂活動。
4. 戲劇演出的內容與當地有關：這亦是為了與社區產生結合的方法之一，很多社區劇場人士提倡這種觀念，但並非所有的社區劇場皆演出、或每次演出與社區有關的題材，因為這不僅有實際上的困難，而且對社區劇場的發展將是一大限制，試想美國約有一百個以上的社區劇團持續營運超過五十年，若只演地方性的題材，其戲劇創作資源很容易就枯竭了，他們演出的題材其實可以是多樣化走向，包括古典劇目、美國知名劇作家的作品（如尤金奧尼爾、田納西威廉斯等），甚至是小劇場前衛作品的搬演。[47]

[47]Robert E. Gard & Gertrude S.Burley, *Community Theatre: Idea and*

5. 劇場藝術層面的重要性：社區劇場應當要追求更高的藝術
 成就，成為一種文化上的力量，為求藝術成就，就必須朝
 專業化的方向發展。實際上除了社區服務的功能性外，注
 重與提升藝術品質是使社區劇場生存較為長遠的作法，如
 此社區劇團才能從其他不同類的社區團體中區隔出來；社
 區劇場若能透過不斷的努力與訓練，其成員在藝術層面的
 提升對社區有其正面意義，因為高品質的社區劇場不僅可
 傳播凝聚社區意識，更可達成藝術教育與紮根的效果，甚
 至對當地整體文化水準有絕對的助益。

6. 使社區劇場成為社區的必需品：要使社區劇場成為社區中
 之社會層面與藝術層面的必需品。

前面已經提過，社區劇場的內在意涵具有彈性，不是一套固
定的公式，這些觀念是一些社區劇場人士對社區劇場的理想與期
待，雖然彼此間有差異，但卻無法否認任一方為社區劇場的屬
性。美國的社區劇場遍布全國，有些社區劇場工作者同意並遵循
上述的觀念，有些則有著自己奉行的一套觀念與作法，可能與上
述觀念稍有差異，但大體而言，上述所提為較重要的爭議點與觀
念。美國的社區劇場影響台灣甚鉅（其原因將在第三章〈尋找當
代台灣社區劇場〉中做討論），因此對美國社區劇場做初步了
解，對討論台灣社區劇場的現況與觀念有相當大的幫助。

Achievement (New York, 1959), p.22. 提到 The Madison Theatre Guild 曾經
遭贊助的學校委員會以「不適合」委員會的贊助為由，禁止演出田納西
威廉斯的《慾望街車》，格得認為委員會的作法是很不應該的。

英國社區劇場之發展歷史與概念陳述

英國的社區劇場發展，雖然一般史料記載應當是起於一九六〇年代，但對於社區劇場的發展狀況還是略有差距，其中由大英博物館所出版的理查克梭（Barrie Richard Kershaw）的博士論文〈劇場與社區〉（"Theatre and Community"）對社區劇場的歷史發展與觀念研究，陳述詳細且具系統，所以本書所述及的英國社區劇場，基本上以此書的研究內容為主，因此不再將歷史發展與概念區分兩部分，而可一併討論。

一般史料皆同意英國的社區劇場起於本世紀的六〇年代，有的甚至認定英國第一個社區劇場是1968年成立的「互動」（Inter-Action），是由道格（Dogg）所帶領的團體，他們在住宅區中為小孩演戲，並有觀眾參與他們的演出[48]，姑且不論這是否是英國第一個社區劇團，但社區劇場在英國的發展確是有其歷史背景，而不是突發地由某一個團體開始從事社區劇場運動。

美國的社區劇場是伴隨著小劇場運動與業餘劇場運動一齊發生，而英國的社區劇場卻是伴隨著英國六〇年代新一波的「另類劇場運動」（alternative theatre movement）而起，英國的另類劇場發展原本就有其歷史背景，但六〇年代發生的這一波另類劇場運動更具有其特殊意義，因這一波的焦點可說是在政治方面，克

[48]Martin Banham, ed., *The Cambridge Guide to World Theatre,* pp.818- 819; Phyllis Hartnoll & Peter Found, ed., *The Concise Oxford Companion to the Theatre*, p.103; Barrie Richard Kershaw, *Theatre and Community,* The British Library, 1991, pp.60-77.

梭的論文〈劇場與社區〉中提到：一九六〇年代（尤其是1968
年）為一個政治意識形態自覺的來臨，這時代的年輕人是二次大
戰後出生的，他們對環境污染與國內的政治不滿，以及對整個國
際間的政治情勢有著一定程度的關注，這些都在此一時期的另類
劇場運動中反映出來，加上1968年英國劇場的審查制度廢除，政
治劇場開始大步起跑，而英國的社區劇場基本上可說是從政治劇
場中延伸和區分出來的。

　　克梭認為整個另類劇場運動基本上是一個不斷地擴張意識形
態的計畫，而且主要是在兩種意義上發展：(1)它朝著意識形態
形式日益廣泛的傾向發展；(2)它所意圖要介入的社會、政治與
文化的層面與範圍，也不斷在擴張。也就是說，另類劇場運動在
其發展的歷程所觸及的層面，是朝向整個國家的社會與文化，而
非為純粹藝術上的發展。因此英國社區劇場運動亦是這種取向下
的產物，而成為整個另類劇場運動中的一環。這個另類劇場運動
分成四個階段：第一階段是從1965年至1970/71年，第二階段是
1970年至1975/76年，第三階段是1975年至1980/81年，第四階段
是1980年至1985/86年，不過第四階段後整個另類劇場仍在繼續
發展。社區劇場的發展也是隨著整個另類劇場發展的四個階段的
變化，而有不同的發展狀況，因此若要論及社區劇場的情況，必
須在另類劇場運動的這四階段中探討，才能清楚地理解其脈絡，
下面我們便討論另類劇場運動四個階段的概況，以及社區劇場在
這四階段中的發展。

1.第一階段（1965-1970/71）

　　第一階段另類劇場運動的主要特性與努力的方向，在於所有

表演方面的嘗試與實驗，克梭稱之為「初始的實驗」（initial ex-perimentation），這個階段主要是一些次文化組織（sub-cultural formations）的現象，例如「嬉皮」這種次文化；此階段還有對過去傳統的表演產生反抗，並開始產生一些前衛美學方面的嘗試。在社區劇場的發展方面，則與上述的這種表演美學嘗試有關。

在這個時期，另類劇場的發展仍受到相當大的箝制，原因是英國政府所屬的「大不列顛藝術委員會」（The Arts Council of Great Britain）通過一個補助劇場政策，但這個政策包含著一種中立態度和階級意識，很多另類藝術團體不是被政府的主流藝術氣質所影響，就是與它妥協，這個補助可以說「收編」很多的「激進的演出」（radical productions）。例如英國一位劇作家安諾魏斯克（Arnold Wesker）在1960年所成立「Centre 42」的藝術團體，這個團體雖然有其不同以往傳統的藝術理想，而且與勞工團體這類反對運動有關聯，但基本上它接受此藝術委員會的補助，因此官方色彩相當濃烈。由於其本身的定位不清與業餘式的管理方式，以及其經營政策在文化上與政治上的混亂，在1971年便宣告解散。

為了逃避這種妥協，因此有一些激進的（radical）劇場工作者選擇到正統的（legitimate）劇場以外工作。如約翰亞當（John Arden）與瑪格莉特阿爾西（Margaretta D'Arcy）就選擇到地方性的社區與非專業者一齊從事表演裝置的計畫。他們在社區建立一套特殊劇場的模式，他們是「激進式作品」真正的先鋒，他們一直朝向另類的演出方式發展，他們的成功不單只是在新的劇場形式的探究，亦在對社會政治情況做回應。他們是戰後第一個持

續不斷地在「地方基礎」（locally-based）的社區戲劇中，從事探
究的專業劇場工作者，在一九六〇年代，他們獨力創造了社區劇
場的原型，而社區劇場在後來七〇與八〇年代即變成一種廣泛而
普遍流通的一種劇場類型。

2.第二階段（1970-1975/76）

在第二階段中，第一階段裡的次文化開始全神貫注於反文化
（counter culture）與另類劇場上，在上一階段的基礎下，另類劇
團明顯地增加，使另類劇場在文化的領域中形成一種新的力量，
其戲劇演出目的在於吸引新的及年輕的觀眾。而他們另類屬性上
最明顯的標誌是：他們仍堅持在主流劇場外工作，有些團體選擇
在戶外演出，尋求一種狂歡，目的是使觀眾得到娛樂，顛覆傳統
禮教；有些工作者則與女性主義和同性戀運動聯合；還有的則追
求馬克思主義或毛澤東式的馬列主義；另外有一些在社區從事戲
劇活動。這個階段另類劇場運動從上一階段的美學前衛實驗，轉
移到對其他社會群體意識上的認同，或展現其反對意識的取向，
基本上這個階段較關注於開拓觀眾的類型，而較少發展表演上的
另類性質。

這個時期社區劇團與一些政治性劇團，在實際的計畫與意識
形態上有部分重疊。在1970年至1976年之間，英國至少有三十六
個社區劇團成立，它代表著英國劇場的一個重要的革新，這些社
區劇場有以下幾個主要的特徵：

1.社區劇場的表演傾向於為社區內特別的社群或團體定製
　（tailor-made），而且通常是以集體創作方式從事藝術創

造。

2.他們創作的過程，為使其演出與計畫（projects）更有關聯、更易懂，因此常會設定社區歷史或當代的問題，進行研究調查。

3.為了要吸引更廣大的觀眾，他們經常會借用流行劇場（popular theatre）的慣例。

4.他們不排除在任何有可能表演的場所演出，因此更容易進入社區。

5.他們到各種類型的聚會場所表演，促使他們發展各種不同的技巧，如傀儡戲、馬戲技巧和戶外表演風格等。

6.很多社區劇場會與社區中的弱勢族群一齊工作，如接受治療者、殘障者和老年人等。

7.社區劇場通常會創造一種開放性的和合作性的倫理，也就是劇團的運作包括了社區的參與，例如在劇團的帶領下由社區自己來做演出。因此很多劇團的實際工作是超過社區藝術的範圍，他們做的不只是藝術工作，很多演員經常扮演「美學與社區工作者」（aesthetics community workers）的角色。

3.第三階段（1975-1980/81）

第三階段是第二階段的鞏固期，這個階段的另類劇場對進入其他社會群體組織的努力，超過發展自己本身的組織。一九七〇年代下半，英國的社會進入一個艱困的時期，國內經濟處於混亂，通貨膨脹達到最高點，威爾森（Wilson）的勞工階級政府在國內的權勢衰退，對這種即將來臨的混亂，最主要的現象是草根

行動主義（grass-roots activism）的驚人成長，特別是在文化的領域顯現出來。此外這個成長也投射在如殘障者、老年人和其他被主流文化忽視的團體，更幫助並擴大了女性主義、同性戀及黑人等的運動。在另類劇場運作方面，由於社區藝術運動的影響，使得很多劇團在其所處的地區鞏固下來，在一九七〇年代末期，另類劇場似乎在社區藝術找到了棲身之所。這個時期成立的劇團，有三分之二到目前為止仍然存在，而且不斷地改善與擴展他們的工作。

　　這時期社區藝術運動把他們的熱忱擴展到社區內的少數族群，種族、性別歧視、年齡代溝等問題皆影響到劇團的政策與演出慣例。以社區為根基的劇團，目的在設法與社區更進一步地貼近，為了社區能更徹底地參與創作計畫，導演與表演者被要求發展更多的互動（inter-active）、與教學關係的技巧（teaching-related skills），也就是說由於社區劇團希望社區能更徹底地參與劇場，因此他們的互動不能單是一般劇團的互動，且許多參與者皆是毫無經驗的業餘者，因此導演與表演者之間便不只是合作關係，導演還必須擔任老師、教育者的角色，因此專業與非專業的界線變得很模糊。1976年至1980年間新成立的社區劇團有二十九個，而這整個階段社區劇團的定位，是取決於他們的立場，他們的立場主要有五個運作的方向：

1. 以地理上的區域來設定他們的觀眾。
2. 有些劇團演出地點的範圍是特殊的弱勢團體的場地，有些則是將演出地點的範圍設定在整個社區，如醫院、社區中心、學校、俱樂部（club）、酒吧（pub）、商店中心或街

道等等。

3. 劇場美學實驗在這階段仍舊為一普遍的目的，而其美學成就是隨著這些團體利用更多、更寬廣的資源作為創作靈感而不斷成長，如有的發展更複雜、更精巧的舞台意象和內容情節，有的則受到後現代主義和後結構主義的影響。

4. 結合不同種類的參與計畫和演出表演，以及其他特殊任務的演出，他們的演出是非常折衷與溫和保守的。

5. 此時期社區劇團雖然引起另類劇場運動中其他不同意識形態團體的共鳴，但社區劇場這種偏好社區的本質，使得他們對這些不同意識形態團體的一些明確的主張，趨向一種保守小心的態度，而不輕易與之連結。

4. 第四階段（1980-1985/86）

這一階段另類劇場運動遭遇到最劇烈的考驗，這段時間是柴契爾執政十年的前半段，新右派（newright）政權掌握了財政與國際的資本主義經濟市場，國家的財政金融成為政府的首要政策，而社會與文化方面的計畫漸漸變成「改革」的對象，這種改革目的在於使社會文化方面的計畫，對社會的經濟壓力更敏感，因此，福利國家主義（welfare-statism）在「流行資本主義」（popular capitalism）普及之前，就已經漸漸地被破壞。

在這個階段，另類劇場運動相對地減少與其他文化組織的連結，甚至開始瓦解這種連結，另類劇場開始朝向特殊演出（spe-cialist practices）的方向發展，每個另類劇場有其特定的觀眾群和清楚的意識形態，他們發展特殊的語言（specialist language），若不是屬於他們的特定觀眾，就不容易理解他們的演出。

　　1980年至1986年間新成立的社區劇團有二十四個，在數字上與女性主義劇團有同樣的成長率。大體上，這些團體少有明顯較激進的政策，多半關注於社會和文化的議題，特別是性別與種族問題。同樣的，這時期的社區劇團仍與特殊團體一齊工作，社區參與計畫的也有增加趨勢。和前一階段一樣，多數的社區劇團在城市與城鎮裡從事社區劇場，但有少數固定的社區劇團一直在鄉村工作。實際上，所有的社區劇場目的在於與所在地區達到一個清楚的一致與認同。

　　而《劍橋世界劇場指南》中將英國社區劇場分為三類：

1.第一種社區劇場主要的任務是表演，他們通常會編寫具地方性精神的獨創性戲劇，並到特殊的地理地區中的非劇場地點演出，如社區中心、學校、各類俱樂部等。通常這類團體會結合教育劇場與兒童劇場的工作來進行。

2.第二種社區劇場視劇場為整個社區運作中的一部分，其目的在激發社區，使人們進入劇場的活動範圍，參與戲劇製作的整個過程，他們視社區居民參與戲劇過程的重要性，與劇團自己的演出一樣重要。

3.第三種社區劇團則是服務「特殊社群」比服務地理性的社區多，如女性團體、同性戀團體、少數民族團體等，而且他們經常會做全國性的巡迴演出。

　　上述這些社區劇團，即使其目的與運用的策略不同，但基本上皆傾向在一個社區內運作，而且無一例外的，這些劇團皆是關心社會改革，並相信劇場的力量可以影響並幫助改革社會，他們的作品經常有慶典式的、有批評性的、也有娛樂性的，有時很直

接地切中社區居民所關心的問題，有時則挑戰與質疑其觀眾，他們的態度並非一味地屈尊俯就於社區。

克梭的論文中並未將英國的社區劇場分類，事實上他對這種分類並未抱持贊成或反對的意見，但從他的研究我們大致可了解英國社區劇場運動基本的脈絡，從這樣的脈絡中，我們可知英國社區劇場與其社會間以及其他特殊團體的互動關係，而一旦了解此一脈絡，我們也較能理解這種分類的背景與原因。

第三章 尋找當代台灣社區劇場

　　有了上面對英美兩國社區劇場發展的介紹，我們對於此議題
應有初步的概念，不過這不代表已回答台灣社區劇場的所有疑
問，實際上，關於台灣的社區劇場，台灣劇場界一直存在著不少
的質疑與爭議，例如師大英語系紀蔚然教授即提出：

> ……何謂社區劇場也是我們該省思的問題。台北以外某
> 城市有一個常態劇團，是否就是社區劇團？台北市內的
> 劇團就不是？社區的定義為何？劇團與社區的關係又應
> 為何？對於它的社區，劇團應該扮演服務、輔導，還是
> 批判的角色？或者以上都是？[1]

　　正因為社區劇場有依附特定地域的特質，換言之，它的許多
資源皆取自劇團所處地區，如人才、經費、創作題材等等，其作
品或劇團性格的地域性色彩會比其他類劇團濃厚，所以每個國家
甚至地區，可能因為種族、風俗習慣、政治、文化等整體社會環
境的差異，其社區劇場會有截然不同的發展方式，台灣的社區劇
場自然也有其不同的發展之處。上述問題都是研究台灣社區劇場
必定遭遇到的難題，不過解決這些疑問的前提是：我們必須了解
所謂的台灣社區劇團發展與存在的狀況，再行討論台灣社區劇場
的真義。實際上，以筆者目前所蒐集之文字報導等相關資料，對
於報導部分社區劇團時，常出現以「台灣第一個社區劇團」或
「唯一真正社區劇團」等字眼描述被報導的社區劇團，姑且不論
是觀察者給予的封號，或者是劇團對自身定位的確認，這一現象

[1] 鍾明德主編，《補天——麵包傀儡劇場在台灣》，紀蔚然，〈他的傀儡
　　劇場和麵包一樣重要〉（台北：425環境劇場，1994年6月），頁40-41。

正反應了台灣對社區劇場觀念的歧義，以及相互理解的缺乏，因此本章旨在探討當代台灣社區劇場的實際內涵，以釐清觀念上的紛亂，尋找當代台灣社區劇場的真實面貌。

一、當代台灣社區劇場發展背景

自九〇年代起，台灣的劇場界興起一股「社區風潮」，這股風潮主要反映在兩個方面，一是觀念上的：即「社區劇場」為台灣帶來一種「新」的劇場觀念[2]；二是實際運作上的：一時間打著「社區劇場」或有關「社區」理念的劇團或劇場活動此起彼落。前者在1994年（民國83年）文建會鑑於對社區劇場發展的促進，因此與鍾明德教授合作，請來美國麵包傀儡劇場大師彼德舒曼，為台灣社區劇場提供一種形式上的可能性與參考，此舉使得台灣劇場界對社區劇場的觀念討論，更是達到高潮，一時間對於台灣社區劇場的各種理想、建議亦陸續出現。反觀後者的實際發展，卻不若前者那般受注目，事實上，從社區劇場在台灣的發展以來，前者（觀念面）與後者（實際運作面）之間存在著相當大

[2] 邱坤良，〈台灣社區劇場的重建〉，第一屆台灣本土文化學術研討會，（1994年12月）。事實上邱坤良教授在許多文章中，不斷提及台灣傳統劇場（子弟戲）中原本已有濃厚的社區劇場性質，只是無社區劇場之名。不過這裡之所以稱其為「新」觀念，原因為這股社區劇場風潮，不僅在劇場形式上迥異傳統的社區劇場，甚至在與社區互動上所強調的層面和企圖達到的目標，皆與過去的傳統劇場不同。

的差異與鴻溝，產生了各說各話、各行其是的場面。因此若要有
效地談論當代台灣的社區劇場，必須先認識台灣社區劇場發展的
背景，如此可從其發展脈絡中理解台灣社區劇場在觀念面與現實
面的落差為何。

　　從現存之文獻、團體資料以及人物訪問中，當代台灣社區劇
場發展背景，基本上可分為幾條主線來看：(1)政府政策；(2)當
代台灣社區劇場的先聲團體；(3)劇場工作者與學者的觀念提
倡。

政府政策

　　政府（尤指文建會）的政策執行，基本上是這幾年來推動台
灣社區劇場最主要的力量，對實際層面的影響力也最大。這是因
為政府掌握了資源（尤是金錢）與媒體，因此當它在推動一項政
策時，能站在一個極有利的地位，這種有利的地位不僅使它在推
動台灣社區劇場上能達到一個「速度上」的效率，甚至強化了民
間對社區文化的熱衷度，以及學界對此一概念的討論。但這不代
表此一有利地位，可保證政府的執行結果也能占一定的優勢或可
達成其預期效果。然而，現今台灣的環境，只要牽涉到「社區」
事務，其工作便相當複雜與艱難。以推動社區藝文活動而言，和
地方性組織團體合作時產生的變數，以及當地風俗民情和生活型
態，乃至當地群眾的娛樂藝文欣賞習慣等等，這些都是影響推動
社區藝文活動成效的重要原因。政策有時無法完全達到預期效
果，常常是政策規劃不完善，甚至是規劃者對環境的不了解，而
產生案頭政策，使得執行上滯礙重重。當然，有時並非完全是政

策本身的問題，而是執行層面、克服環境限制之能力，以及執行時間是否足夠等因素，尤其是藝術政策的成效經常無法立竿見影，而且需要時間的深化，但官員們是否有此耐性卻是政策執行中的另一個隱憂，這一點也體現在文建會「社區劇團活動推展計畫」中，關於這個計畫的評估，我們將在〈文建會「社區劇團活動推展計畫」之成果評估〉中作分析與討論。

政府對「社區」發展方面活動的推動是有其政策上的歷史脈絡，文建會所推動的社區系列文化活動，非為政府唯一的社區政策。在本書第二章〈邁入社區劇場世紀〉所敘述「社區」的概念中，我們談到聯合國自1952年起，在全世界推行「社區發展」的概念與計畫，而台灣自1969年起，亦開始全力推動「社區發展」的計畫，只是當初社區發展的重點皆著力在地方硬體建設和經濟發展上，如在各地社區修築道路、排水溝、衛生設備，或推動地方經濟發展等等。[3]在經濟建設的強勢優先下，當時文化建設是極度被政府忽略的（正如直到1981年政府才成立文建會），其實在此之前政府關於社區的政策早已行之有年。

在文建會的「社區文化活動發展計畫」草案中，列舉了文建會近年來推動的社區活動相關計畫：

1. 全國文藝季活動：
 (1) 自1982年起，根據報院核定之文藝季活動實施要點辦理，以演出、展覽、出版、講演、座談、競賽及映演等方式舉辦，項目涵蓋戲劇、文學、音樂、美術、舞蹈、

[3] 蔡宏進，《社區原理》，文崇一、葉啟政主編，再版（台北：三民，1991年），頁239。

電影、工藝及民俗技藝等。

(2)1994年以「人親、土親、文化親」為主題，大幅辦理由點到面的文藝季活動。

2.澎湖縣西嶼鄉二崁村聚落保存計畫（國建六年計畫）：

(1)1989年委託淡江大學規劃設計。

(2)1994年3月5日至6日由澎湖縣政府辦理之文藝季「古蹟與聚落保存座談會」。

3.假日文化廣場（國建六年計畫）：

(1)根據文建會補助假日文化廣場基層藝文活動作業要點辦理。1992年度至1994年度補助縣市政府辦理基層藝文活動共計一千六百三十一場，此計畫至今仍實施中。

(2)1992年度至1994年度，計遴選優秀演藝團隊巡迴鄉鎮社區演出共計二百零八場。

4.社區劇團活動推展計畫（計畫內容後文將詳加說明）。

5.公共場所景觀環境美化計畫：

(1)配合社區發展，示範辦理社區淨化、綠化、美化觀摩會。

(2)示範辦理美化城鎮既有建構物外觀。

(3)示範辦理工地美化競賽或觀摩。

(4)設置視覺景觀雕塑。

(5)輔導設立文化海報欄，傳播文化視訊。

(6)評選並獎勵傑出規劃設計之合法廣告物。

(7)在醫院、車站及各縣市民眾聚集適當場所設置小型藝廊。

(8)配合辦理示範性街道視覺景觀美化觀摩會。

(9)示範辦理辦公室美化工作。

6.輔導並支援各縣市文化中心辦理家庭日活動：

　　(1)由二十個縣市文化中心承辦，以每月第二、四個星期天
　　　　為家庭日，並以父母與子女共同參與活動設計為原則。

　　(2)家庭日內容有表演藝術、美術文物展覽、講座研習、藝
　　　　文和體能競賽及園遊會等活動。

　　上述為文建會整體的社區文化活動計畫，至於文建會有關社
區戲劇活動的推展，其擎舉「社區」標誌較明顯的是1990年2月
文建會委託「九歌兒童劇團」、「魔奇兒童劇團」以及「425環
境劇場」舉辦「兒童戲劇社區推廣活動」，活動期間從1990年2
月至8月，分別由三個劇團到台北市、市郊，以及中南部地區巡
迴演出。[4]這段期間，社區劇場藝術已成為文建會和劇團對媒體
宣傳活動的重點之一，如其中的「425環境劇場」對媒體發布的
新聞稿，更是多次提及社區劇場藝術的理想，此時期媒體對這一
活動的報導，亦多次提及「社區」藝術的概念。因此社區劇場在
台灣的興起，這個活動可說是有起頭的作用。

　　1990年，時值郝柏村先生擔任行政院長，其文化政策方針的
重點之一即為「縮短城鄉差距」，當時的文建會主委郭為藩先
生，根據此方針在當年11月8日至10日舉辦第一次「全國文化會
議」。此會議分別在北、中、南三地舉行，聆聽各地藝文人士的
意見，會議中，中南部地區藝文人士要求「地方上有自己的團

[4]趙雅芬，〈文建會委託推廣兒童戲劇：三劇團明年「大顯神通」〉，《中
　　國時報》，1989年12月16日。

體、自己的劇團、自己的老師和屬於自己的劇場工作人員」。[5]
當時任職文建會編審的蘇桂枝女士，負責會議中有關戲劇專家學
者聯繫協調和提綱草擬的工作，她提到當時不只劇團，其他音樂
與舞蹈領域的人士亦發出相同的聲音，但由於文建會一向有舉辦
劇場研習營的慣例，因此所聽到劇場界所發出的聲音較大，所以
當她做彙整記錄之時，便發覺地方應當要有屬於自己特色的藝術
發展，因此她便針對這個會議討論的結果[6]，草擬名曰「社區劇
團活動推展計畫」一案，關於為何要稱社區劇場？蘇桂枝解釋，
擬案之時有一個基本想法是，此計畫必須要加強地方性，而且可
在地方上紮根，她曾參考美國的書籍《美國劇場管理與製作》
（*Theatre Management and Production in American*）中有關「社區
劇場」（community theatre）的觀念，她認為與這個案子的精神相
符，因此想採用此一名稱，但對於 community 一詞的翻譯，卻一
直有疑慮。基本上，當時 community 這個字一般多譯為「社區」，
但擔心這個詞一般人聽起來，會以為是很小的範圍，因此也考慮
過是否用「區域性劇團」，但她認為以1990年的台灣而言，「區
域」這個字眼也很難為一般人所接受，不像目前這個字眼已漸漸
普及，所以當時決定不用「區域性劇團」這個名稱。後來也考慮
是否用「地方劇團」的名稱，由於當時正值兩岸文化交流起步之

[5] 有關文建會的「社區劇團活動推展計畫」，資料來源為此計畫的相關文
案，以及筆者與當時負責此案的蘇桂枝女士所做的訪談。
[6] 文建會「社區劇團活動推展計畫」的文案內容，其依據為：(1)行政院文
化建設委員會1990年8月22日第十七次業務會報郭主任委員有關研擬
「小型劇場活動計畫」之提示；(2)依據1990年11月11日全國文化會議研
討結論：「縮短城鄉間與區域間文化差異，積極輔導地區表演藝術團
體，使其健全發展」。

際，許多大陸地方傳統戲曲團體陸續登「台」演出，因此便顧慮
此詞容易使人誤認為地方傳統戲曲，幾經開會檢討，當時的郭主
委便選定「社區劇團」此一名稱。

由於經過官方的正式「認證」，「社區劇團」開始在台灣
「名正言順」地運作起來，媒體與民間開始習慣與運用這個我們
還不太清楚的字眼，因此真正讓社區劇場在台灣成為一個廣泛使
用的名詞，可說是從文建會的這個「社區劇團活動推展計畫」開
始。

主導此計畫的蘇桂枝女士亦表示，此案是經過多次與專家學
者，及整個負責此案的工作小組開會討論後正式擬定，當時參與
的學者有邱坤良、黃美序、吳靜吉、汪其楣、鍾明德、牛川海和
詹惠登等人。[7]此計畫在正式定案時通過每年補助五個社區劇團
團體，每團每年兩百萬經費，一年共一千萬，自1991年7月（即
1992年度）起執行，計畫實施期限為期三年，由於文建會在空間
上無法直接督導這些社區劇團，因此便透過各地文化中心就近督
導這些社區劇團，文化中心必須評估與指導社區劇團行政和藝術
方面的計畫內容。

[7] 關於「社區劇團活動推展計畫」的形成，黃美序教授和吳靜吉教授另指
出，此計畫源於一次文建會所召開的會議，討論邱坤良教授提出關於宜
蘭的傳統戲曲和現代戲劇一案，討論過程中黃美序等專家學者提出因現
代戲劇過度集中於台北地區，所以應當朝向台灣其他地區推廣，如中南
東部一帶，此構想獲得在場人士的贊同，而名稱方面與會人士經討論後
認為，社區可大可小，採「社區劇場」應較適合此一計畫精神。同時在
內容方面也提出此計畫至少三年的實施期限，後逐年減少補助經費，期
受補助劇團以當地素材創作、培養屬於當地之劇場人才、並巡迴當地各
鄉鎮等。

　　由於此計畫的基本原則為上述所提及郝柏村先生的「縮小城鄉差距」，而且顧慮到當時藝文資源已過度集中於北部，因此限定台北縣市以外的劇團才能提出申請。此計畫自1991年7月起執行，根據文建會會計室的紀錄，當時1992年度文建會的總預算只有約十一億一千四百萬左右，因此「社區劇團活動推展計畫」一年一千萬的預算，在當時的單項預算中可說是相當高的，而一年兩百萬的經費，更引起劇場界的注目，當時許多台北的劇團相當不平衡，連連發出抗議，不斷質疑此一計畫。[8]以下概述此計畫的主要內容：

　　1.計畫目標：
　　　(1)輔助各縣市成立劇團，並巡迴鄉鎮演出。
　　　(2)加強編劇、導演及演出人員之參與與培養，促進劇團邁向專業發展。
　　　(3)鼓勵蒐集、整理與編撰以地方風土民情為題材之劇本，促使民眾對鄉土、社區文化的了解。
　　2.實施方式與步驟：
　　　(1)每年由文化中心推薦當地優秀劇團參加，再由文建會甄選四至五團，每年贊助經費約兩百萬。
　　　(2)劇團與文建會共同委託劇作家或文化界人士，對當地人文進行研究，並做田野調查、訪問以編寫劇本。

[8] 蘇桂枝提及當時台北的「環墟劇團」即對文建會提出抗議，另外亦側面聽到「河左岸」、「臨界點」、「零場」等劇團認為他們的劇團從事多年的劇場活動，為何比不上一些剛成立的地方劇團，這些成立比他們晚的劇團反而可拿到一年兩百萬的經費。

(3)劇團須於當地及鄰近鄉鎮社區巡迴演出，露天或室內不拘，以廟宇廣場、社區活動中心、學校、街坊、文化中心、公園為考慮重點。

(4)每年辦理績效檢討及成果評估，以決定是否繼續補助。

3.預期效益：

(1)結合地方政府、戲劇界、文教界及地方熱心人士，成立屬於社區的劇團。

(2)落實戲劇活動於生活中，帶動地方民眾參與。

(3)輔助邁向專業劇場，培養專業人才。

(4)鼓舞社區劇團興起，促進演出多樣化並提升藝術層次，達到文化均衡。

此計畫第一年度，即1992年度（1991年7月）共計評選出四個團體：台東「台東劇團」（當時名為「台東公教劇團」）、台中「觀點劇坊」、台南「台南人劇團」（當時名為「華燈劇團」）與高雄「薪傳劇團」。1993年度（1992年7月）則評選出五個團體：台東「台東劇團」、新竹「玉米田劇團」、台南「台南人劇團」、高雄「薪傳劇團」與高雄「南風劇團」。1994年度（1993年7月）共評選四團：「台東劇團」、「玉米田劇團」、「台南人劇團」與「南風劇團」。

該計畫執行三年後（1994年7月），文建會高層決策人士決定此計畫不再繼續推行，蘇桂枝女士認為主要原因可能為：

第一，文建會高層人士認為，每年兩百萬的經費固定提撥給某幾個劇團，可能形成資源上的壟斷，使其他的小團體無法成立起來。

　　第二，文建會高層人士認為，社區劇團應當是人人皆可參與的戲劇活動，此計畫所補助的劇團越來越朝專業化的方向，使得一般地方民眾的參與受限，無法落實「社區」活動的意義。

　　第三，行政上的問題。蘇桂枝表示這個計畫總共三年，前兩年半都是由她負責，由於這些社區劇團對於文建會的經費結報行政程序不甚了解，她經常會協助他們處理這類事物，但最後半年她被調至處理大陸文化交流和負責與國會聯絡等事務，至於社區劇團這方面就由另一位同仁負責承辦，加上主管的要求處理事情的角度不同，造成第三年度經費在結報方面產生問題，使得他們認為這個計畫在推動上有困難。

　　蘇桂枝尚表示，她個人對此計畫投注相當大的心力，並認為這個計畫除了幫助這些地方的劇團，建立與知道如何運作自己的劇團之外，也將「劇場」的觀念帶到這些地方，使得台北以外地區的劇場活動增加。同時因為此計畫，這些地方產生一批劇場人，這些劇場人至今都還在當地從事劇場工作，這對推動地方劇場藝術有不可磨滅的功能。同時她也認為，從另一角度審視，或許可將此計畫視為一種階段性的計畫，如美國聯邦政府的劇場計畫就是一種促進劇場活動的階段性計畫，而非長久固定的政策。

　　關於文建會不再支持「社區劇團活動推展計畫」的前二點原因，實際上牽涉到對社區劇場認知態度與觀念的問題，而這些問題的癥結與關鍵，在許多劇場工作者與專家學者對社區劇場的觀念，亦同樣反映出來，上一章討論的美國社區劇場中，我們也介紹過一部分類似的情形（如專業化的問題），雖本書不擬用國外的標準作為評斷的基礎，僅將國外的情況作為參考，而以台灣現今的環境條件與現有的社區劇場發展，作為討論與評估的主要基

點，但我們仍可覺察出社區劇場所面臨的普遍性問題。關於這方面的問題較為複雜，將與上述提及對此計畫的評估，於本章末尾再做詳細討論與說明。

　　另外一個關於社區劇場的專案，是於「社區劇團活動推展計畫」的執行期間，文建會在1994年與「425環境劇團」合作了名為「補天計畫」的社區劇場計畫。由於此計畫請來國際知名的戲劇大師彼德舒曼，並帶來「麵包傀儡劇場」的觀念與形式，此計畫對外執行期間從1994年1月22日至1994年4月5日，計畫參與的對象為：「招募全國各地劇場工作人員、教師、學生、社工人員為學員，同時讓社區居民參與排演、演出」。整個計畫分為兩部分：一為「麵包傀儡劇場方法」研習營；二為「補天計畫」巡迴演出，「由第一階段研習營中選出優異學員為核心成員，巡迴新竹、台南、高雄等縣市，結合當地居民與風土特色演出各縣市版的補天」。[9]此計畫相當龐大，參與的人數亦多，且由於是戶外演出，觀眾亦不少，因此引起相當大的注意，此時對社區劇場的討論也達到歷年來的高潮，相當可惜的是由於此計畫並無延續發展，過程中所訓練的社區居民、老師和社工等，由於沒有後續計畫將其組織起來成為一股社區力量，使得這次計畫對於這群參與者而言，只能是隨著計畫的結束而留下一次難忘的人生經驗，至於對社區劇場在台灣來說，充其量只是掀起一陣漣漪，而難以達到彼德舒曼的麵包傀儡劇場中不斷強調的：劇場是生活的必需品。

[9] 同註[1]，頁9。有關此計畫的詳細內容與相關文章，可參考「425環境劇場」出版的《補天──麵包傀儡劇場在台灣》。

　　「社區劇團活動推展計畫」結束後，文建會在1995年上半年草擬兩個有關社區劇場的計畫：一為「推展小型社區劇團活動」，另一為「夏日社區戲劇節」，前者後來並未通過，而改為由各縣市社區劇團執行「青少年戲劇研習營」，後者則是1995年6月在南海藝術館演出「調戲一夏」的戲劇活動，此後文建會或各地文化中心陸續擬定一些短期的社區戲劇巡迴活動。[10]

　　此外，1995年文建會開始執行「社區總體營造」的理念，此理念是「透過十二項建設的各項子計畫分別切入社區，做整合與展現」。「社區總體營造」是一個超大規模的文化建設案，其核心計畫的執行期大致從1995年到2000年，其總經費為三十七億元，其中1996年度編列的預算即已超過八億元，整個計畫基本上不補助單一的個別藝文團體，而是著力在輔助社區自己做文化建設。[11]在整個社區總體營造的計畫中，也包括了一些社區戲劇活動，這些活動多半是一個地區的總體營造中的一部分，如彰化縣王功的總體營造活動，即包含了社區戲劇活動。由於當地人民無劇場經驗，因此函請文建會找來台中縣理想國社區的「頑石劇團」，協助當地居民從事戲劇活動。「社區」觀念的強調，經由

[10] 由於文建會對於所推行過的政策未做詳細記錄，因此目前文建會本身並無詳細歷年推行社區戲劇計畫的資料，除了「社區劇團活動推展計畫」有較完整的保留外（皆為蘇桂枝女士提供個人保留較完整的資料），其餘僅能得知正在推行或籌備中的案子，且由於文建會承辦戲劇業務的人員已幾經流動，因此目前行政人員並不清楚過往案子推動的狀況，筆者僅能透過鍾明德教授、蘇桂枝女士以及各劇團所提供的片段資料，得知文建會曾經推行的社區戲劇活動相關計畫。

[11] 行政院文化建設委員會，「社區總體營造」簡報資料，1995年3月27日。

此計畫，不斷地由政府提倡，與媒體的高曝光率，而且參與討論此計畫的學者相當多，雖然一般戲劇或其他藝文團體無法從這個補助案申請補助，但卻促進對「社區」議題熱衷度至今有增無減。

上述為文建會歷年來所推行的有關社區戲劇藝術的政策，從此脈絡大致已可略見社區劇場在台灣發展的雛形，當然，不是只有官方推動社區劇場，民間在這方面亦有團體自發性的努力，此將於下列述之。

當代台灣社區劇場的先聲團體

這部分所要介紹的是台灣現代社區劇場的先聲團體，主要以文建會「社區劇團活動推廣計畫」1991年7月實施之前的社區劇場團體為敘述重點。原因是在此計畫之前的團體雖與官方社區文化政策有關，但影響較少，當時社區劇場的觀念與實踐風氣也尚未開啟，其對於社區劇場的實踐皆出於自發，有的團體在劇團成立之初即有清楚的社區劇場概念，有的是在劇團運作過程中投入部分的心力於社區，但事前並無一明確的社區概念作為活動的導引。據筆者的田野調查資料看來，該計畫實施之後，自稱「社區劇團」的團體才如雨後春筍般地出現，對社區劇場觀念探討的文章亦多在此之後發表。以時間的角度觀察，在該計畫實施後，台灣的社區劇場風氣才較為熱絡，因此在該計畫實施前的社區劇場團體，應可說是扮演了開啟台灣現代社區劇場先聲的角色。

以目前所獲得的資料來看，最早在台灣豎起社區劇場旗幟的劇團為「425環境劇場」（1989年成立）。「425」的前身為台北

市政府社會局松山青少年福利服務中心所成立的青少年巡迴劇坊。鍾明德教授談到1986年（民國75年）他剛回國時，當時任職於社會局松山青少年服務中心的邱國光先生，即邀請他為此青少年劇坊導戲，由於沒有時間便予以推辭，後來由卓明、劉靜敏等人前去。至1988年底，邱國光先生再次力邀鍾明德前往，於是正在文化大學任教的鍾明德，便於1989年農曆年後帶領一批文大戲劇系的學生前往松山青少年服務中心，以環境劇場的理念開始做戲。1989年3月29日演出《孟母3000》系列，並巡迴台北各公園、社區與街頭演出。《孟母3000》之後，鍾明德與這批文化大學的學生便成立了「425環境劇場」。鍾明德提到「425」一開始即設定朝著「環境劇場──社區劇場──社工劇場」的方向運作。此後「425」的演出如《愚公移山》、《家庭旅館》及《補天》，或研習營等，皆包含社區劇場的理念於其中，這個理念尤其體現在「425」的演出內容與形式上。

　　「425」的演出最為一般人所熟知的是露天演出，與使用大傀儡，這兩者對於拉近觀眾距離，以及與觀眾互動上有很大的成效。露天演出可說是「425」落實環境劇場的方式，使用大傀儡的模式則是鍾明德受到美國麵包傀儡劇場大師──彼德舒曼的影響（彼德舒曼的麵包傀儡劇場在美國亦是著名的社區劇場）。[12]在作品內容方面，「425」的演出題材多以關懷社會為主要前提，從《孟母3000》、「826露宿忠孝東路活動」、《愚公移山》、《家庭旅館》至最近的「補天計畫」等，探討的主題含括房價飆漲、兒童虐待、家庭價值及環境污染等，這些題材加上演出形

[12] 同註[9]，〈前言「補天」：劇場是人類生活的必需品〉，頁7-8。

式,使「425」的露天演出吸引眾多觀眾的注意。

　　「425」雖在演出形式與內容上,皆朝著社區劇場的理念進行,但在內部體系上,「425」並非一個穩定的劇團組織和常態運作的劇團。從1989年3月的《孟母3000》系列至1997年,約八年來,「425」實際的活動與演出只有七個。[13]最近一次活動為1994年2月至4月的「補天計畫」。目前「425」基本上是處於停止運作的狀態,而且「425」基本上沒有屬於自己劇團的常駐地點。鍾明德表示,「425」在「補天計畫」之前,都是由松山青少年活動中心提供場地做排練和聚會用,並且由活動中心的行政人員處理「425」的行政事務,而團員們也分攤劇團各項事務。至「補天計畫」時,「425」便開始自己承擔行政事務,由學術交流基金會提供一個小辦公室給予使用,但劇團無法提供正常薪水給予常駐的專職行政人員,因此它與大多數台北劇團一樣,只有在演出或舉行活動時才召集一批人做臨時性的組合,而這批人多半是「425」經常合作的對象,當有活動或演出時,才會集聚一齊執行活動或演出。

　　然而,對於需要長期與社區運作、累積的社區劇場而言,「425」的無法常態性運作以及少量的戲劇活動,的確很難透過這種穩定性不高的劇團組織,落實其社區劇場的理想。也由於無法常態性及較密集地運作,使得「425」的社區劇場理念的實踐,僅成為間歇性的戲劇活動,這點對於有強烈自覺意識及具完整有效演出模式的「425」而言,毋寧是相當可惜。而經費的不足與人才的流失,相信是造成這種狀況的主因,從另一角度觀察,倘

[13] 同註[9],〈425環境劇場簡介〉,頁30。

若當初「425」亦申請到「社區劇團活動推展計畫」一年兩百萬的補助，或許「425」也可像其他受補助的劇團，逐步邁入常態運作的軌道。

第二個將社區視為劇場努力方向的是1991年3月成立的「民心劇場」，「民心」雖然一開始沒有清楚地喊出「社區劇場」的口號，但其對社區貢獻的動機與座落於民心社區內的小型劇場，使得當時一般人皆以社區劇場來看待「民心」。最明顯的是，政大新研所的碩士林福岳，其碩士論文題目為〈將社區劇場視為另類傳播媒介之研究——以「民心劇場」為例〉。筆者曾與林福岳先生談論「民心劇場」，他提及與「民心」接觸之時，實際上「民心」並無明確認定自己是社區劇場，而是林福岳在觀察「民心」的特性之後，以社區劇場來定位「民心」。不過以社區劇場來看待「民心」的不只林福岳一人，事實上當時的媒體，及部分學者（如姚一葦教授在《表演藝術》雜誌試刊號發表的〈從「民心劇場」談起〉[14]，文中稱民心為台灣第一個社區劇場）皆以社區劇場來稱呼「民心」。

「民心」是一個有基本劇團組織規模的團體，而且是一個能常態性運作的劇團[15]，據林福岳的論文記載，至1993年5月底

[14] 姚一葦，〈從「民心劇場」談起〉，《表演藝術》，試刊號，1992年10月，頁60-61。姚一葦在文中提到：「這座劇場（民心劇場）設於本市民心社區的海華大廈內，規模雖很小，最多只能容納五十人，但劇場設備卻相當完備，係屬於所謂的社區劇場。」

[15] 林福岳，〈將社區劇場視為另類傳播媒介之研究——以「民心劇場」為例〉，1993年6月，頁54-62。由於民心劇場業已結束，因此本書有關民心劇場的資料，多取自林福岳先生的論文。

止，劇團的行政體系為：

團　　長：王小棣

藝術總監：黃黎明

組　　長：李宜芳

劇場行政：陳秋惠

演　　員：王玉如、王秀娟、王學城、朱安麗、李小平、許
　　　　　傑輝

上述人員皆為全薪的專職人員（林福岳，頁57）。「民心」的戲劇活動包括自製的戲劇節目、邀請其他團體至「民心劇場」演出及舉辦表演課程，對象是各階層的人士。另外為了與「民心社區」結合，特為社區舉辦專題演講，邀請知名人士演講各類與都會民眾生活相關的主題（如政治、理財、環境、藝術等相關議題）。

　　「民心」在社區從事劇場工作的原則是「社區服務目的與戲劇藝術目的並重」，所演出的題材內容有改編自莎士比亞、尤金奧尼爾等外國劇作家的作品，重新詮釋如《馬克白》、《哈姆雷特》、《奧賽羅》及《早餐之前》等作品；還有取材日本能劇但與傳統京劇做一結合，如《武惡》；亦有從傳統戲曲取材做現代化的演出，如《非三叉口》；再者，是都會題材作品，如《房間裡的衣櫃》、《公寓春光外洩》等。以台灣劇場而言，「民心」的演出題材基本上在當時是相當學院風格的。

　　「民心」的演出地點並不限於其位於民心社區內的小劇場，它也到台北其他的演出場地展演。而由於民心社區位於台北市區內，因此至「民心」看戲的群眾，亦多有非民心社區居民的台北劇場常客，基於此點，有些人經常質疑「民心」並不是社區劇

場,充其量只能是台北市的另一個小型表演場所。

　　無論「民心」在社區從事劇場活動的觀念與態度,是否被他人所認同,或達到其預期效果,不可否認的,一旦提起「民心」,許多人會將它和「社區劇場」做一連接。它的出現也促使社區劇場概念一再地被注意與討論,因此它是我們談論台灣現代社區劇場時,絕不能遺漏的部分。

劇場工作者與學者的觀念提倡

　　長期以來,台灣的現代劇場已漸漸與一般觀眾失去聯繫(如傳統話劇),而近年來蓬勃的小劇場運動,又漸成為少數年輕人或知識份子吐露自我的園地,近年來雖然幾個台北市規模較大的劇團對於創作適合大眾欣賞的舞台劇不遺餘力,在戲劇市場與觀眾的開拓有顯著的躍進,但由於其商業氣息日益濃厚,許多台灣戲劇團體並未跟進,加上這些大劇團集中於台北市,因此部分劇場工作者與學者認為台灣需要一種與社會強力結合的劇場,其對象是一般廣大的觀眾,而非少數的菁英份子或者是都會區的中產階級。這些劇場工作者與學者,不僅將社會文化改革(如縮短城鄉差距、發展社區文化、激發社區意識等等)的理想投注在「社區劇場」,有的亦將開拓基層劇場觀眾的責任加諸其身,透過行動或文字宣揚其社區劇場的理念,他們對社區劇場有著極大的期待,對社區劇場也有著自己一套想法或理論,下面我們將介紹幾位從事社區劇場的工作者,與經常發表相關文章的學者。

1.鍾明德

在《補天——麵包傀儡劇場在台灣》一書中，鍾明德教授所寫的〈前言「補天」：劇場是人類生活的必需品〉，提到他從1986年起，經常帶著麵包傀儡劇場的幻燈片，在台灣北中南地區四處講演，「希望能刺激我們的劇場工作者，從麵包傀儡劇這個形式出發，開創出我們自己的現代木偶戲出來。」[16]雖然文中鍾明德強調的部分是在於傀儡劇的形式上，但前面提過彼德舒曼的麵包傀儡劇場在美國一向被視為社區劇場，比起室內封閉性的劇場空間，其露天的形式對於集聚民眾有一定的優勢，與民眾產生較多的結合，因此筆者仍將鍾明德此舉，視為台灣現代社區劇場觀念「較直接」的濫觴。

1988年7月由文建會舉辦、鍾明德導演，與台中「觀點劇坊」合作的《狼來了馬尼拉》，以環境劇場和大傀儡的形式，在台中市台灣省立美術館前美術廣場演出，鍾明德在節目冊中之文章〈走向地方戲劇——寫在《狼來了馬尼拉》之前〉，提到他向台中的劇團推薦環境劇場的構想：「環境劇場非常強調表演者與觀眾之間的直接共享經驗，著力在演出與環境的交相對話，不單適合作為社區性的集體參與活動，同時，針對現代社會日益惡化的疏離感和物化等社會、心理問題，環境劇場也是種直接有效的『藝術治療』。」[17]此間點出的觀念已有強調環境劇場的社區性質。

[16] 同註1，頁8。

[17] 鍾明德，〈走向地方戲劇——寫在《狼來了馬尼拉》之前〉，《在後現代主義的雜音中》（台北：書林，1989年7月），頁143-147。

　　鍾明德在經過幾年的實際劇場工作經驗後，對社區劇場有一個較清楚的概念，他的觀念主要有以下三點[18]：

1. 社區劇團可扮演自發性的草根團體，是供社區各階層、行業參與的一種集體性文化活動，「社區劇團不應當只是『劇團』，它首先必須是一個相當開放的、可以適合社區需要的草根文化單位」。
2. 社區劇團在成立初期與當地的寺廟、學校、文化中心、文教基金會或社會團體等結合，將有助劇團的運作。
3. 「美學與政治齊飛，生活共藝術一色」當是每個社區劇場工作者的終身抱負，但當社區劇場在落實其理想時，則必須偏向藝術的社會關懷面，如聲援地方上的垃圾、砂石車等問題，或為社區提供娛樂活動。

　　鍾明德更在許多文章中極力推薦麵包傀儡劇場作為台灣社區劇場的模式，因為「以大傀儡劇為主要演出形式的社區劇團，很可以扮演這樣一個自發性的草根社團，……，而麵包傀儡劇場所發展的大傀儡劇，更是避開了許多劇場專業上的困難，可以很輕易地讓社區中的愛好者有力出力、有錢出錢，大家一齊集腋成裘。」[19]

　　鍾明德是目前所知在台灣較早提倡與鼓吹與社區劇場相關概念的人，而他提倡社區劇場的態度是漸進的，起初先從提倡環境劇場與傀儡劇形式，進而大力鼓吹社區劇場的重要性。可能由於其留學美國的背景，從他的文章可知其觀念來源主要是西方劇

[18] 同註[1]，頁90。

[19] 同註[18]。

場，在上面列述的社區劇場觀念中，與前述英、美兩國社區劇場
觀念有許多共同之處，如社區劇場的開放性、集體性、提供社區
一種娛樂形式，以及關切社區的種種重要議題等，而鍾明德撰文
介紹與其主持的「425環境劇場」所引進的社區劇場外在形式，
也是以西方劇場的模式為主（如環境劇場、麵包傀儡劇場），他
對台灣社區劇場的理念，基本上亦是因襲著西方劇場及學理上的
經驗為基礎，作為判斷台灣社區劇場與提供台灣社區劇場參考的
依據。

2.周逸昌

　　接下來是「江之翠實驗劇團」（原名為「江之翠社區實驗劇
團」）藝術總監周逸昌先生，他在接受訪談時表示，從他在法國
求學時即對社區有清楚的概念。1984年回國後，發現台灣沒有從
事這方面工作的人，因此從1987年起，即陸續向「河左岸」、
「優劇場」等劇團以及鍾明德提過社區劇場的構想，希望他們以
自己劇團所在地區作為根據地，從事社區劇場，但前兩個劇團都
沒有接受此一構想。周逸昌認為原因是一方面他們沒有這種認
知，另方面他們想走國際化的路線。如果周逸昌自述的年份無
誤，從其自述年份來看，周逸昌應當是較早且清楚地提出社區劇
場概念的劇場工作者，然而鍾明德則是先提出與社區劇場相近的
概念，而非一開始就提倡明確的社區劇場，因此與鍾明德早期提
倡社區劇場的差異，在於周逸昌不是漸進的，而是一開始就清楚
地指出應當做社區劇場，但由於周逸昌從未著文描述這方面的理
念，因此他鼓吹社區劇場的舉動，也僅為少數的劇場人士所知。
另方面，根據筆者查證，鍾明德與「優劇場」的劉靜敏小姐均不

記得周逸昌曾向他們提出此建議,「優劇場」成立的年份為1988年;至於「河左岸」的黎煥雄先生則表示,周逸昌的確向他提出建議,但時間應當是在於1990年左右。由於未撰文之故,加上當事者均對此事印象模糊,因此周逸昌對社區劇場的鼓吹應未受到一般劇場人士的認可。本書提出周逸昌社區劇場觀念的主因在於:1992年他曾向台北縣立文化中心提出一套完整的社區劇場實踐計畫,此後文將詳述。

　　周逸昌在1993年初在板橋成立由台北縣立文化中心輔導的「江之翠社區實驗劇團」,每年台北縣立文化中心規劃一百一十萬至一百三十萬元左右的經費給予劇團使用,劇團目前分為兩個部門:現代劇團與南管樂府。「江之翠」的前身是台北的小劇場「零場一二一、二五實驗劇團」(1987年底成立),而「零場」的前身則是黃承晃召集成立的「當代台北劇場工作室」(1986年成立)。周逸昌認為:

> 社區劇場的本身是一個開放性的概念,劇場人員的能力、傾向,可能開拓不同類型的社區劇場。一個劇場跟它所處的區域或社區有相當密切的互動、共生,並且互相滲透、互相學習、一齊成長、產生共同經驗……等關係,就可以稱作社區劇場。但從這樣的基本理念發展出來,又會因社區的差異性、人員的分布等多重因素,就含有多種多樣的型態出現。所以,社區劇場只是一個抽象概念,就實質的可能性上很難去界定怎樣的型態才是社區劇場。[20]

[20] 莫昭如、林寶元編著,《民眾劇場與草根民主》,初版(台北:唐山,

　　周逸昌的社區劇場觀念，就文字面上看來，基本上具有很大的彈性，如其中「一個劇場跟它所處的區域或社區有相當密切的互動、共生，並且互相滲透、互相學習、一齊成長、產生共同經驗……等關係，就可以稱作社區劇場」，其間可能會產生一種程度上的差異。雖然周逸昌提到「……社區劇場只是一個抽象概念，就實質的可能性上很難去界定怎樣的型態才是社區劇場。」但他還是認為文建會「社區劇團活動推展計畫」中所輔導的社區劇團，均非社區劇場，而是所謂的「區域劇場」（關於這類劇場在本書的美國社區劇場歷史部分已論及何謂 regional theatre）。周逸昌也指出以他個人對社區劇場的認知，台灣根本沒有社區劇場。但我們若回到周逸昌上述的言論，這些受文建會輔導的社區劇團，實際上或多或少有他所指出的社區劇場特性，如在劇團與其所在的區域或社區的互動性方面，這些劇團多有經常性的在該縣市所屬的鄉鎮地區巡迴演出，在演出題材的選取上也常以地方上的人事物為主，劇團人才來源幾乎都是當地人，如以周逸昌提出社區劇場要「互相滲透、互相學習、一齊成長、產生共同經驗……等關係」，這些劇團都包含了這樣的特色。但可能沒有達到周逸昌所認定的程度，例如可能是與社區的互動要「相當密切」，這點以下關於周逸昌提出的工作方式，或可解釋他對於社區劇場的理想模式。

　　周逸昌從台北的小劇場轉戰至板橋時，已有一套理想中的社

　　1994 年12月），頁234-238。文中有一篇〈社區劇場的理念與實踐〉，訪問「江之翠社區實驗劇團」藝術總監周逸昌，提及對社區劇場的觀念與理想。

區劇場模式與實踐方法,其重點如下[21]:

1. 進行社區劇場的基本原則之一是訓練社區劇場的演員。劇場演員必須具備兩種能力:一為戲劇活動上的能力,包括演技和能帶領其他人做劇場技術;二是要有社區工作能力,包括組織民眾的能力。

2. 劇場演員定期至社區內的不同團體,如學校、工廠、監獄、療養院或其他團體成立戲劇工作室,推廣戲劇活動。

3. 劇場演員不定期至全縣各鄉村巡迴演出,並帶領村民從事簡單的戲劇活動。

4. 輔導各戲劇工作室至其他社區表演。

　　雖然周逸昌對社區劇場有一套清楚的實踐步驟與理念,但「江之翠」實踐社區劇場的理想終究是失敗了,由於他們所能獲得的財力資源有限,而且訓練一批社區劇場演員也非易事,加上社區工作是一種長期而艱難的工作,因此周逸昌承認「江之翠」無法達到他理想中的社區劇場,所以後來便將劇團中的「社區」二字去除,剩下「江之翠實驗劇團」。

　　雖然「江之翠」的社區劇場實踐經驗是失敗的,但周逸昌的社區劇場觀念與模式,並非為一烏托邦式的理念之談,是的確可供為一種社區劇場可能的走向;1998年5月於台南成立的「烏鶖社區教育劇場劇團」基本上就是以相當近似周逸昌之概念,讓社區劇場工作者深入社區、地方協助和組織群眾做戲,甚至某種程

[21] 周逸昌之社區劇場實踐方法的資料來為筆者的訪問所得,和當時「零場」於1992年所擬之「台北縣立文化中心輔導成立劇團實施計畫」的計畫內容。

度的介入地方事務，這部分將在後文有詳細說明。此間須附說明
的是，周逸昌與「烏鶖」的兩位主要工作者賴淑雅、許麗善，皆
受亞洲民眾劇場的觀念極大的影響，並曾長期接受民眾劇場的訓
練，他們亦自承許多對社區劇場的觀念皆是從民眾劇場轉換過
來，因此他們對於社區劇場實踐方式上的有志一同，也就不令人
意外了。

3.邱坤良

　　國立藝術學院邱坤良院長經常發表文章，談論台灣現代社區
劇場理想與觀念，同時也是位長期浸淫在傳統戲曲與民俗技藝中
的學者，他更是當初參與文建會制定「社區劇團活動推展計畫」
的重要成員之一。蘇桂枝女士提到當時邱坤良正在宜蘭推動一個
地方資源與民間劇團結合的案子，並號召國立藝術學院的畢業生
游源鏗、劉克華等人至宜蘭成立一個現代劇場，當時邱坤良非常
支持這個案子。

　　關於台灣的社區劇場，邱坤良有兩篇頗具分量的文章：〈台
灣社區劇場的重建〉（1994.12）及〈台灣需要什麼樣的社區劇
場？〉（1995.4）。[22]這兩篇文章是目前探討台灣社區劇場觀念
與方法最詳細、且較具系統的文章。他認為劇場原就具有可能的
「社區性」，而「社區劇場」與其他劇場的差異則在於以「社區」
為主要考量，並與外來的巡迴劇團及座落於社區的一般劇團不

[22]邱坤良，〈台灣社區劇場的重建〉，發表於1994年12月的「第一屆台灣
　　本土文化學術研討會」；〈台灣需要什麼樣的社區劇場？〉則發表於
　　1995年4月的《表演藝術》，頁94-97。

同，其間的差異表現在三方面：

1. 社區民眾是否作為劇場長期的主要觀眾。
2. 其劇情是否以社區人物、歷史、地理環境與文化傳統為主。
3. 演出是否能反應社區問題，如環境污染或青少年問題。

其次，他認為台灣的社區劇場應當從我們本身的環境與歷史做考量與溯源，才能知道台灣需要什麼樣的社區劇場，因此他提出原住民族群的表演藝術傳統，與漢人社會的戲曲結社傳統（尤指子弟戲），作為台灣原有存在的地方民眾集結、共同參與的戲劇藝術活動。他將自十七世紀以來便已存在的「子弟團」視為台灣傳統社區劇場的典型，而且是一種自發性的區域性組織。這種子弟團是一個聚落或信仰圈的民眾，配合祭祀節令所組成的業餘性團體，並鼓勵當地民眾參與演出。

……，提供居民——尤其是年輕一代學習地方文化與傳統藝術之環境，兼有守望相助的意義，參與者不但沒有酬勞，反而有贊助經費的義務，但皆以「良家子弟」的活動為榮。基本上社區內每戶人家都有「份」，都是劇團名義上的成員，因此也有贊助活動的義務。而其家族也世世代代成為這個團體的一份子，……。除了平常的排演活動之外，子弟團的表演場合大多配合地方寺廟的祭典活動，或子弟團的紀念節日與相關慶典，如戲神生日，這些演出屬於全地方或社團的集體性活動；至於參與私人場合的演出，則只限於與子弟團有關人士之婚喪

喜慶。[23]

　　邱坤良提到，一九五〇年代之前子弟團是大眾文化的主力，而它最主要的力量是靠社區參與而能根深柢固，至一九六〇年代後由於社會環境的急遽改變，鄉村人口流失，社區與民眾間的關係淡薄，加上年輕人對傳統子弟團活動缺乏興趣，子弟團由盛轉衰，造成其品質低落，並從業餘轉為半職業性的演出。雖然如此，邱坤良仍認為現階段的台灣社區劇場應承接傳統子弟團的特性[24]：

　　……賦予現代意義，在結合現代劇場的活力與現實精神，共同建構具主體性與本土色彩的社區劇場。換言之，台灣社區劇場，要讓民眾有認同感與參與感，猶如子弟團在傳統社會扮演的角色一樣，是全社區民眾共同參與的自願性團體，配合地方重大活動及民眾生活演出，它的屬性不單只是一個表演團體，而是兼具社區文化中心、民眾集會及劇場訓練場所的多元功能性。

　　所以他指出，在推動社區劇場時應當具備一些條件：

1.專業領導人才：社區劇場應得到具分量與熱心的地方人士支持，有志於劇場的人士能組織非營利性質的法人機構或基金會，給予社區劇場協助並共同制定其發展方向，並由良好的領導人才主事或負責演出事宜。

2.成員：社區劇場成員可分為正式會員（full members）：

[23] 〈台灣社區劇場的重建〉，同註[22]，頁3-7。
[24] 同註[23]，頁8。

需付年費，並任職於委員會，參與戲劇製作並擔任劇場職員；半正式會員（associate members）：可買劇場節目套票，但無權參與劇團的選舉投票；贊助者（patrons or sponsors）：贊助金錢或捐贈物品。

3. 劇場：社區劇場應有其固定演出場地，並為一開放空間，可縮短與民眾的距離，使其發揮社區劇場的功能。

基於上述觀點，邱坤良認為台灣社區劇場應具備三項特質：

1. 社區劇場應在傳統劇場基礎上發展，延續其脈絡並強化或建立能表現地方傳統或社區問題的劇場。

2. 為社區所公有，劇場組織以社區為基礎，除專職人員，成員皆為自願性質，不支領酬勞。

3. 社區劇場不限於傳習某項藝術，同時為社區藝術傳研中心與資訊交流中心。

邱坤良的觀念基本上是融合中西劇場觀念，其將傳統子弟戲視為台灣社區劇場的原型，並加入西方社區劇場的部分觀念與模式，作為未來台灣社區劇場發展方向的建議，可說是典型的「中學為體，西學為用」。此種說法不論在學術界或劇場界，實際上已得到一定的認同。由邱坤良所主持的《台灣劇場資訊與工作方法——「社區劇場工作手冊」》（文建會委託，1998年完成），其中涉及社區劇場的部分，亦將這種觀念作清楚的說明，由於這是政府所委託的計畫，並已由文建會出版於市面販售，因此也代表此種說法成為官方的態度。

4.卓明

　　最後一位我們要提及的是，對南部劇場相當有影響力的劇場
工作者——卓明。卓明是蘭陵劇坊的資深團員，1991年4月台南
市文化基金會與「台南人劇團」合辦「劇場研習營」，邀請他擔
任指導老師。這個研習營，不僅是卓明南下發展的起點，而且亦
為南部劇場催生出一批強勁的生力軍，許多參加過這個研習營的
成員，至今仍在劇場工作崗位上，並成為台南劇場界的中堅份
子，如許瑞芳（台南人劇團藝術總監）、蔡明毅（曾任過去華燈
劇團團長）、楊美英（那個劇團，現就讀國立藝術學院戲研所）
吳幸秋（那個劇團、魅登峰劇團）、蔡櫻茹（那個劇團，後就讀
國立藝術學院戲研所，並為台北小劇場極為活躍的表演者）、劉
欣怡（現為台北交互蹲跳劇團團長，國立藝術學院戲研所）、許
麗善（那個劇團，現為烏鶖社區教育劇場劇團藝術總監）等人。
其中吳幸秋與楊美英在研習營結束後便成立目前台南頗具知名度
的小劇場「那個劇團」，吳幸秋目前是台南文化基金會的行政秘
書，也是「魅登峰劇團」的行政兼導演。而楊美英不僅為劇場
人，同時她亦對台南的現代劇場做蒐集與整理的工作，這些紀錄
對於將來台灣劇場史有極其寶貴的貢獻。對於一位處於台灣劇場
邊陲地帶的劇場工作者，能在其工作與劇場活動之餘，還能從事
這種艱難的工作，著實令人佩服。

　　九年來，卓明的影響遍布台南、高雄、屏東與台東，他對這
些地區的劇團的最主要影響，是展現在演員訓練與作品上。他的
工作是以訓練演員為主，他不隸屬於任何一個團體，但他經常在
各個劇團授課。關於演員訓練與作品影響方面的探討，將在本書

附錄二有詳細說明，以下先說明卓明對社區劇場的看法。

卓明認為台灣的現代社區劇場，是在一種文化不均衡後所萌生的一種自覺性運動，這種文化不均衡指的是台灣所有文化的菁英都集中在台北，而當南部想要發展其文化，或說是在其文化的滋養過程時便產生自卑，因此常常要依附台北。而社區劇場的出現正是代表著他們的一種自省，認知到不應再仰賴台北，卓明表示當他尚未南下時就已認知到這一點。

他認為台北文化界對自己文化的特色缺乏信心，因而大量吸取、移植西方的舶來文化，這種移植，卻又未經融合過程，但他認為吸取外來文化並非壞事，但應當先確定好我們本來的東西再與之整合，除了國劇有這樣的過程，像小劇場由於沒有包袱，因此幾乎是整體的接收下來。他認為，在台北可看到的是，小劇場的形式跟一般的群眾漸漸疏離，變成劇場狂熱份子或社會運動狂熱份子等的一些小圈子的活動。

因此當時卓明認為，台北若都是這些外國引進形式的急促學習，那麼我們所能留住的就是南部社區的各種不同生態的原創性。但他們的原創性一般還停留在廟會的、民俗的和一般較俚俗的粗糙形式，還未將這些民間的素材創造成一種較新的形式。當時卓明便嗅到這裡面有相當大的可能性，因此在1991年便到台南擔任台南市文化基金會主辦的「劇場研習營」的指導老師。但卓明亦提到，當初參加研習營的這些年輕人對西方文化還相當嚮往，因此在他提出要以一些較為生活底層的素材（如「錢」這個議題）來創作時，學員們便顯得有些排拒，儘管如此，還是都經歷了卓明為他們設計的課程。

卓明認為，台灣的社區劇場應當珍惜自己原有的文化資源，

以當地地方特色為基礎，然後再做形式上的轉換，這對台灣的整個社區發展是相當重要的。他認為現在文建會的「社區總體營造」，傾向將所有的藝術與生活結合在一起，或者將原有的廟會文化再予喚醒，及傳統技藝的保存，這方面的文化保存工作是相當有必要的。另一方面，文化新生命的發展絕不能炮製這種單純的保存，或非與這些傳統元素扣合在一齊不可，尤其是現在的社區劇場，由於時代與環境的因素，它必須發展自己的形式，並與當地的環境、訊息做新的結合（而非以台北的劇場模式與發展作為指標，或模仿的對象）。這部分可使社區劇場在形式上與內容上與當地群眾更靠近。這是卓明不斷鼓勵這些劇團去掌握與發展的方向。他對接觸過的劇團，皆極力地鼓勵他們從自身出發，發展屬於自己特色的作品，幾個與卓明有過密切接觸的劇團，亦深受卓明此一觀念的影響。其中影響最為明顯的，有台東縣的「台東劇團」、高雄市的「南風劇團」、屏東縣的「黑珍珠劇團」等。[25]卓明表示，這幾年他在南部所看到社區劇場，最大的成果是不再臣服於台北的劇場美學形式，而在其發展的過程中，開始思考、發展自己的劇場美學形式，並產生自信。

　　上述所介紹的學者與劇場工作者的社區劇場觀念，根據筆者田野調查的結果，除了卓明，其餘對台灣實際從事社區劇場的工作者的影響均不大，原因是有的劇團對這些學者或劇場工作者的

[25] 這三個劇團的團長或主要領導者在接受筆者的訪問時，表示他們在劇團走向、劇場觀念、演員訓練以及創作等方面，均受到卓明很大的影響。而根據筆者取得的影像、文字等資料，亦顯示出這些影響的跡象，尤其是在演員訓練與作品上。關於卓明在這方面的影響，可參閱附錄二〈卓明的演員訓練方法〉。

觀念並不清楚，甚至不知道，或者是這些學者所提出的建議與他
們實際工作有相當的落差。卓明的社區劇場觀念雖少見諸於報章
雜誌，一般人也較少得知其理念，但其實際層面影響力卻是不容
否認。鍾明德與邱坤良等學者，雖對其他實際執行社區劇場的工
作者的實際影響較少，但由於經常發表相關文章於報章雜誌或書
籍之中，其影響則在於引起一般大眾或其他劇場界人士對社區劇
場的注意與興趣。

　　實際上，真正影響台灣運作中的社區劇團的最大因素是：環
境，這個因素雖是世界上每一個劇團所要面臨的，但對於台灣當
代的社區劇場而言，其影響是更為深刻，他們經常肩負著開墾一
地區戲劇環境、戲劇觀眾以及培養戲劇人才的重責，而這些地區
的藝文環境與資源原本即相當貧瘠，在維持劇團生存的前提下，
有時創作和品質並不一定可以作為首要考量，因此這些劇團常要
在創作、地方環境和官方政策要求中尋找平衡點，慢慢地步向他
們的劇場理想。

二、當代台灣社區劇場的概念與特色

　　這一部分主要探討的重點是當代台灣社區劇場的概念與特
色，基本上亦是表達本書使用台灣社區劇場一詞的觀念與態度，
而此觀念與態度，正是本書中之研究個案與田野調查的取樣前
提，以及討論台灣「社區劇場」一詞的基準。

理論探討：維根斯坦的日常語言哲學理論

在正式討論台灣社區劇場一詞之概念前，我們先介紹當代著名哲學家路德維希・維根斯坦（Ludwig Wittgenstein, 1889-1951）的日常語言哲學觀念中，對於日常語言特性的看法。在維根斯坦後期哲學的觀點裡，認為我們一般使用的日常語言並無本質可言，語言「並非由所有描述事實的命題組成的封閉的、完成了的整體」。[26]他提出，一般皆認為語言會具有一個本質，但他表示這種認為只是一個理想，甚至是一種偏見。而力圖研究並尋找語言獨一無二的本質（也就是一般所謂的定義），以為存在於語言中的命題、經驗或語詞等會存在一種秩序，其實只是研究者的一種錯覺。

許多研究者所企圖把握的定義是從其研究的眾多對象中，剝棄相異處再找出其相同處，像萃取結晶般地得出研究對象的定義、本質。[27]維根斯坦認為這種方式只是在建構一種「完美的語言」或「理想的語言」，這種尋找嚴格的定義是不可能的，也是不適宜的，因為這種嚴格的定義不僅沒有使我們對研究對象更清楚，反而更陷入一種誤解，也就是誤以為我們把握到對象的本質。[28]這種誤解造成我們把以為已掌握到的本質當成一種放諸

[26] 韓林和，《維根斯坦哲學之路》（台北：仰哲，1994年6月），頁124-142。

[27] 同註[26]，頁125。

[28] John Passmore，《百年哲學》，陳蒼多譯（台北：七略，1992年5月），第十八章〈維根斯坦與日常語言哲學〉，頁647-695。

四海皆準的準則來使用，變成凡是符合此標準的為是，不符合者為非。

　　維根斯坦認為語言本身並非有什麼深層的本質，如果它有本質，那麼它的本質就是它的現有形式，也就是它所存在的所有狀態，而非它的某一部分（如與其他相似物所萃取出的相同處）。以「知識」一詞為例，維根斯坦認為我們必須詳細而具體地檢視人們實際上使用這個詞的情況，也就是檢視「知識」在日常語言中所扮演的角色，而非一種純化而超精緻的語言（即像上述所提的嚴格定義）中的用法。「知識」一詞在我們的日常生活中有著各種不同的用法，我們無法用一種簡短的公式，或一種嚴格的定義加以總結。因此維根斯坦認為，我們必須把語言從形而上學的使用拉回日常使用上來做討論；也就是要觀察、描述語言的實際用法，這才能避免與消除我們對語言的誤解。

　　維根斯坦認為「我們的日常語言是由或大或小、或原始或複雜、功能各異（而不僅僅具有描述功能）、彼此間僅具有家族相似性（Familienanlichkeit）的無窮無盡、無限增長的語言遊戲（Sprachspiele）組成的開放系統，因而我們可說它是一種異質類聚物」。[29]也就是說我們日常使用的語言是一種開放的系統，而非像嚴格定義般的封閉結構有著清楚的範圍界限，他提出，在這種開放性下，日常語言中有一種「家族相似性」。以「遊戲」一詞為例，棋賽、牌賽、足球賽、猜猜看，或「圈一圈玫瑰」等，都是遊戲的一種，而棋賽與牌賽的共同點較多，與足球賽或猜猜看，只有一些類似之處，而「圈一圈玫瑰」與足球賽，或田徑賽

[29] 同註[26]，頁127。

又有什麼共通處呢？而在球類的遊戲中我們又可不斷地發明、創造新的規則，例如一個小男孩不斷地重複將球拋向牆壁後彈回來，我們不能否認這可以是一種遊戲。我們所能歸納出的「娛樂性」、「輸贏」、「規則」等「遊戲」的特性，其中任一項皆無法滿足「遊戲」中各種的活動，它可能滿足某部分或大部分，但卻不能涵蓋全部。因此維根斯坦認為「遊戲」本身並無什麼固定不變的本質，可以是每一類遊戲中所共有的，而是每一類不同遊戲之間具有一種「家族相似性」。也就是說每一種不同的「遊戲」之間存在著相似性，這種家族相似性是由各種「遊戲」重疊和交叉的類似之處所形成的一種複雜「網眼」。

維根斯坦將一種「網眼」稱為一種「家族」。「遊戲」的本質就是這些複雜交錯的家族的整體，也就是說，「遊戲」的本質就是我們使用遊戲一詞的方式。「遊戲」一詞是一種開放性的結構，會不斷地增長，因為新的遊戲會不斷地出現，家族會不斷地擴張。然而我們如何確定何者是屬於這個「遊戲」的「家族」呢？答案是其相似性。這種彼此相似的方式是重疊而交叉的，但至於相似性的程度，維根斯坦認為無法有明確的規定，他認為只有透過對具體例子的描述、觀察或列舉，才能學會或教人學會正確使用「遊戲」這個概念。以下我們用圖3-1比較維根斯坦開放性結構的日常語言，和一般尋求本質、嚴格定義的封閉性結構的語言之間的差異。

當代台灣社區劇場的概念與特色

有了上述理論方面的說明，我們便可進一步討論實際層面的

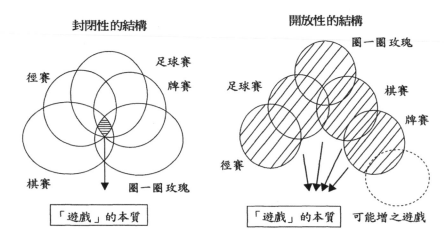

圖3-1　「遊戲」的本質

問題。在研究當代台灣社區劇場的過程中，尋找社區劇場定義是一項被認為想當然爾的工作，筆者接觸過的受訪者或受訪劇團，經常反問何謂社區劇場？為何選擇他們的劇團作為研究調查的對象？在研究前的取樣上，筆者亦受到是否應確定社區劇場的定義，再作實際研究，但在尋求定義的過程中，發現許多的問題與矛盾，其中最重要的關鍵有二：

1.是否能以西方對社區劇場的概念來論定台灣社區劇場？
2.社區劇場與非社區劇場的清楚界線為何？

對於前者，筆者所採的態度是否定的，經筆者田野調查發現，台灣的社區劇場觀念雖受西方的影響很大，但由於環境與執行者的差異，使得台灣有意模仿西方社區劇場的團體，與欲模仿對象有著相當不同的發展，最明顯的例子就是「425環境劇場」的引進美國「環境劇場」與「麵包傀儡劇場」，如前文已提及由

於「425」沒有辦法進入常態性運作的劇團模式，因此劇團的運作成為間歇性的活動。另外，前文亦談到，台灣其他的社區劇場工作者實際上受到其他學者觀念上的影響並不大，基於生存的因素，政府之政策方向事實上還大過一般學者和西方社區劇場對台灣社區劇場工作者的影響。因此在客觀事實的考證下，在這部分筆者僅將西方社區劇場的觀念作為台灣形成社區劇場觀念的其中一種影響與參考，而非指導性的概念。

關於社區劇場與非社區劇場的清楚判別，這個工作是筆者日思夜想，企圖從各種具體案例尋找出其關鍵點，如能找出，那麼社區劇場一詞的定義也就呼之欲出了。然在尋找的過程中，前述維根斯坦所指出的問題卻不斷地出現，即無法找出一個部分是所有被稱為社區劇場的團體所共有，而又與其他一般不被稱為社區劇場團體所沒有的。以下我們列舉幾個簡單的命題，如「社區劇場應當位於一個社區」；在第二章〈邁入社區劇場世紀〉中，我們已經很明白地討論，社區並無一定範圍，而似乎所有的劇團都位於一個或大或小的社區。

再者，「社區劇團應當演出以當地題材為主的劇目」；許多西方社區劇團並未演出以當地題材為主的劇目，而台灣被稱為社區劇場的團體也沒有都朝這個方向進行，既然事實的狀況並未將此命題形成一個必要之務，便無法將此命題作為社區劇場與非社區劇場的判別依據，更何況有許多非社區劇場其演出題材也與當地有關。

「社區劇場應與當地社區做結合」；這個命題本身的彈性相當大，而且將產生程度上的差距。首先，社區的範圍並無明確限定，而結合的方式與程度可以極小也可極大，如位於台北市的

「表演工作坊」曾在台北新光三越百貨公司的展覽場，以非鏡框式的劇場演出形式，排練劇目《紅色的天空》片段，企圖拉近與觀眾的距離。若我們說「表坊」與社區結合也並無不可，更何況它的結合還比一般只向政府申請經費，僅在國家劇院或社教館之類的演出，與社區結合得更多（如與新光三越結合）。台中縣大度山理想國社區由「理想國社區再造中心」募款成立理想國的社區劇團「頑石劇團」，這種與社區的結合又更為緊密了。我們雖能分辨出其程度上的差異，卻無法清楚區分其中的界限。

　　這裡我們必須回到維根斯坦所說的「家族相似性」，也就是說在「劇場」一詞中，各個種類的劇場間皆有其相似之處。而劇場的本質是展現在所有劇場形式存在的狀態，而非從各類劇場中所萃取出的共同點，因為根據維根斯坦的說法，無法找到這種共同點，即使暫時找到，會因為日常語言本身具有不斷增長的開放性，使得共同點消失。「劇場」一詞中的各類劇場會形成一種家族、網眼，而彼此間具有「家族相似性」，如上述所提及的幾個命題即顯現出這種相似性。再者，我們可再縮小範圍，在「社區劇場」一詞中，各個社區劇團中有其類似之處，而社區劇場的本質是展現在所有社區劇場存在的狀態，各個社區劇團間會有一種家族的相似性，同樣的，「社區劇場」一詞亦有開放性結構的特性。

　　然而我們如何說一個劇團為社區劇場呢？以維根斯坦的觀點來看，認為必須檢視這個詞——「社區劇場」在日常生活中使用的狀況，亦即它在我們日常生活中扮演的角色。他舉例說到，「石板」一詞的意義，並不在於它所指稱的東西，而是在於它在

一種語言中被使用的方式。[30]「石板」一詞是在使用中產生意義的，我們不斷地指稱某一物為石板，才形成石板的意義。「社區劇場」一詞的意義亦是我們不斷地指稱某種劇場所形成的，研究者必須透過觀察、描述「社區劇場」一詞在日常語言中的實際用法，才能真正掌握到「社區劇場」的實質內涵，換言之，我們所要描述與觀察的對象，就是一般被稱為和被認為是「社區劇場」的劇團。

當代台灣社區劇場的類型

　　基於上述的研究態度，筆者採用一般大眾、媒體文章、政府機關、劇場界等所指稱的社區劇團，作為本書取樣研究的基準，然後針對取樣的團體作整理分析，以歸納出現階段台灣社區劇場的特徵，但誠如維根斯坦所強調的，「社區劇場」一詞是一種無限增長的開放性結構，並隨著時間與環境的變遷，「社區劇場」的實際內涵會不斷地調整、改變，本書所分析整理的現階段台灣社區劇場特徵，在未來亦可能隨著時代變遷而改變，或不復存在。

　　本書除了根據一般大眾指稱的社區劇團之外，再加前述的〈當代台灣社區劇場發展背景〉內容中敘述的劇團，以其社區劇場理念、演出狀況、經營型態的不同，列舉出四類台灣當代的社區劇場，並做概要、歸納式的說明，至於每一劇團的營運細節，本書亦有詳細的列舉。

[30] 同註[28]，頁651。

1. 第一類社區劇團——地方性色彩強烈的社區劇團

　　此類劇團主要以受文建會1991年7月「社區劇團活動推展計畫」補助過的劇團為主，以及與這些劇團性質相近的團體。誠如上述提及，此案是使「社區劇場」一詞在台灣開始普遍使用的最大關鍵，這些劇團有：新竹「玉米田劇團」（現已停止營運）、台中「觀點劇坊」、台南「台南人劇團」、高雄「南風劇團」和台東的「台東劇團」等，這些劇團歸為同一類社區劇團的原因（這些劇團在接受此案的補助之前，在各方面彼此非常不同），是文建會的「社區劇團活動推展計畫」中，對被補助的劇團有一定的要求，如演出題材、巡迴演出範圍及場次、劇團組織以及行政程序等等的規定，使得這些劇團尤其是接受兩年以上補助的劇團，如「玉米田」、「台南人」、「南風」、「台東」等劇團，除了成立時的背景以及領導者的不同之外，劇團間的同質性相當高。

　　由於這些劇團在當地長期運作的影響，有些較晚成立的劇團雖未受「社」案補助，但亦朝著相近的模式發展，例如1993年底成立的高雄縣「辣媽媽劇團」。社區劇團是「辣媽媽」的劇團理想與指標，因此其演出多為深入高雄縣的各鄉村社區巡迴演出，甚至亦推廣至其他縣市的鄉鎮地區。1994年大甲成立的「二溪流域劇團」地方性色彩亦濃厚，「二溪流域」是台中縣立文化中心在1994年，為配合文建會文藝季「人親、土親、文化親」的主題，倡導社區文化而在大甲成立的劇團，1995年7月更成為縣立文化中心的社區扶植團隊，而社區劇團是「二溪流域」的目標，並且也採用田野調查的方式，實地蒐集訪察當地的風土文化，作

為戲劇創作素材。[31]

在此特別要提及1983年成立至今的高雄「薪傳劇團」[32]，它是由目前於台灣藝術學院戲劇系任教的邵玉珍老師所帶領的劇團，雖然性質與上述的社區劇團不相同，但也是「社」案第一、二年度的補助團體之一，後因其演出內容與此案的要求不符，而沒有再通過補助審查，雖然「薪傳」的演出內容與劇團型態，實為傳統話劇團模式，與其他被視為社區劇場的團體差距頗大，不過基於劇團在高雄地區存在已有十六年的歷史，對高雄地區早期劇運也有一定影響，在此我們略作描述。

「薪傳」演出的戲劇型態以大型話劇為主，作品內容多傾向西方經典劇，如《仲夏夜之夢》、《少奶奶的扇子》、《不可兒戲》（此劇更邀集當時的影劇紅星演出）等，以及傳統式的話劇（如曹禺的《雷雨》、《蝴蝶蘭》（貢敏編劇）、《長白山上》（王生善編劇）等），此類戲劇在九〇年代的台灣並不討好，因此當時「薪傳」接受此案補助之時所演出的《蝴蝶蘭》，即遭部分媒體批評其至社區的演出內容背離時空[33]，加上「薪傳」與文建會此案的要求不符（未以田野調查方式蒐集當地風土民情作為演出內容），因此第三年沒有通過補助審查。由於「薪傳」的劇作類型並不符合近幾年官方對文化上的喜好，所以在補助經費上產

[31] 林靜芸，〈打樁築夢再造文化城──記台中一群文化工作者〉，《表演藝術》，第34期（1995.8），頁54-58。

[32] 在此要向「薪傳劇團」與邵玉珍老師致歉，在筆者的碩士論文研究撰寫中，數度聯絡「薪傳」不果，加上向高雄其他劇團打聽，誤探「薪傳」已解散，因於論文提及「薪傳」解散一事，在此特書更正。

[33] 建中，〈《蝴蝶蘭》引發的疑惑〉，《台灣時報》，1992年4月6日，第12版。

生了困難，導致近兩年的劇團活動驟減，甚少推出劇作，但劇團
團員目前仍有三十多人，成員均為高雄居民，包括大專院校、
中、小學的教師以及社會人士等，幾位劇團內較資深的演員，甚
至年近八十，但仍然對演戲懷著高度的熱忱。

◎第一類社區劇團之特性

　　劇團作品方面：經常以當地風土文化作為演出的題材。由於
過去文建會補助案的要求，這些劇團幾乎皆從接受此案的補助
起，便開始演出以當地題材為主的作品，並採用田野調查的方法
作為蒐集創作素材的方式。但這些劇團在接受補助之前幾乎都未
嘗試以當地素材作為創作的方向，後來雖然這個案子已經停止，
但這些劇團在這兩年到三年的補助期中，一方面了解到這種創作
方向為他們吸引到更多地方的觀眾，也使他們能更貼近觀眾，另
方面劇團的領導者也基於使命感，和長期下來培養出的愛好，皆
願意繼續嘗試這方面的題材，尤其是劇團的年度大戲。另外，當
初的補助案中亦要求他們每年必須至所屬縣市各地巡迴十場，若
以其認同的、發展的和地理上的範圍而言，其社區範圍應當為縣
市。因此基於作品和主要發展範圍，把這類劇團稱之為「地方性
色彩強烈的社區劇團」，這些劇團通常背負著提倡地方劇場活動
的重任，如政府常委託這些劇團在當地舉辦研習營和戲劇活動，
他們也常以當地劇運之繁榮為己任。

　　這些劇團對於劇場美學上並不希望被局限在某類型的演出，
因此多半每年會舉辦實驗劇展，開放團員創作任何形式、題材的
劇場作品，如「台南人」、「台東」、「南風」都是如此，這部
分在後面的劇團作品研究中可清楚看出。

劇團組織：這些劇團的行政組織均大同小異，由於受到文建會「社區劇團活動推展計畫」的補助，只要是目前尚存在的劇團，均有以下特徵：有給職的專職行政人員（多寡不一），有自己的辦公室、排練場（甚至有基本或專業的燈光音響設備的小型演出場地，如「台南人」、「台東」、「南風」），劇團組織較完備（一般而言均能區分出行政與藝術，甚至劇場技術部門）。也就是說，這些劇團皆進入一種常態性運作的劇團組織結構。

劇團成員：劇團的成員均來自當地的居民，或從外地來求學的學生，但以社會人士占大多數，而且大部分都是在進入劇團前，未受過劇場訓練的劇場新鮮人，至於戲劇正科班的學生更是少之又少，除非是加入劇團後產生興趣再去投考戲劇學校者。雖然中南部地區有少數高中職等的戲劇相關科別，但根據當地劇場工作者與筆者目前蒐羅的資料，這些學校的學生甚少流入當地的劇場界。「台東劇團」目前的行政秘書王世緯，即是1997年自高雄中華藝術學校影劇科畢業，談到其當屆的畢業生中，目前只有她一人仍留在劇場，箇中原由主要是台北外劇場環境無法供應其生存。

社區劇場的理念（以「台南人」、「南風」、「台東」、「玉米田」等劇團為主）：這方面的觀念基本上是從文建會「社」案的規定上出發的，這些劇團在接受此案補助前，皆未朝所謂社區劇場的方向發展，甚至對此詞一度產生某種程度的排拒和恐懼。一方面這並非他們劇團設定未來發展的單一方向，一方面也怕被外界以社區劇團來定位他們，但以目前的狀況觀察，他們害怕的情況實際上已經發生。目前這些劇團在這方面的共同點是：社區劇場的理想或許是他們關注的一個部分，或者只是一種階段

性的過程，但絕非劇團未來唯一的關注方向，他們與一般的劇團一樣，希望自己的劇團不會局限在現有的範圍，所創作的作品能讓更多人觀賞，得到更多的認同。在社區劇場的理想上，他們關注的重點多僅止於劇場的作品內容與下鄉演出等方面，至於社區服務、社區結合等等一般所認為社區劇場該做的事，並不會成為劇團主要活動，有的甚至不從事這方面的活動。

◎第一類社區劇團之營運狀況

　　為更清楚地了解上述劇團，以下列出第一類社區劇團在營運上的基本情況。上述「社」案補助的「觀點」現已解散，而「玉米田」則因負責人邱娟娟生產而處停頓狀態。其中「觀點」接受文建會「社區劇團活動推展計畫」的補助僅有第一年，此團在作品上與其他四團的差異性較大，在接受補助的第一年，即因與台中市立文化中心發生衝突，原因為「觀點」經田野調查後，編寫出當年社區劇場演出的戲目《火車，快飛；火車，快飛。》內容呈現出台中色情暴力的一面，遭文化中心延聘督導劇團的學者李啟範質疑，「觀點」遂與文化中心爆發衝突，「觀點」被迫修改作品內容。在這次激烈的衝突之後，劇團領導人郎亞玲便把劇團解散，此舉對台中地區的劇場生態有相當大的影響，因為當時「觀點」在台中地區是活動力最旺盛的劇團，解散後台中地區的劇團活動即呈現冷清的狀態。

　　以下所列出的劇團共有六個（表3-1、表3-2、表3-3、表3-4、表3-5、表3-6），上述「二溪流域」並未列出，筆者個人能力有限無法全面蒐集與訪查。「觀點」雖早已解散，但其創辦者郎亞玲現為「頑石劇團」之藝術總監，且「觀點」過去的資料相

當完整地保留下來,因此在蒐集資料與訪談上較為容易,因此亦
列出它過去的營運狀況。

　　這部分所歸類的劇團,和上述筆者說明的原則一樣,為來自
一般媒體、大眾的指稱,雖然尚有其他與這六個劇團特性相近,
如屏東「黑珍珠劇團」、台南「魅登峰劇團」、埔里「蜚聲爾劇
團」等,但因媒體未指稱,或其本身並未明確以社區劇團為目
標,加上篇幅有限,在此並不討論。

表3-1　玉米田劇團營運狀況

劇團名稱	玉米田劇團
創團時間	1991年1月,現處停頓狀態
團址	新竹市東山街49巷6號,TEL:03-5200709
劇團領導人	團長:邱娟娟(國立藝術學院戲劇系畢業,曾任魔奇兒童劇團副團長)
創團模式	私人創立,創立時由果陀、魔奇劇團協助舉辦記者會
劇團組織	團長、副團長、團員,平常皆不支薪,演出時則有少數演出酬勞
劇團成員	團員:學生(多來自清大)、老師、上班族
劇團空間規模	劇團位於公寓一樓,約30坪 1. 排練區:約10坪 2. 辦公區:約6坪 3.收藏區:約4坪
劇團硬體設施	影印機、投影機、幻燈機、冷光燈、燈架、電腦、電視、飲水機、冰箱、音響
劇團業務範圍	戲劇演出、寒暑假戲劇營(成人、兒童)、巡迴演講
經費來源	1. 政府機關:文建會、新竹市文化中心等 2. 民眾捐款 3. 民間企業邀演:建設公司
活動社區範圍	新竹縣市為主,其他縣市巡迴為輔
演出場地	1. 室內:劇團排練場、各類室內劇場、活動中心、學校等 2. 戶外:各類廣場、街頭、火車站

表3-2　觀點劇坊營運狀況

劇團名稱	觀點劇坊
創團時間	1987年10月，1992年解散
團址	台中市湖北街36-6號
劇團領導人	藝術總監：郎亞玲（東海中研所畢，東海大學講師） 團長：張黎明（中興中文系畢，現為台中童顏劇團團長） 副團長：黃千容（行政部門）、余祝媽（藝術部門）
創團模式	私人創立
劇團組織	1. 行政部門：團長、副團長、宣傳公關、會計、文書等人員（1991） 2. 藝術部門：藝術總監、副團長、電影組、戲劇教學組、編導組、表演組、音效組、造型組、舞台組、影像組（1991）
劇團成員	1. 團員：其工作為演出或幫忙行政、幕後等事務，不支薪，偶有演出費 2. 技術人員：有些來自團員，有些為經常合作對象，均不支薪，屬義務性質
劇團空間規模	1. 小劇場：15坪（演出及播放電影等用途） 2. 排練室：25坪（排戲及舞蹈教學等用途） 3. 休閒區：小型咖啡餐飲區 4. 軟體收藏室：收藏戲劇、電影、舞蹈等圖書、影碟片、錄影帶、CD、錄音帶

（續）表3-2　觀點劇坊營運狀況

劇團硬體設施	1. 視聽設備：投影機、LD、擴大機、100吋大銀幕、喇叭周邊設備等 2. 劇場燈光設備：24迴路控制盤、4迴路後區調光器、泛光燈、場燈、可調式聚光燈 3. 排練室：15公尺大落地鏡
劇團業務範圍	1. 戲劇演出、戲劇講座、劇場影片觀賞、表演訓練班 2. 1991年7月成立觀點劇坊附設兒童舞團：舞蹈演出、舞蹈研習班。 3. 電影欣賞、電影講座。 4. 咖啡餐飲
經費來源	1. 政府機關：文建會、台中市文化中心等 2. 民眾捐款 3. 兒童舞團舞蹈班收入、會員費等
活動社區範圍	台中縣市為主，其他縣市巡迴為輔
演出場地	1. 室內：劇團小劇場、各類大小型室內劇場、學校、pub等 2. 戶外：街頭、百貨公司前

表3-3　台南人劇團營運狀況

劇團名稱	台南人劇團（前華燈劇團）
創團時間	1987年6月成立至今
團址	台南市樹林街2段171號1樓，TEL：06-2243710
劇團領導人	創辦人：紀寒竹神父（華燈藝術中心創辦人） 藝術總監：許瑞芳（國立藝術學院戲劇碩士） 技術總監：李維睦（萬能工專紡織科畢業、現職鐵工廠師父）
創團模式	由華燈藝術中心輔助成立，但在行政與表演體系為獨立運作劇團，原名華燈劇團，1997年更名台南人劇團
劇團組織	1. 分藝術、行政、技術三部門，由三位總監負責三個部門（不支薪） 2. 一位專職行政人員、兼職工讀生（支薪） 3. 委員會：為劇團決策小組，團員互選，每年選出五位（不支薪）
劇團成員	團員分演員和劇場技術人員，有學生和社會人士（有飯店人員、補習班老師、貿易公司小姐、攝影師、服裝設計師、銀行小姐等），平均年齡25-30歲。為讓更多社會人士參與劇團，規定團員中學生不得超過總團員數的四分之一。所有團員皆不支薪，且需繳團費
劇團空間規模	總坪數：約80坪 1. 辦公室：約8坪 2. 交誼廳：約12坪，開會、團員休息空間 3. 排練場：約30坪，排練用 4. 其他公共空間：約20坪，中庭、廁所等

（續）表3-3 台南人劇團營運狀況

劇團硬體設施	1. 辦公室：影印機、三組電腦（含光碟網路）、傳真機、戲劇藝術類藏書等 2. 交誼廳：電視、錄放影機2台、投影機、大型會議桌、飲水機、冰箱、微波爐 3. 排練場：地板、黑色塑膠地板、大幕、兩間儲藏室、藏書櫃
劇團業務範圍	1. 戲劇演出、舉辦戲劇藝術節，邀請其他戲劇團體演出、表演訓練課（對內）、兒童、青少年、成人劇場研習營（對外） 2. 華燈兒童劇團，由台南人劇團輔導支援成立、運作
經費來源	1. 政府機關：文建會、國家文藝基金會、台南市文化中心等 2. 民間團體：華燈藝術中心（創團時期借款，後已償還）、台南市文化基金會 3. 團員需繳團費 4. 節目單廣告費 5. 演出售票
活動社區範圍	台南縣市為主，其他縣市巡迴為輔
演出場地	1. 室內：華燈藝術中心演藝廳、各類大小型劇場、活動中心、學校等 2. 戶外：台南文化中心假日廣場、其他各類廣場

表3-4　南風劇團營運狀況

劇團名稱	南風劇團
創團時間	1991年7月成立至今
團址	高雄市中正二路56巷5號B1，TEL：07-2229820
劇團領導人	團長：陳姿仰（成功大學歷史系畢業，南風藝術工作坊負責人）
創團模式	以南風藝術工作坊（現改名為南風文化底層）的行政班底為基礎，成立劇團
劇團組織	1. 行政部門：南風劇團與南風藝術工作坊共用同一個行政系統與行政人員 2. 四位專職、二位兼職人員（均支薪） 3. 團長
劇團成員	團員：包括演員和技術人員，其工作經常互換，一律需接受表演訓練，不支薪，偶有演出費。團員有學生、陶藝家、室內設計師、家庭主婦等
劇團空間規模	總坪數：140坪 辦公室：6坪；交誼廳：15坪；排練室：11坪 表演廳：60坪；視聽室：10坪；展覽廳：20坪 CD、錄影帶、圖書廊：6坪；儲藏室：約10坪
劇團硬體設施	1. 視聽器材：錄放影機、投影機、8釐米放映機、16釐米放映機、幻燈機、電視機、100吋大銀幕 2. 燈光器材：聚光燈（Leko）、柔邊聚光燈、小太陽鹵素燈、調光器、控制器 3. 音響設備：CD座、錄音卡座、擴大機、喇叭、無線麥克風、混音器、無線對講機

（續）表3-4　南風劇團營運狀況

	4. 其他設備：電腦、影印機、傳真機、電影戲劇類藏書、錄影帶、錄音帶
劇團業務範圍	1. 戲劇部分：戲劇演出、辦理戲劇藝術節、各類劇場研習營、創作、表演訓練課程、戲劇講座等 2. 藝術工作坊部分：電影欣賞、電影講座、承辦高雄區金馬影展、電影相關活動、辦理各類藝術團體至高雄演出之經紀工作和政府委託策畫藝術活動
經費來源	1. 以南風藝術工作坊的盈餘，支付專職人員薪資和劇團不足的費用 2. 政府機關：文建會、國家文藝基金會、高雄文化中心等 3. 企業贊助：陳姿仰個人關係，而有少數企業贊助劇團 4. 演出門票、邀演、研習營等收入
活動社區範圍	高雄縣市為主、其他縣市巡迴為輔
演出場地	1. 室內：南風演藝廳、其他各類大小型劇場、學校、活動中心等 2. 戶外：各類廣場（文化中心、美術館、廟宇）

表3-5 辣媽媽劇團營運狀況

劇團名稱	辣媽媽劇團
創團時間	1993年6月成立至今
團址	高雄縣鳳山市光復路2段120號，TEL：07-7466900
劇團領導人	團長：趙冬梅（廣告公司職員） 製作人：吳麗雪（高雄縣婦幼青少年館主任） 行政總監：孫華瑛（婦幼館藝文組員）
創團模式	高雄縣政府社會局的駐外單位「婦幼青少年館」之附設劇團
劇團組織	1. 行政事務由婦幼館來負責，主要是孫華瑛和其他團員一起分攤 2. 設團長、行政總監、製作人、顧問等 3. 技術部分由團員輪流擔任
劇團成員	團員：婦幼館的職員和媽媽志工、上班族（報關、廣告、壽險公司職員）、學生等（均不支薪）
劇團空間規模	由於辣媽媽是鳳山婦幼館下設的劇團，因此其場地均利用婦幼館內既有的場地 排練場：35坪，為婦幼館內的韻律教室
劇團硬體設施	1. 燈光器材：聚光燈、調光盤等 2. 音響設備：擴大機、無線麥克風、混音器 3. 其他：電影戲劇藏書、錄影帶

（續）表3-5　辣媽媽劇團營運狀況

劇團業務範圍	1. 戲劇演出、各類戲劇訓練課程、配合館內社團活動推出戲劇演出、配合其他民間團體之公益活動表演行動劇
經費來源	1. 政府機關：文建會、文化中心、高雄縣政府、婦幼館 2. 民間團體邀演（御書房茶館、高雄縣野鳥協會、美濃愛鄉協會）
活動社區範圍	高雄縣為主，其他縣市鄉鎮為輔
演出場地	1. 室內：婦幼館、其他各類大小型劇場、學校、各活動中心等 2.戶外：各類廣場（文化中心、澄清湖）

表3-6　台東劇團營運狀況

劇團名稱	台東劇團
創團時間	1986年成立至今
團址	台東市開封街671號2樓，TEL：089-324971
劇團領導人	團長：謝碧紅（大王國中總務主任） 藝術總監：黃以雯（寶桑國小老師） 行政總監：劉梅英（中興大學經濟系畢業，聯成五金行負責人）
創團模式	早期名為「台東公教劇團」，附屬於台東文化中心之劇團，自1988年起脫離文化中心獨立運作，1993年改名為「台東劇團」
劇團組織	1. 劇團有團長、總幹事、藝術總監、行政總監、執行秘書、行政助理等分工，但負責者經常是重疊，亦即一人兼二職或數職 2. 一至二位專職行政人員（支薪）
劇團成員	團員：早期多為老師，自1988年從文化中心獨立出來後，開始有許多社會人士參加，亦有學生。所有團員除演員職務外，需參與劇團行政事務工作或會議
劇團空間規模	總坪數：約120坪 辦公室：約10坪；會客室、視聽室：約3坪 排練場：63坪；小劇場：約27坪，道具室：約8坪 茶水區：約5坪；其他：約4坪

（續）表3-6　台東劇團營運狀況

劇團硬體設施	1. 辦公室、排練場：影印機、傳真機、塑膠地板、黑幕 2. 視聽設備：28吋電視、放影機 3. 燈光設備：投影燈30盞、場燈、側燈8盞
劇團業務範圍	1. 戲劇演出、各類劇場研習營、表演訓練課程等 2. 電影欣賞 3. 團刊：每月出版一次《台東劇團簡訊》供訂閱
經費來源	1. 政府機關：教育部、文建會、國家文藝基金會、台東文化中心等 2. 戲劇研習營收入
活動社區範圍	台東縣市為主，其他縣市巡迴為輔
演出場地	1. 室內：劇團排練場、各類大小型劇場、學校等 2. 戶外：各類廣場

2.第二類社區劇團——小型社區的社區劇團

　　這類劇團以較小、較明確的區域作為劇團主要服務的地理範圍，有台北市的「民心劇團」（現已停止運作）、「鍋子媽媽劇團」、「民輝環保劇團」、「喜臨門生命劇場」及台中縣的「頑石劇團」。

◎第二類社區劇團之特性

　　位於小範圍的社區：在一個一般常識性認定的「社區」中運作，即明確所屬的住宅區域。他們雖然偶爾到社區以外的地方演出，但在其成立動機上與其具體行動上，其服務的對象以其所在社區的居民為主，如前面提到位於台北民心社區的「民心劇團」、台中縣大度山理想國社區的「頑石劇團」、1995年2月成立的台北內湖社區的「鍋子媽媽劇團」，以及在1998年陸續成立的台北市大安區民輝里和民炤里聯合組成，以環保為目的的社區劇團——「民輝環保劇團」，和文山區老人服務中心成立以老人社區劇團為訴求的「喜臨門生命劇場」。

　　將社區居民視為其劇團重要服務對象：這幾個劇團在成立之時均已將社區的觀念，或自身認定之社區劇場的觀念，作為劇場未來主要的發展方向，也就是說，「社區」是劇團發展的重點之一。另外他們與社區的關係較為密切，此間的密切，是指與社區內的組織而言，如社區再造中心、社區發展協會、社區活動中心等等，他們較常參與或舉辦社區的活動，如「民心」為社區舉辦演出和講座等活動。「頑石」經常在理想國社區的中心地點露天場地「柯比意廣場」，為社區居民演出，並不時參與整個社區的

活動，如聖誕晚會等，目前更加入「中華民國社區營造學會」的「大家來寫村史」計畫，撰寫劇團所處「東海村」（即理想國社區位居的龍井鄉）之村史。

「民輝」則是側重於以環保劇的方式，宣導資源回收、節約用水，以及提倡網路資源等提升社區生活品質的重要議題，根據民輝社區發展協會理事，同時為劇團重要成員的邱瑞美表示，自從「民輝劇團」以戲劇方式集合社區居民參與演出，並於社區中鼓吹環保觀念，民輝里與民炤里當季的資源回收成效即躍居全台北市第一，令社區居民們頗為興奮。至於「喜臨門」則希望集結社區中的健康老人，透過劇場這種活潑且容易與社區結合的方式，重新建設老人對生命意義的積極感，更期待透過這些老人深入社區帶出其他更多老人加入。特別值得一提的，是「喜臨門」對老人的關注，其所提供的周邊服務相當完善，如劇團會不定期安排復健醫師、心理醫師，以及結合研究老人學的學者，幫助和觀察老人生理與心理方面的問題。

劇團作品：在作品方面，這幾個劇團基本上可分為兩個不同走向；一是「民心」和「頑石」，以劇場表演為服務社區的主要手段，為社區提供藝術文化面的資源，因此劇團性質與一般劇團無異，只是投入比其他劇團更多的關注於社區，與社區的聯繫較為密切。

在作品內容與呈現上，「民心」和「頑石」和上一類社區劇團在作品上有很大的差異，他們並不強調以當地題材作為其作品的創作素材。根據筆者的了解，他們的作品主要隨著劇團成員（主要是領導者）本身對劇場美學的愛好而定，這點可從作品的取材與領導者的背景即可看出端倪，如「民心」的領導者王小棣

女士，畢業於文大戲劇系國劇組，「民心」的作品多從中外的經典劇中取材。「頑石」的領導者郎亞玲女士，東海中文研究所碩士，從過去帶領台中知名的劇團「觀點劇坊」開始，其創作即傾向文字、抽象的和實驗性較濃厚的作品，且多為自創作品，鮮少改編他人的劇本，從「觀點」到「頑石」，這兩個團的作品皆帶著濃厚的小劇場性格。「民心」與「頑石」的共同點，是在美學上有自己的堅持，但這種堅持對他們而言，並不影響他們想做戲給社區看的初衷。他們和第一類的社區劇團一樣，在作品與劇場形式上有一定的傾向，但基本上他們多半願意保留嘗試其他劇場形式風格的可能性。在筆者訪問過的劇團，多半表示不願設定劇團作品的發展方向，只要是他們喜歡，或好的作品、形式，都是他們願意嘗試的。

　　另外三個劇團則是藉由戲劇的手段輔助其服務社區的主要目的，如「鍋子」與「民輝」以環保為訴求，「喜臨門」以老人為核心，戲劇表演並非這些劇團的首要，重點在於凝聚群體和社區意識，幫助社區居民獲得更好的生活品質，激起社區的人道關懷。因此對演出作品並不像一般以演出為職志的劇團那麼強調，作品也較以社區成員的生活和共同記憶出發，如「喜臨門」1998年底演出的《足跡》，就是以老人的生活故事為藍圖。

　　社區劇場的理念：與第一類社區劇場不同，這幾個劇團在成立之時已有明確為「社區做戲」的概念，是自發性的，「社區劇場」是劇團既定的發展方向，而非是一種過渡。

◎第二類社區劇團之營運狀況
　　關於「民心劇團」，於〈當代台灣社區劇場之先聲團體〉中

已略述及，「民輝環保劇團」、「喜臨門生命劇場」發展時間尚短，劇團營運尚未穩定，因此以下僅介紹「鍋子媽媽劇團」和「頑石劇團」之營運狀況。

台北內湖社區「鍋子媽媽劇團」：「鍋子媽媽劇團」，緣起於台北「鞋子兒童劇團」在南港區成立「小鞋屋兒童劇團」，後來所在之處因土地被徵收，而無法演出，因此其負責人陳筠安找到一批內湖社區的媽媽們，在1995年2月共同組成了「鍋子媽媽劇團」，名為「鍋子」則是因為鍋子是媽媽在廚房中不可或缺的用具，「鍋子」的成立宗旨即期望推動與落實社區劇場的目標。「鍋子」以製作兒童劇為主，對象以國小兒童為主。舉凡劇本、道具、布景到音效，均由劇團的媽媽們集體創作與製作，她們有時從故事書中取材，有時則以自身的家庭經驗中出發，作為創作的靈感來源，在製作上她們希望儘可能地以「廢物利用，善盡資源」的態度製作一齣戲，期望給下一代生活化的示範。「鍋子」沒有自己的劇團專屬場所，而是由內湖區港華里的里長提供「麗山新村活動中心」作為其定期排練與聚會場所。「鍋子」的成員多以內湖區的媽媽為主，但亦有兩位遠從汐止來的成員，「鍋子」每次演出一定在內湖區的圖書館演出一場，並到內湖區的國小演出，另外也接受其他地區的邀演。每次演出，「鞋子兒童劇團」會提供少許的製作費用給「鍋子」以及派人給予指導，由於其基於「廢物利用」的原則，因此其製作費的支出相當少。

台中縣理想國社區「頑石劇團」：台中縣大度山「理想國社區再造中心」為規劃理想國社區成為一個同時具藝術氣息，和社區商業消費型態的社區，因此在1994年成立「大度山劇場推廣協會」，旨在推動成立理想國社區的社區劇場，此協會的成員多為

大度山地區的藝文人士，此協會的委員會會長即為前「觀點劇坊」的創辦人郎亞玲，協會透過義賣的方式籌募到一筆創團經費，由郎亞玲成軍，帶領一批東海大學的學生組成了「頑石劇團」，成立初期先由理想國提供社區內的法拍屋作為劇團辦公、排練及演出等用途，待劇團上軌道後，劇團便承租社區內的公寓作為據點。

基於上述淵源，「頑石」每次演出都一定會在理想國社區的中心地帶：柯比意廣場（露天），或劇團內的排練場，為社區居民演出，並不時參與社區內的活動，如聖誕晚會，或者在社區內舉辦戲劇節、藝術節等活動。

由於郎亞玲個人經驗與「觀點」的關係，使得「頑石」在短期間，整個營運狀況皆已步上常態性運作的軌道，甚至與上述第一類社區劇團相去不遠，「觀點」以往的視聽與燈光設備，有部分已直接轉移給「頑石」，而「頑石」本身亦注重技術人員的培養，因此「頑石」在劇場幕後技術上不僅可自給自足，甚至經常在台中支援其他表演團體。值得一提的是，「頑石」在台中地區不僅是資深的戲劇團體，近年更成為當地藝術文化的重要力量，它經常承辦台中地區各類的藝文活動，以及文史調查工作，郎亞玲提到，由於台中地區藝文環境的不健全，現階段她將「頑石」定位於一文化單位，而不單只是劇團，希望透過更廣泛的文化面活動，促進整體環境的改變。由於「頑石」已頗具規模，因此下列亦以表3-7列出其營運狀況。

3.第三類社區劇團──具濃烈社會改革色彩的社區劇團

這類劇團以「425環境劇團」和過去的「江之翠社區實驗劇

表3-7　頑石劇團營運狀況

劇團名稱	頑石劇團
創團時間	1994年7月成立至今
劇團所在地	台中縣龍井鄉國際街2巷7弄7號2樓 TEL：04-6320428
劇團領導人	藝術總監：郎亞玲（東海大學中文系講師，前觀點劇坊創辦人） 團長：陳靚如 編導暨表演指導：阮延南
創團模式	由理想國社區再造中心組織大度山劇場推廣協會，募款成立
劇團組織	1. 藝術總監、團長（支薪）、副團長 2. 行政部門：企劃、總務、宣傳、財務、行政義工等各一名 3. 藝術部門：表演、服裝、化妝、舞台、道具、燈光各一名 4.其他：正副團員、義工
劇團成員	過去劇團成員有二分之一是學生，多半來自鄰近的東海大學，大部分團員除演戲外，皆被分配行政或技術方面的工作，行政人員有工讀性質的鐘點費。1997年後，劇團開始聘任固定有給職的全職行政人員，演員開始有排練費與演出費，劇團從過去業餘性質逐漸轉向職業性質

（續）表3-7　頑石劇團營運狀況

劇團空間規模	總坪數約58.8坪 1. 排練場約12坪 2. 辦公室約25坪 3. 公共設施約21.8坪
劇團硬體設施	1. 電腦、印表機各一部 2. 音響設備：大型音箱一組、雙卡式tape、mixer一部、擴大機一部 3. 燈光設備：Dimmer（兩部）、Control（一組）、燈具（Leko4個、Par5個、Fraes6個）、燈架（Stand2組）
劇團業務範圍	戲劇演出、各類戲劇研習營、輔助其他地區成立社區劇團（王功）、對內表演、創作訓練課程、舉辦戲劇節和藝術節、出版戲劇刊物《頑石團刊》、影展活動和其他的社區活動
經費來源	1. 政府機關：台中文化中心、文建會、國家文藝基金會等 2. 民間贊助：大度山劇場推廣協會舉辦義賣，籌募創團基金、社區內之商家贊助、台中市部分企業贊助 3. 劇團收入：節目單廣告費、邀演等
活動社區範圍	以理想國社區為主，其他地區為輔
演出場地	1. 室內：劇團排練場、各大小型劇場、學校、各文化中心等 2. 戶外：理想國社區的柯比意廣場等

團」，以及1998年於台南市成立的「烏鶖社區教育劇場劇團」為典型，這三個劇團基本上都把社區劇場當成可達到社會改革的一種劇場形式。他們對於社區劇場的態度是較為嚴肅的，如「425」的作品內容多以社會議題為主，其強調的劇場形式（露天、大傀儡、一般民眾的參與演出），都是為引起更多人的注意，期經由劇場的傳播，達到一些改革的效果。而「江之翠」的理念，更不只是要單純透過作品來達到改革目的，而要以劇場外的行動，更積極地介入社區，如劇團成員深入社區，了解此社區的問題，並帶領社區居民一齊改革。

「烏鶖」在1998年4月成立，劇團的運作模式以辦理工作坊（workshop）為主，劇團成員目前約有四至五位，他們到台灣各地鄉鎮社區訓練群眾如何做戲、製作道具，以及將當地重要議題透過戲劇方式討論和表達，進而對環境的改革提供理性而積極的催化。團長賴淑雅和藝術總監許麗善是劇團中主要帶領工作坊的成員，賴淑雅除了曾在「優劇場」接受一年訓練，也參與台北「民眾劇團」數年，她表示在「民眾劇團」所給予的訓練是以遊戲方式和團體動力訓練為主，所關心與呈現的議題較具社會性與政治性，加上曾任《破週報》記者一職，她自承這些經驗使其劇場生活傾向社會性。不過由於「民眾」所承接的戲劇理念是菲律賓、泰國的民眾戲劇，在當地是革命的工具，所承載的議題與責任相當沉重，她體認台灣的國情與這兩個國家狀況不同，若整體移植恐怕與台灣的群眾生活產生落差。

賴淑雅認為，若民眾戲劇要在台灣尋求更進一步的發展，必須找到適當的切入點融入台灣社會，而這個切入點就是類似文建會「社區總體營造」的路線。因此她與許麗善（亦曾參加「民眾」

的訓練）保留民眾戲劇的理想與劇場訓練方式，但在整體作法上，轉入民間社區與群眾做面對面的接觸。「烏鶖」的劇場訓練內容主要為引進著名的巴西導演奧古斯都・波瓦（Augusto Boal）的「論壇劇場」，以及1998年來台的英國格林威治青少年劇團（GYPT）的「互動劇場」與「教習劇場」等的訓練模式，以輕鬆愉悅的遊戲訓練融入當地特有的議題，轉化成演出內容，期藉此凝聚社區意識，並促使民眾積極參與公共事務。基於這樣的工作方向，許麗善表示，「烏鶖」成員把自己定位於社會工作者實多於劇場工作者。

　　「烏鶖」與社區結合的方式，主要是結合當地社會團體，合作舉辦工作坊，各地文史工作室、社區組織、生態保育團體、婦女團體等都是他們經常合作的對象，他們曾與「赤崁文史工作室」、「梅山文史工作室」、新竹縣的「大隘社」等社會組織合作「雲林新故鄉」、「梅山新故鄉」、「北埔新故鄉」等的社區劇場研習營，所觸及議題包括家庭、青少年、升學、反水庫、雛妓、女權、軍中人權等與台灣民眾息息相關的問題，所到達的區域並不限於台南，只要有需要他們的地方，「烏鶖」非常樂意前往。與當地團體結合的方式可使他們輕易而快速地與地方民眾結合，並且在汲取地方議題時，這些地方團體可提供立即有效的資訊，加上「烏鶖」所設計的工作坊可長至數月，亦能短約三日，可視當地情況做適度調整，機動性非常高，由於教習的內容並不是一般現代劇場中的演出模式，參與的民眾不需耗費長時間學習即可演出，可避開一般劇場演出專業化的困難，就某種角度來看，使劇場演出平民化許多。劇團內也有自己舉辦的工作坊，但並不製作屬於劇團的戲劇作品。此外，「烏鶖」為避免參加工作

坊的學員一旦結束後便流失，因此儘可能與原合作單位商榷追蹤這些學員，並舉辦延續性的課程。

這類的社區劇團特別容易與其他社會改革團體或社會運動，做某種程度的結合，如周逸昌在「江之翠」成立之後就曾與工運團體接觸，而「425」也曾參與一些街頭運動，如1989年曾支持「826露宿忠孝東路活動」，抗議房地產的飆漲等，至於「烏鶖」，除了上述提及的社會團體外，也曾參與「美濃愛鄉協進會」的反水庫活動。整體而言，這類社區劇團基本上皆由一種既定的意識形態主導，劇團的劇場美學發展方向也有一定的預設範圍，變動的可能性較低，他們並不保留可演出每一種劇場形式的可能性，例如演出莎士比亞經典劇或寫實主義戲劇形式的可能性較低，即使是採用這類題材，也必須服膺或配合劇團主旨做改變。

◎第三類社區劇團之營運狀況

「425」目前處於停頓狀態，且在〈當代台灣社區劇場之先聲團體〉中已做說明，此不再贅述。而「江之翠」也因達不到預期的社區劇場理想，而放棄社區劇場的方向，目前「江之翠」主要是朝著南管傳習計畫，劇團以培訓南管演奏、表演人才為主，其演出也以南管演奏為主，但仍舉辦戲劇營，如1996年7月的「社區民眾劇場工作坊」邀請菲律賓教育劇場的專家主持訓練。至於「烏鶖」亦因成立時日尚短，尤其劇團內部不製作戲劇演出，所以劇團組織相當精簡，在此不對劇團內部營運做細節描述。

4.第四類社區劇團──傳統的社區劇場

這類劇場即邱坤良教授所說台灣傳統子弟戲，這種社區劇場

與上述其他三類社區劇團的差異較大，此差異不僅是在劇場表演
形式方面，也顯現在劇團組織成員的背景、劇團與社會關係的連
結、社會定位及環境各方面的條件等，而時代與環境是造成這種
差異的主因。過去台灣單純的傳統生活型態與宗教信仰，是這種
社區劇場生存的溫床，然時代變遷對這種傳統社區劇場幾乎造成
致命的衝擊，雖然邱坤良提供不少傳統社區劇場可運用的資源與
方法，但由於時代與環境的差異以及其他各社區劇團的發展特
性，因此鮮少有人採用傳統社區劇場的方式。由於傳統社區劇場
的範圍涉及到另一個龐大的研究領域，因此本書並不對這方面進
行個案研究與分析，僅能以社區劇場的角度，對台灣傳統的社區
劇場做淺顯、概略的介紹。

　　事實上，前述第一、二、三類的社區劇團，與英國社區劇場
中不同訴求的團體極為類似，在此我們可再回到本書〈社區的概
念〉中所討論社會學之學術用語中，「社區」一詞所涉及的概
念：

　　1.地域的概念：指社區為地理界線的人口集團。
　　2.體系的概念：指社區為互相關聯的社會體系。
　　3.行動的概念：指社區為基層自治的行動單位。

　　可發現這四類的社區劇場皆涉及這三種概念，其中只有在第
二種「體系的概念」方面有不同程度的發展，因此若就「社區」
一詞來看這四類社區劇場所呈現的特性，冠上「社區劇場」的名
號並無太大不妥。然而，上述四種分類是一種約略性的畫分，沒
有絕對的界線，除了第四類之外，其他三類在很多方面是很相似
的，他們很可能在未來的發展產生變化，而不在目前所區分的類

別內。

文建會「社區劇團活動推展計畫」之成果評估

　　有了上述的了解後，接下來我們將評估文建會「社區劇團活動推展計畫」，以及討論文建會不再繼續此案的立論是否合適（參閱本書〈政府政策〉）。首先我們必須檢視文建會「社」案的動機與目標，關於此案內容條文，已於前文做較詳細之說明，在此僅列出此案條文的重點式摘要。

　　此案公文名列其執行的依據有二：

1. 為依據1990年8月研擬之「小型劇場活動計畫」。
2. 為依據1990年全國文化會議之結論：「縮短城鄉間與區域間文化差距，積極輔導地區表演藝術團體，使其健全發展」。

　　另外，此計畫的動機亦有二：

1. 肯定戲劇在社會中有著傳播思想的功能，亦可反應當代人文現象，過去曾贊助劇團至社區、公園、文化中心等地巡迴，民眾反應良好。
2. 平衡城鄉差距，輔助地方成立劇團，至各鄉鎮巡迴，一方面增加各地休閒文化活動，一方面培養地方戲劇人才，發展地方演藝風格，此作為推展社區劇團之依據。

　　而此計畫欲達成之目標則有三：

1. 輔佐各縣市成立劇團，並至鄉鎮巡迴。

2.戲劇人才之培養,促劇團朝專業化發展。

3.以地方風土人情為創作素材,期地方民眾對其文化景觀有
　所了解。

在計畫的預期效益方面為:

1.結合地方政府與民間成立屬於社區的劇團。

2.將戲劇活動落實於生活中,並帶動民眾參與。

3.邁向專業劇場,培養專業人才。

4.為促演出多樣化,提升藝術層次以達文化均衡。

　　在了解此案之推行原則之後,我們進一步檢視被補助劇團是
否符合此計畫的標準,和達成計畫之預期效益。我們先將上述
「社」案的期望濃縮出以下三個重點:

1.平衡城鄉差距。

2.培養地方戲劇人才,朝專業化發展。

3.發揚地方演藝風格。

　　在平衡城鄉差距方面,由於此案是戲劇團體部分,因此我們
可觀察受此案補助過的縣市戲劇生態之發展,以高雄市為例,被
補助過的劇團有「薪傳劇團」和「南風劇團」。在1991年此案實
施之前,向高雄教育局登記過的劇團共有九個:「東山話劇團」
(1981年登記,職業)、「嘉音話劇團」(1982年,職業)、「薪
傳劇團」(1983年,業餘)、「青年劇團」(1987年,業餘)、
「教師劇團」(1989年,業餘)、「媽咪兒童劇團」(1989年,業
餘)、「高雄屏風表演劇團」(1990年,業餘)、「南風劇團」
(1991年,業餘)、「新印象劇團」(1991年,業餘)等。這九個

劇團在當時尚在運作的只有「薪傳」、「青年」、「媽咪」、「南風」、「新印象」等五團,當時曾向文建會申請此案補助的有「媽咪」、「薪傳」與「南風」等,由於兒童劇團與傳統戲曲皆不在「社」案的補助範圍內,因此「媽咪」並未通過補助,而「薪傳」與「南風」都陸續接受過兩年的補助。然上述九個劇團,目前僅剩「薪傳」和「南風」兩團尚在運作,但「薪傳」目前只有間歇性的活動。

而在補助案實施之後,至1995年止向高雄市教育局登記的共有八個劇團:「息壞劇團」(1992年,業餘)、「寶島劇社」(1993年,業餘)、「雨初戲藝術工作劇團」(1993年,業餘)、「港都劇團」(1993年,業餘)、「家家酒兒童實驗劇團」(1993年,業餘)、「台灣劇社」(1993年,業餘)、「前鎮藝術工作坊」(1994年,業餘)、「圖戲藝術劇團」(又名圖戲藝術產房,1995年,業餘)。目前所知尚在運作者至少有六個劇團:「息壞」、「寶島」、「港都」、「台灣劇社」、「前鎮」、「圖戲」。在1997年1月17日由「南風」召集的「社區劇團理論會報」的外台北劇場會議,邀請台北縣市以外地區劇團與會,名單中高雄市有兩個目前活動力旺盛的新興劇團:「螢火蟲劇團」、「window劇團」,因此目前高雄市運作的劇團至少有十團以上。

根據筆者的訪談調查,這些團體之間的成員是流通的,譬如,「window」是「南風」團員另創的劇團,「螢火蟲」的團長則曾是「辣媽媽」的團員,也經常至「南風」上訓練課程;「息壞」的負責人劉克華曾是「南風」與「台南人」的編導;「圖戲」的負責人則曾是「南風」的技術人員;「港都」的負責人曾是「薪傳」的導演與技術人員。我們可知「社」案前登記的

劇團僅留下兩個,但「社」案之後的劇團卻大部分都還在運作,而我們也看到了劇團人員流通的現象,所反映出的是地方戲劇人才培養的結果,像細胞分裂般地在擴散,呈現出高雄市的戲劇團體與戲劇人才的蓬勃發展。

而台南市在「社」案前除了學校的話劇社,僅有「台南人」一團,而1991年4月正逢台南市文化基金會開辦「劇場藝術研習營」,以及7月「社」案開始執行,從這一時期之後,台南開始出現一批劇場人,「那個劇團」在1991年因應而生,「魅登峰劇團」1993年成立,1996年則新成立兩個劇團,一是「青竹瓦舍劇團」,另一是崑山技術學院話劇社成員在學校外組成「弄劇場」。「那個劇團」核心份子與「魅登峰」行政吳幸秋,亦曾是「華燈劇團」(台南人劇團前身)的創始團員,這些團體的成員同樣也有一定程度的相互流通。

台中地區在過去除了學校的話劇社團,只有「觀點劇坊」經常有活動,而台中縣市目前較為活躍的大約有四個劇團:「童顏劇團」、「頑石劇團」、「象劇團」、「二溪流域劇團」。而「童顏」與「頑石」的領導者張黎明與郎亞玲,都是過去「觀點」的核心份子,而當初「觀點」的團員至目前還偶爾參加當地戲劇演出,尤其是當初「觀點」所培養出的技術人員至今都還是中部地區幕後技術人員的重要後盾。

至於新竹與台東,除學校戲劇社團外,基本上只有「玉米田」和「台東劇團」在活動,由於「玉米田」業已停頓數年之久,新竹地區的戲劇活動也銷聲一段時間,但近兩年又出現新團體:「新竹人性劇場」。而台東地方上的現代戲劇活動,長期來多靠「台東劇團」維持,近來卻也出現其他小團體。

　　由此看來，這些被「社」案補助過的縣市，至今的戲劇活動大多數皆呈現有增無減的狀況，顯示「社」案在戲劇藝術方面的縮短城鄉差距，已起了相當的作用，當然這不代表這些地區戲劇活動的活絡單純是「社」案的結果，還有其他因素和地方原有的藝術環境的影響，例如台南市文化基金會在1991年舉辦的劇場藝術研習營，亦對地方劇運有巨大影響，然此案所補助過的劇團卻多數因「社」案的補助，二分之一以上在劇團行政方面多能走上常態性運作的模式（如台南人、南風、台東等），而成為地方上的大團體，這些劇團已然成為地方一股穩定的戲劇力量，他們不僅有能力製作較大型的戲，亦可為地方承辦一定規模的戲劇節和藝術活動，如「台南人」在1998年承辦了兩個國際性的戲劇工作坊：「GYPT」英國互動劇場研習營和兩位美國哥倫比亞大學戲劇教授帶領的「喜劇工作坊」；這不僅象徵「台南人」行政能力的建立，也提供劇團團員和南台灣戲劇工作者汲取劇場養分的寶貴機會，但若無「台南人」，以筆者對台南劇場界的認識，恐無其他台南地區劇團有能力承辦此種規模的工作坊，當地的劇場工作者可能難以有此機會。

　　另外這幾個團體在劇場藝術方面，不僅培養自己的技術人員，甚至可支援當地其他的藝術活動。在創作方面，劇團也多能從過去的外聘編劇導演，到現在多以自行創作為主，並且還培養團員的創作能力，這一切都是劇團邁向專業化的展現。在筆者所造訪過受「社」案補助的團體均表示，文建會的「社」案是使他們有今日規模的關鍵。

　　至於地方演藝風格的形成，筆者認為一個劇團或者一個地區的演藝風格的形成，必須經過長期的發展與觀察，才能歸納出

來。此案的實施期限僅有三年,而這些劇團又礙於此案的規定,其演出前須做田野調查,再根據調查結果創作劇本,而且每齣戲至少須巡迴演出十場,在這些要求下,這些劇團幾乎每年只能創作一到兩齣正式的戲,而這三年中每個劇團尚要經歷適應、配合此計畫的要求,並慢慢摸索適當的執行模式,因此要在三年之間培養出一個具特色的演藝風格,實際上相當困難。

但是回顧這幾年的發展,文建會所要求發展的地方性演藝風格卻有一種具後勁力的影響,這些劇團在此案結束後,並未放棄地方題材的創作,甚至影響到其他劇團,例如據「黑珍珠劇團」的團長徐啟智表示,「黑珍珠」也曾至恆春地區做田野調查,以作為演出的材料;而「那個劇團」的楊美英亦表示,「那個」將採田調方式蒐集資料,對台南地區的人文歷史做一了解,並進行創作;另外大甲的「二溪流域」亦採此種方式。從這裡我們可做一合理的推斷:這種引起劇團普遍對地方人文關懷的氣氛,的確是始自此案的影響。

「社」案不僅達到當初的預期效益,更帶起各地戲劇活動的蓬勃,這些受補助劇團多已成為幾個縣市最重要也是最有影響力的文化力量之一,顯示「社」案相當成功,然主事者不察事實,卻隨輿論起舞,實屬可惜。

「社區戲劇活動」與「社區劇團」的區別

文建會在「社」案三年結束後,不再繼續此案的原因有三:

1.文建會高層人士認為,每年兩百萬的經費固定提撥給某幾

個劇團，可能形成資源上的壟斷，使其他的小團體無法成
立起來。

2.文建會高層人士認為，社區劇團應當是人人皆可參與的戲
　劇活動，此計畫所補助的劇團越來越朝專業化的方向，使
　得一般地方民眾的參與受限，無法落實「社區」活動的意
　義。

3.行政上的問題。

　　第三點由於是執行人員問題而非政策面的問題，因此不予討
論。第一點為文建會高層人士怕資源被地方部分團體壟斷，小團
體無法成立起來。關於這一點前文的敘述可證實這種顧慮是完全
錯誤的。二則是文建會高層人士認為社區劇團朝專業化發展會阻
礙一般民眾參與；蘇桂枝在1996年第一屆台灣現代劇場研討會中
還指出：「社區劇團的推展計畫是在1990年時，為響應縮短城鄉
差距而制定的，當時響應很大……。近兩年，因為『社區活動必
須自發性』的議題出現後，受到專業補助的團體其補助款已受到
阻礙，……。」[34]在這種流行議題的波及下，導致案子推動的困
難，為「社」案付出相當心力的蘇桂枝顯得相當無奈。

　　關於這方面筆者提出兩種概念來分析，一為社區戲劇活動，
二為社區劇團。社區戲劇活動的概念是多樣而廣泛的，一個地區
可能經常會發生戲劇活動，例如外來團體的演出，或是一個地區
的某社區團體為慶祝節日，自行製作簡化的戲劇演出，常見的是
各社團在迎新送舊活動中的一些非正式的短劇演出，這些社區的

[34] 吳全成主編，《台灣現代劇場研討會論文集：1986-1995台灣小劇場》
　　（台北：文建會，1996年），頁205。

戲劇活動事實上可能經常發生在台灣各地，這些活動原本就已是
人人可做，而且是起於民眾的自娛性質，這種活動也不須經政府
鼓勵或補助即會發生，若以人人可做戲來作為補助的標準，此將
後患無窮，因為政府將面臨無窮無盡的補助。而且這種補助原則
所形成的資源分配，僧多粥少，但所分配到的粥可能連基本的製
作費都負擔不起，短期可能會造成許多戲劇活動的發生，但由於
從事的人與製作者皆非專業人士，作品必有一定程度的粗糙性。
以長期來看，雖可培養出一些戲劇愛好者，但當這些愛好者想對
戲劇有進一步發展時，專業化卻又是必然的選擇，倘若在官方此
一觀念的箝制下，長期下來，社區可能無法累積出可生存下來的
專業戲劇團體，而當地戲劇藝術的培養，便將停留在社團的性
質，可能造成真正的戲劇愛好者因得不到藝術層次的提升而流
失。而且「社區活動必須自發性」絕非為一放諸四海皆準的準
則，也不適用於所有的社區活動，有些活動的性質原本就具有其
專業性，絕非一般居民在不經適度訓練而可完成。

　　至於社區劇團的概念，其基本上還是屬於劇團性質，而不單
是社區偶發性的戲劇活動，它專門從事戲劇方面活動，必須有一
批人與固定場地來維持劇團的活動，使地方可擁有自己的劇團，
民眾可以不必等到外地團體的到來才有較精緻的戲可看，因此它
必然有一定的專業性，社區劇團的開放性，當是建立在開放讓所
有社區居民有參加劇團的機會，也就是一般民眾可進來受劇場訓
練，而不是讓所有人可以立刻演戲或從事劇場活動，這與職業劇
團一開始便要求劇場專業人士才可參加，是相當的不同。參加群
眾也將隨劇團的成長而在戲劇領域有專業性的增進，若一味因
「社區活動必須自發性」的口號拒絕補助，將社區劇團限制在社

團化、活動化層次，試問社區劇團與一般集會性質的插花社、土風舞社又有何異？又如何在社區產生一股文化力量，而成為社區的必需品呢？

文建會的此一評估無疑是被自以為是的狹隘社區劇場觀念所限制，一個社區音樂或美術團體，它可能可以開放所有民眾參與，但加入之後，訓練與學習是必經的過程，社區劇團亦是如此，如果一個社區劇團可以發展出更好、更專業的藝術品質，不是更能造福當地群眾，並帶動、提升地方或社區民眾整體的藝術水平？這才是政府從1969年起不斷推行「社區發展」的原因，即促進地方的發展，提升整體生活與文化的水平，但若因過度重視自發性而忽略甚至抑制專業性的重要，台灣在文化上的城鄉差距只會越來越大，而無法縮短。我們看到目前台灣的社區劇團也肩負、並逐漸達到這樣的期許，他們的確是值得各方面繼續給予支持和協助的。

第四章　當代台灣社區劇場作品介紹

　　接下來將探討當代台灣社區劇場的作品特點，由於篇幅所致，僅能選取幾個劇團逐一探究，至於取樣的標準，儘量以歷史較悠久的劇團為主，原因是經營時間較長的劇團，其作品量上有一定的累積，且在質方面也較容易形成明確的風格走向。本書所選取探討的劇團有五個：「觀點劇坊」、「頑石劇團」、「台南人劇團」、「南風劇團」以及「台東劇團」。從上述所挑選的劇團可看出，除了「頑石」，其餘都是第一類「地方性色彩強烈的社區劇團」，由於這些劇團皆已運作相當長的時間，其劇團也有一定的規模，因此相對的在作品上較能累積出一定的特色。至於選取「頑石劇團」，是因為「頑石」與「觀點劇坊」的創立者皆為郎亞玲，尤其以作品和創作方式上的特色來看，「頑石」可視為「觀點劇坊」的延續，所以本書把這兩個劇團併為同一個部分討論。

　　每一個劇團的討論包括：作品介紹、作品特色綜述、創作方式等。關於作品的探討方式，因各劇團的作品眾多，加上劇團對作品保存的程度有限，因此所列出的作品，基本上以各劇團保留資料較完整者，或有錄影帶者為主，有些作品因保存的文字資料或影像資料不足，因此不予列出。本書不擬做個別作品內容的深入探究，而是著重在指出各劇團作品所呈現出的共同特色，期顯示出每一個劇團在戲劇藝術上的不同風貌。

一、觀點劇坊與頑石劇團

　　「觀點劇坊」與「頑石劇團」皆為台中劇場界的資深劇場工作者——郎亞玲所創，雖然兩個劇團在經營上的走向有相當的差異，但是「觀點」後期的作品在創作方式與呈現方面，卻可看出與「頑石」的作品與創作，有某種程度的延續性，尤其是自「觀點」1990年的《我在這裡2012008》起的作品，一直到1998年之前「頑石」的作品（請參閱附錄一〈當代台灣社區劇場年表〉）。在劇團作品的創作方式與過程，這兩個劇團也有相同之處；郎亞玲是這兩個劇團的重要決策者之一，她對創作方面的態度，是影響作品發展的關鍵，稍後將對郎亞玲的創作觀，以及「觀點」與「頑石」的創作方式做一探討。以下先介紹這兩個劇團的作品，然後再綜述其特色。下面列舉與討論的作品以有保存劇本和錄影帶的演出為主。

觀點劇坊作品簡介

　　(1)《閣樓上的女子》
　　編劇／導演：郎亞玲
　　創作方式：先有劇本（個人創作）
　　演出時間地點：1988/1/2-3，台中文化中心中山堂

　　《閣》劇為「觀點」的第一齣戲，此劇規模約似中型舞台劇，由於是第一齣作品，早期話劇風味濃厚。此劇情節幾乎發生在一天之中。故事敘述某一家庭之父母親已分居，父親在外有女人，偶爾回家探望一對年屆青少年的子女，但回家時皆住在家中閣樓的小房間。一日妹妹告訴哥哥，有位友人──叛逆少女將借住家中的閣樓，妹之用意希望父親回家，可與母親同住一房挽救彼此關係，另方面妹向兄敘述少女遭遇時，引起兄回想昔日女友，隔日少女的雙親前來欲將少女接回，此對父母因共同面對外人，彼此關係遂趨緩和。此劇不論在劇本、導演以及演員表演方式上，均較接近寫實風格。

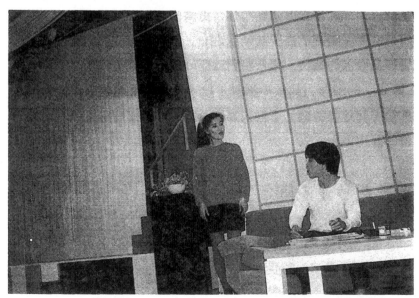

《閣樓上的女子》劇照　　　　　　　　　　　觀點劇坊／提供

(2)春耕戲采獨幕劇系列：《海葬》、《楊平之死》、《生命
　　線傳奇》

編劇／導演：編劇：《海葬》／改編約翰辛格之《海上騎
　　士》；《楊平之死》／彭雪枝；《生命線傳奇》／張永
　　祥；導演／傅天民

創作方式：《海葬》：演員集體改編創作而成；《楊平之死》
　　與《生命線傳奇》：先有劇本（個人創作）

演出時間地點：1988/1/14，3/10，台中中興堂

　　《海葬》為一位漁村老婦，面對大海連續奪去她丈夫、兒子
的深沈創痛。《楊平之死》：三位楊平之友，因楊平的死亡讓他
們省思人與人之間的感情、愛戀與關懷，並學會如何愛與被愛。
《生命線傳奇》：一位自殺的電視演員，其妻為精明的職業婦
女，為其夫之死感到氣憤與失望，全劇旨在暴露出夫妻間的衝突
與家庭問題。

　　(3) 《申生》

編劇／導演：編劇／姚一葦；導演／謝炳昌

創作方式：先有劇本（個人創作）

演出時間地點：1988/5/25，台中中興堂

　　《申》劇為一大型音樂劇，結合樂團、合唱團、舞群和演
員。故事取材春秋時代晉國驪姬之亂，晉國世子申生凱歸，但其
父之妃驪姬為使其子奚齊成為世子，而誣陷申生欲下毒弒父，使
得申生以死保節，後擁護申生之諸大臣，又殺驪姬之子，驪姬幾
至崩潰。此劇不論在主題、劇情編排和戲劇形式上，皆充滿了希

臘悲劇的情調,其中亦有宮女組成之類似希臘悲劇的歌隊,詠唱歌曲,其中對話、獨白與歌的部分,以詩化語言為主。在演出形式方面類似希臘悲劇,運用大量獨白與歌隊的歌與舞。布景道具上為非寫實風格,如象徵宮廷的布幕和上殿等簡單布景。

(4)《舞台狙擊》

編劇／導演:謝德生

創作方式:集體創作

演出時間地點:1988/9/17-18,台北皇冠小劇場

《舞》劇為「觀點」首度嘗試實驗性質濃厚的小劇場形式之作品,由十七段各自獨立的段落組成,每段有不同主題,中間以幻燈字幕做串場。劇中內容包括政治、經濟、教育等新聞事件,以及人的內在精神、感情世界等。劇中無明顯之敘事結構,如「愛吃毒藥的茱麗葉」以誇張鬧劇處理現代人愛情的失落,「追緝兇手,從1949……」以一本四十年前的同學錄,訴說歷史悲劇,其他段落有的像抒情散文式對話,有的則像超現實夢境呈現人的內在世界。

(5)《都是泥土的孩子》

編劇／導演:劉克華、陳明才

創作方式:導演主導,但肢體部分採集體創作

演出時間地點:1989/6/11,台中中興堂

《都》為大型詩劇,全劇由九首詩組成,演員以國、台語來唱詩,詩的內容有強烈的人文與本土情懷,題材包括環境生態、勞工、政治、社會等。每首詩皆為獨立表演的段落,演員唱詩,

並以大量的肢體動作或舞蹈表現詩的意境。由於是詩劇，因此在布景上採用較抽象的舞台裝置，此劇為與「台南人劇團」（當時的華燈劇團）共同合作。

(6) 《第一次當我看見你的臉》

編劇／導演：郎亞玲

創作方式：先有劇本，肢體部分採即興創作

演出時間地點：1990/3/7-8，台中市立文化中心

《第》劇的主題為愛情，劇中分為兩線，一為藉由綜藝節目「女人女人」邀請的名人專家談論中國古代的女人愛情，如「倩女幽魂」、崔鶯鶯、杜麗娘、楊貴妃、白素貞等，所代表之不同愛情觀，另一為兩個女人的對話，透露各自之愛情觀。這兩條主線互為穿插，彼此間的發展除了同為愛情議題，至於情節發展均不相關。此劇內容型態以談話、討論為主，而不以故事情節上的推展為重，其對白有濃厚的散文和詩化的語言。

(7) 《我在這裡2012008》

編劇／導演：編劇／全體演員；導演／郎亞玲

創作方式：由演員發展，然後再由導演選取排列

演出時間地點：1990/12/21-23，觀點劇坊小劇場

《我》劇分為八段：「腳」、「符號遊戲」、「極光舞」、「性別意象」、「李惠貞想當牛頓」、「夜空中極惡之舞」、「黑色潘朵拉」及「在死亡路途奔波前進」。每個段落各自獨立，內容包括對藝術表演者的挪揄和對社會的質疑。全劇以相當抽象、象徵的手法表現，演員表演方式以肢體動作為主，劇中無線性故

《我在這裡2012008》劇照　　　觀點劇坊／提供

事，演員有自言自語、行為失序等的表演，為實驗性質濃厚的小
劇場演出。

(8)《拋頭露面》
編劇／導演：全體人員
創作方式：集體創作
演出時間地點：1991/6/7-9，各型室內戶外場所，如百貨公
　　司門口、pub等地

《拋》劇為露天演出，似街頭劇，主要內容為諷刺現代日趨
強勢的商業行業。亦在面對此消費時代的來臨，一般人對商業消

費毫無戒心的膜拜。而此劇選擇在高消費和消費人群集中的百貨公司前演出，更顯現出諷刺性。此劇為一實驗性與社會性強烈的演出，語言並不多，而是表演文本為重。

(9)《火車，快飛；火車，快飛。》

編劇／導演：郎亞玲、楊孟珠等人

創作方式：先進行田調寫出劇本架構和部分對白，再由導演填補內容

演出時間地點：1992/4-6，台中各縣市巡迴

《火》劇是「觀點」第一年配合「社區劇團活動推展計畫」補助，所推出具地方色彩的戲目，主題是現代人為追求物質生活的慾望，而付出青春、尊嚴、親情等寶貴代價。劇中有為追求物質生活墮入紅塵的女大學畢業生，有為撫養小孩不得不進入紅燈戶的母親，一位擺地攤的男大學生，一個拿著裝滿火車票包袱的啞巴流浪漢，一個三七仔，賣大力丸的女江湖，一群生活在社會底層人物，各自有生命心靈的遺憾與不堪，共乘在生命列車上尋找可以下車的站。其演出形式為寫實與抽象交織，並結合幻燈等多媒體。

頑石劇團作品簡介

(1)《杜子春的桃花源》

編劇／導演：編導／郎亞玲；劇本整理／甘耀明

創作方式：郎亞玲帶領演員集體創作，然後再形成確定的內容，交由某位團員定稿，最後寫定劇本排練

演出時間地點：1994/7，理想國社區柯比意廣場

　　《杜》劇取材唐傳奇《杜子春》與陶淵明之《桃花源記》，結合此二劇之精神，將時空與人物設定於現今之台灣，一名一事無成的男大學畢業生，由於現實生活的不如意，而萌生尋找桃花源之念，一神仙要求他經歷人之生生世世考驗，但不得開口，當他歷經生命中之大慟，不禁大叫驚醒，後雖無法進入桃花源，卻悟得桃花源實在本心之中，得以慨然面對真實人生。舞台布景簡略，僅有簡單象徵性的場景道具，演員有大量的獨白，演出形式寫實與抽象相互交織。

(2)《可以靠你一下嗎》
編劇／導演：編劇／郎亞玲、甘耀明、郭慧玉、勞嘉玉、林
　　蕙芩；導演／郎亞玲
創作方式：同《杜》劇
演出時間地點：1994/8，柯比意廣場

　　《可》劇為感北一女學生自殺事件而做，劇中共分七幕，每幕為各自獨立段落，像一段段哀愁的小詩篇，每幕前後皆有小學生玩耍的小短劇串場，全劇充滿著「死亡」的氛圍，每段落皆顯現出灰暗的年輕生命追索死亡的道路；父母不合、功課壓力、被朋友出賣的女孩、因同性之愛而不見容於世的男孩、飽受單戀之苦的孤獨女孩、找尋生命意義的詩人等，皆以死亡作為結束或開始，劇中同樣有大量獨白，帶有濃厚的散文化與詩化的語言。舞台與《杜》劇雷同手法。

《可以靠你一下嗎》劇照　　　　　　　　　頑石劇團／提供

(3) 《若能在夢中的甜蜜飛行》

編劇／導演：編劇／郎亞玲、甘耀明、邱顯壽、林文毅、楊
　　靜如；導演／郎亞玲

創作方式：同《杜》劇

演出時間地點：1995/6，柯比意廣場、東海大學等

　　《若》劇分為幾個段落，每個段落故事為各自獨立。主題為
表現現代人生活經常被打斷。以下列舉幾個段落故事內容：(1)
一位正在餐廳吃飯的上班族，其大哥大不斷有人打電話進來，使
他根本無法好好吃飯；(2)一位上班男子，其工作、人際、愛情
各方面都不順遂，在家中難耐寂寥不斷地打電話給朋友，但這些
電話交際卻帶給他更大的挫折；(3)兩位大學女生，不斷地誇炫
自己長相、身材、功課各方面的優點，但後來卻顯露這些優點是

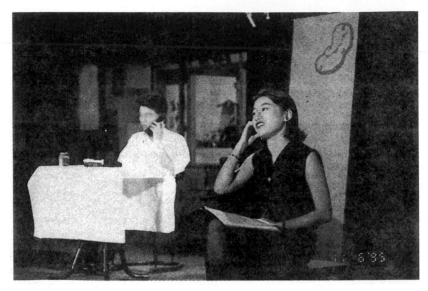

《若能在夢中的甜蜜飛行》劇照　　　　　　頑石劇團／提供

自己最自卑的地方。《若》劇已略跳脫前兩作品充滿宣洩年輕人
的內心苦悶，轉以呈現一個個現實生活事件下的人物，並採詼諧
諷刺的手法嘲弄現代人的困境，內容較前二劇成熟；在語言方
面，生活化的對白取代大量詩化的獨白，唯舞台布景仍與《杜》、
《可》劇相同，僅有簡單象徵性的場景道具。

(4)《秋日，凝視身體的符咒》、《傾聽身體的符咒》
編劇／導演：編劇／全體演員；導演／郎亞玲
創作方式：郎亞玲先定好創作架構，引導演員發展內容，屬
　　集體創作模式，再將內容定稿成劇本
演出時間地點：《秋》劇：1995/10，頑石劇團排練場；
　　《傾》劇：1995/12，台中中興堂

　　《秋》劇以人身體的部位出發，延伸出一段段不同的主題或故事。共分六段：「肩的故事」，男人與女人的水果遊戲，肩負著平衡與不平衡的命運。「頭的故事」，思想與行為的矛盾所在。「臂的故事」，質疑的反覆問句，感情世界的出軌與內在之矛盾衝突。「背的故事」，一對背對背等待相親的男女的內心情事。「頸的故事」，都市叢林中的弱肉強食，吃人與被吃的上班族。《秋》劇實驗性濃厚，此劇以人的身體部位之特性為起點，進而發展暗喻個人在群體人際關係中的處境，由於創作概念從身體出發，因此演出中也運用大量肢體動作，布景簡陋。《傾》劇以《秋》劇的原架構發展成中型舞台劇，並增加幾段配合時事的段落，整體內容較為成熟精緻，演出較為寫實，肢體動作較少，布景道具較《秋》劇精緻。

　　(5)《1996再會小紅帽》
　　編劇／導演：改編蘇德軒、蘇琦等著之《告別小紅帽》；導
　　　演／郎亞玲
　　創作方式：已先有劇本，再根據原劇本修改演出
　　演出時間地點：1996/10，柯比意廣場、台中中興堂等

　　《1996》劇的主題為女性意識的自覺，其故事為一群受男性迫害的女性參加名為「婦女自救聯盟」之團體，劇中小紅帽因目睹父母婚姻暴力，而加入反抗男性，此團體成員採以暴制暴手段，常在夜晚偷襲男性。《1996》劇為喜劇，甚至帶有兒童劇色彩，人物角色幾近卡通化，演出的方式誇張。布景道具和服裝色彩鮮豔、誇張，非一般寫實風格。

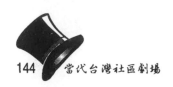

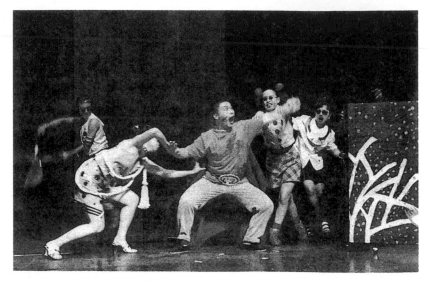

《1996再會小紅帽》劇照　　　　　　　　　頑石劇團／提供

(6)《不能駐足的夜》

編劇／導演：劇本架構／郎亞玲；編劇／全體演員；導演／
　郎亞玲

創作方式：同《秋》劇

演出時間地點：1997/3，台北耕莘實驗劇場

　《不》劇內容為一名年輕男子的女友被大樓上掉下來的磚塊
砸死，因此藉口研究頂樓生態調查開始走訪附近大樓，尋找丟下
磚塊的兇手，途中遇一少女，帶領他至各大樓頂樓探訪，後發現
這些頂樓存在著一群怪異的社會邊緣人，使得男子對自我生命產
生困惑，並從排拒這群怪異人士，到漸成徘徊頂樓的孤獨客。布
景僅有象徵式頂樓一景，布景顏色基調全為灰藍色。

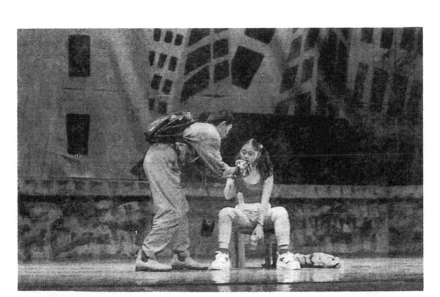

《不能駐足的夜》劇照　　　　　　　　　　　頑石劇團／提供

觀點劇坊與頑石劇團作品特色

有了上述觀點劇坊與頑石劇團作品的基本介紹後，接下來我們可進一步探討這兩個劇團在作品上所顯現的特徵，和相互間的關係，以及同為這兩個劇團的領導者——郎亞玲，對這兩個劇團創作上的態度。

1.觀點劇坊

郎亞玲認為在「觀點劇坊」運作的五年（1987年至1992年），其發展可分為三個階段[1]：

[1] 郎亞玲、勞嘉玉等合著，《可以靠你一下嗎》，現代戲劇集——演出劇本系列，初版（台北市：文建會，1995年），頁1-6。

　　第一階段的作品包括：《閣樓上的女子》、《申生》、《一個燈光明亮的乾淨地方》、《舞台狙擊》等；這個階段以舉辦戲劇研習營、培養戲劇人才為主。而前述「春耕戲采獨幕劇系列」的作品，郎亞玲表示，嚴格上並不算「觀點」的作品，因為此系列是當時文建會策畫之台中劇場研習會的成果展，但當時「觀點」有不少成員參加研習會與演出。

　　第二階段的作品有：《禮物》、《都是泥土的孩子》、《第一次當我看見你的臉》等；這階段開始著重演員的肢體訓練，以及舞台技術的研習。

　　第三階段的作品為：《我在這裡2012008》、《拋頭露面》、《浮世繪》、《火車，快飛；火車，快飛。》等；這個時期在劇場演出方面，進入創作與舞台技術完全由團員掌控的階段；而在劇團行政運作方面，由於已有兩年以上的劇團經驗，加上友人提供「觀點」八十坪的場地（1990年起），使得「觀點」進入一個多功能的組織規模（有小劇場、排練室、視聽設備、休閒廳以及附設舞團）。

　　以「觀點」的作品來看，第一階段和第二階段之作品所呈現出來的現象，可知此二階段的作品皆處於嘗試的階段。我們可看出，這個階段的作品在演出上，多嘗試不同型態的戲劇形式，且在創作與訓練上，常藉助北部戲劇科系畢業的劇場人士的專業能力（如劉克華、陳明才、余祝嫣、謝炳昌等）。這時期的作品多傾向於接近傳統的和當時校園普遍的話劇形式，例如《閣樓上的女子》、《第一次當我看見你的臉》等，甚至嘗試演出中國題材的大型音樂劇形式，如《申生》，《申》劇中除演員外，還有十二位專司演唱的歌者。另外還有詩劇，如《都是泥土的孩子》，

《都》劇和一般舞台劇相當不同，因為基本上並無故事劇情架構，而以九首詩作為主要演出架構，演出中使用大量的肢體和舞蹈，作為劇中詩作的主要表現方式，劇中除詩句外，少有其他對白語言，比較接近舞劇。

上述二階段的作品都是一般傳統舞台劇的創作模式，即先有劇本，再由導演根據劇本導戲，因此這些戲的演出，基本上多跟隨既定的戲劇文本所做。

但到了第三階段，即《我在這裡2012008》開始，「觀點」在作品與創作模式上，產生巨大改變，此一改變成為後來「觀點」較為明確的創作模式，而且此種創作模式並延續至「頑石劇團」時期。從《我》劇起，「觀點」的創作模式驟變；郎亞玲表示，此時她找到一個「編、導、演一體」的創作模式，所謂的編導演一體，即導演根據演員特質，與演員的自身能力，帶領演員從自身出發，共同創作作品，導演像是引導者，引導演員創作，並掌控與修正整個作品的發展，不像前兩個階段依賴一既定劇本，再由導演安排演出的一切；此時演員成為劇場創作的重要來源，演員除了是表演者，更重要是創作者之一。

因此第三階段的作品創作多採演員集體創作模式，如《我》劇、《拋頭露面》、《浮世繪》等，這三齣戲共同的特徵皆為實驗性質濃厚的小劇場演出，演出的場地不再是像台中中興堂這類的大型鏡框式舞台，而朝向小型演出場地（如「觀點」十五坪大的小劇場）、非正式演出場地（如pub）以及各式戶外場地（如百貨公司前或劇團門口）等。其題材也開始對社會、政治、個人生命及藝術等方面產生關注，由於探討的主題趨於多焦點，因此作品多是幾個獨立片段的組合，演出形式趨於抽象，觀眾較不易

了解演出內容。

而《我》、《拋》、《浮》三劇的舞台皆以類似裝置藝術的手法設計舞台，《我》劇中演員與幾只木箱子演出，有時將舞台裝置成陰暗凌亂的暗室，演員還以英文獨白；《拋》劇是在戶外或pub等地演出，道具極為簡陋；《浮》劇則有在劇場中裝置大型鋼架。這些舞台布景是以較簡易的、拼貼的、裝置的方式布置舞台，塑造出一種抽象情境，來配合演出本身的抽象內容，這三個作品給予人一種較「前衛」的印象；抽象的表演、大膽觸及性的議題、女性身體、批判社會和無秩序的語言等等。從整體來看，可發現這個時期「觀點」的作品除了熱衷於形式上的嘗試，拋棄過去對文本的依賴，內容亦充滿強烈的社會性與批判性，可看出「觀點」的演出型態從初期話劇形式轉向了小劇場的實驗創作路線。

與前面作品相比，《火》劇的演出形式是唯一與其他「地方性色彩強烈的社區劇團」類似的作品，是較為寫實的舞台劇形式，這是「觀點」為配合執行文建會的「社區劇團活動推展計畫」所致，因此在作法上，為因應此計畫的要求，《火》劇選取區域性主題，並將田野調查作為創作素材。

2.頑石劇團

「頑石」在1998年前的作品，相當明顯承接郎亞玲在「觀點劇坊」第三階段的創作模式，從《杜子春的桃花源》、《可以靠你一下嗎》、《若能在夢中的甜蜜飛行》、《秋日，凝視身體的符咒》、《傾聽身體的符咒》以及《不能駐足的夜》都是如此。這些作品都是由郎亞玲或團員提出創作構想，然後集結團員共同

討論及創作發展而成，並將所發展的內容交由其中一位撰寫成確定的劇本。關於這方面，郎亞玲在其編著的《1994年小劇場創作劇本》一書之自序即言道：「……多年投入小劇場創作的結果，早已使我對『劇本』的定義有了更廣義的詮釋，即打破傳統編劇、導演、演員職別，由三者共同創作之『表演文本』（performance text）取代依據書寫文字為演出範本的『戲劇本文』（dramatic text）。」[2]不論從「頑石」的作品或郎亞玲的言論，都可看出與前述郎亞玲所提的：「觀點」第三階段所找到的「編、導、演一體」的創作方式，是有其明顯的延續性。我們從作品中可看出「觀點」時期的作品尚在多方嘗試與實驗的階段，而至「頑石」時期便形成一個固定的創作模式，也正因為如此，「頑石」的作品比起「觀點」時期，已顯現出一種較穩定的作品型態特徵，以下將「頑石」的作品特徵做一歸納整理。

◎ 片段式組合的作品架構

　　亦即作品由幾個具獨立性的片段組合而成，作品中每一片段間雖有主題意識上的關聯，但在片段與片段間的關聯並不密切，有的片段間順序若改變，也不影響觀眾對演出的理解，因此這些作品在劇情上並沒有清楚的故事情節發展，如《秋》、《傾》二劇中有「肩的故事」、「頭的故事」、「臂的故事」、「背的故事」、「頸的故事」以及「腳的故事」等等，每個故事均屬各自獨立與完整的段落。《可以靠你一下嗎》全劇分為主戲與串場兩

[2] 郎亞玲編著，《1994年小劇場創作劇本》，一版（台中縣：大度山劇場推廣協會，1994年11月），頁1-5。

大部分,主戲共有七場:「詩人與舞者」、「想你,在雨季」、「凋零的青春」、「冷淡夫妻」、「帶你到遠方」、「永遠失去你」、「羅生門」等;串場部分則是以小學生的遊戲為主,分為「躲貓貓」、「一、二、三木頭人」、「堆積木」、「騎馬打仗」、「一角二角三角形」、「老鷹抓小雞」、「大風吹」等,不論是主戲或是串場部分,每一段落亦均為各自完整獨立。《若》劇的架構也和《秋》、《傾》、《可》三劇相同。

至於《杜》、《不》二劇雖有一簡單的故事情節架構,但實際的發展內容仍屬片段式的,如《杜》劇中杜子春所歷經的真假人生段落,《不》劇中男主角至各大樓頂樓尋找殺害女友兇手,因而遇見不同的怪異人士等等。這種戲劇型態對劇團而言相當有彈性,若戲劇製作的籌備時間足夠,或演員創作的素材源源不斷,作品便可增長;反之,若籌備時間不夠,或演員發展的段落有限,則演出內容可縮短,不論何種情形都不致影響作品的完整性。

針對此點,郎亞玲表示,她所以會採用這種方式有兩種主要的原因;一是限於演員本身的能力,由於「頑石」的演員流動性極大,因此劇團很難培養一批素質齊全,而又能長期合作的演員,所以此種具彈性的片段式發展,較為適合目前「頑石」的處境。另外一個原因是,當劇團接受外界邀演時,這種片段式的作品結構可因地制宜,抽出適合邀演單位特性的段落前往演出。

事實上,這個特徵從「觀點」第三階段的作品即已顯現出來,如《我》、《拋》、《浮》等劇,只是到「頑石」時期,此種特色在多數作品中顯現得更為清楚。

◎劇中角色多為類型人物

　　「頑石」許多作品中的角色，皆為類型化的人物，而非具獨特性格的角色。如《可》劇中之人物，多半沒有姓名，觀眾僅能透過演員的服裝，劇中的稱謂以及角色間的關係，得知演員扮演的人物，如小學生、母親、同性戀、夫妻、年輕女學生、真我、幻我、詩人、舞者、哲學家、警探、神父等等。《秋》劇與《傾》劇也是一樣，如男人與女人、兩名女子、上班族、老兵、一對相親男女等等。《杜》劇中除了主角杜子春有較清楚的角色性格外，其餘人物亦為象徵性角色，如第一、二、三任女友、妹妹、政治女強人──阿姨、死黨、老師、神仙、聖者等等。而《不》劇中的人物依然沒有姓名，我（在各大樓頂樓，尋找殺害女友兇手的年輕男子）、妳（男子找尋兇手時巧遇之叛逆少女）、B 大樓的她（每天想像喝咖啡與等待男友的精神異常女子）、C大樓的她（每天至頂樓練唱，幻想觀眾掌聲的失業盲歌女）、M 大樓的他或她（每晚至頂樓演出各種角色與性別不分的男子）、N大樓的她（自諭先知，並幻想與上帝溝通和解救世人之精神異常女子）。

　　關於這種情況，郎亞玲表示這並非是他們對類型人物有特別的愛好，而是為配合劇團困境，不得已的作法。由於演員流失的狀況相當嚴重，因此劇團的演員經常更換，常常每一齣戲都有新演員，這些新演員在來不及接受充足訓練的情況下，便要上台演出，而郎亞玲認為，類型人物是新演員較能負荷的，因此許多作品中的類型化角色實肇因於演員之故。

◎作品中抒情的詩化和散文化語言

　　這方面不論是在「頑石」或是「觀點」時期的作品,不論是較寫實的舞台劇,或者是實驗性濃厚的作品,其語言上的共通性皆非常明顯,其人物獨白或對白,經常具詩和散文的風味,並且抒情氣氛濃厚。「觀點」時期的戲,如《申生》、《都是泥土的孩子》、《第一次當我看見你的臉》、《我在這裡2012008》等都是如此。而「頑石」的作品也多有詩化和散文化的對白,如上面所提及,「頑石」多為片段式的組合,這些組合的片段,有些段落的對白相當生活化,有些則帶有濃厚的詩化和散文化的抒情意味。僅有《杜》劇和《1996》劇在整體上採用生活化的對白,由於筆者僅觀賞過「觀點」的演出錄影帶,但未取得「觀點」全部的劇本,且因篇幅之故,僅能引「頑石」其中一齣較為典型的台詞,作為說明其詩化和散文化語言的特色:

《可以靠你一下嗎》第二幕「想你,在雨季」第四場:

＊一具屍體躺在舞台中央後方。

＊「幻我」斜躺在舞台右側,「真我」站立舞台左側。

真我:我一直想像我的死亡姿態是美麗而莊嚴的,鮮血
　　　似玫瑰,白衣似月光。如今(回頭看屍體)我無
　　　法面對自己的身體,我沒有勇氣去碰觸它。

＊「幻我」直瞪屍體。

真我:我必定消失的,你(指幻我)我美麗的身影也要
　　　隨我消失。

＊「幻我」開始嘔吐。

真我:我知道你(指屍體)會化為細塵,散在青天黃土

裡。而我們（指自己和幻我）都將不存在。只是
　現在我有個希望，想安靜地靠著地球一齊旋轉。
＊真我靜默而立。
＊幻我吐完，站起凝視遠方。

第七幕「羅生門」：

警探：你說話啊（指向神父）！
神父：我沈默對抗，對抗我的命運。
警探：不對，神父，你應該善用你預知死亡的能力。
神父：沈默不是否認，詩人死了，才是對命運的默認。
警探：既然你能預知死亡，為什麼不阻止詩人自殺？
神父：你是誰？
警探：（高舉雙手，面對觀眾）我是警探，我是公理與
　　　正義的化身。
神父：公理和正義都沈默了，你為什麼不讓公理與正義
　　　開口？

◎作品內容傾向
　　可能「頑石」的成員多半為學生和年輕人，因此作品內容多
為與年輕人有關，或者是一般大學生所關心的議題，例如《杜》
劇中之主角杜子春，是位年約二十六歲的大學畢業生，一事無
成，對社會有著強烈的不適應感與不滿，一方面想要功成名就，
另一方面又不願面對社會的一些現實狀況，生活中充滿了抱怨。
而《可》劇就像前面已提過的，此劇起於北一女學生自殺事件，
劇中主題為死亡，而且每一段故事的主人翁都是青少年，觸及的

內容有升學壓力、家庭的不美滿、愛情、同性戀等等。《秋》劇
與《傾》劇內容則是較為多焦點的，劇中的人物多半也是以年輕
人為主。而《不》劇中的主要男女主角，也都是年輕人，其中女
主角從裝扮上，還可看出是目前社會上的新新人類族群。

　　至於《1996再會小紅帽》劇，可說是「頑石」唯一的一齣喜
劇，不過這齣戲的劇本，是郎亞玲過去在東海授課時，課堂學生
的習作，嚴格說來並不是「頑石」時期的作品。其演出的原因是
在1996年9月時，台中頗負盛名的藝術節——三采藝術季，由民
間團體三采建設公司所主辦，其中亦邀請「頑石」演出，「頑石」
原預定演出新戲《不能駐足的夜》，但主辦單位希望「頑石」演
出較具喜劇色彩的戲，便選擇具喜劇色彩的習作《告別小紅帽》，
將其略加修改，而成為這齣《1996再會小紅帽》，一方面由於是
學生習作，因此不論在劇本結構或內容，皆有一定的粗糙與膚
淺，另方面觀眾多為攜子女欣賞的家庭組合，演出上也傾向兒童
劇的表現方式，所以這齣戲與「頑石」其他作品可說是大相逕
庭。

　　從「頑石」的上述作品內容與演出型態看來，與目前台灣其
他小劇場的性質相近。其作品內容多半都帶有年少者哀愁、憂鬱
的氛圍，作品中常有對社會的質疑，和對生命的迷惘。而台灣其
他同為年輕人組合的劇團在類似議題上（如社會、愛情、家庭），
通常是展現較強的批判性，但「頑石」的表達則是較為內省的、
溫和的，並且在語言上文學氣息相當濃厚。對於此點郎亞玲認
為，「頑石」雖然都是採集體創作的方式，但這應與她的引導和
個人特質有很大的關係。

　　1997年下半年後，「頑石」在經營態度上有相當大的轉變，

而考量劇團的永續經營，是促使這一轉變的主因。在1997年上半年前，「頑石」的成員幾乎以學生為主，不論在營運或創作演出方面，郎亞玲的態度是以培訓的角度出發，雖然主導者仍為郎亞玲，但給予學生們極大的自主性，所以團務上多由學生負責，創作上也以他們為主體。

　　約1997年下半年後，郎亞玲決定以專業化的態度經營「頑石」，由於屢次向「國家文藝基金會」申請未通過，因而如何自立更生便是首先要面臨的問題。郎亞玲表示，現階段將「頑石」定位於一個提供當地文化資源的文化單位，而不僅是劇團，所以他們承接許多戲劇藝術活動的業務，至於戲劇演出也以市場看好的兒童劇為主，如兒童音樂劇《音樂盒說故事》（1997）、《當風吹過綠野》（1998）；兒童劇《愛睡鳥紅不讓娶某》（1997）、《顏色的傳奇》（1998）、《飛天法寶歷險記》（1998）。基於此原因，目前合作的演員以聘請專業的戲劇科班出身者和有豐富劇場經驗者為主，並給予演出酬勞。這種權宜措施，一方面可穩定劇團的財務，二方面培養行政人員的能力，待劇團各方面穩定後，可開始全心投入劇場創作。郎亞玲認為因台中亦為一具都會性格的城市，未來劇團打算以都會性題材開發台中的成人戲劇市場。

二、台南人劇團

台南人劇團作品簡介

「台南人」至1999年已堂堂進入創團的第十二個年頭，在這麼長的時間裡，加上在劇團底下還成立布袋戲團（目前已獨立出去）與兒童劇團，當然累積了不少作品，去除「台南人」的布袋戲團和兒童劇團部分的作品，「台南人」現代戲劇方面的大小作品共演出過三十七個劇目（作品年表請參閱附錄一），不過在作品保存方面，是自1990年《台語相聲——世俗人生》之後的作品，其劇本和演出錄影帶才有較完整的記錄，因此以下作品簡介，以1990年後有錄影帶保存的作品為主。

(1)《台語相聲——世俗人生》
編劇／導演：蔡明毅
創作方式：先有劇本（個人創作）
演出時間地點：1990/5，華燈小劇場

《世》劇為「台南人」首度以相聲型態演出，既是相聲，演出雖以對話為主，唯表演的分量多於傳統相聲，主要表演者為蔡明毅與許瑞芳，二人且說且演，尤其語言上使用台語，在當時的劇場界可說是非常特別。《世》劇的主題為台灣有關「結婚」方

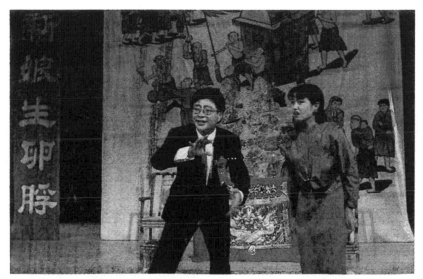

《台南相聲——世俗人生》劇照　　　　　　　台南人劇團／提供

面的習俗、趣事，共分五個段子：「婚事」、「相親」、「冥婚」、
「迎娶」、「喜宴」。內容包含傳統之擇偶條件、相親趣事、迎娶
過程，以及包紅包的學問等。《世》劇舞台布景近寫實風格，其
各景極具傳統古樸風味，有結婚場所、相親地點等等，兩位表演
者亦著改良式的傳統風味服裝。

(2)《我是愛你的》
編劇／導演：許瑞芳
創作方式：先有劇本（個人創作）
演出時間地點：1990/5，華燈小劇場

《我》劇主要內容是一對近中年的姊妹的對話，兩人有著家
庭觀念上的衝突，和從小對彼此的不滿與妒忌，妹妹抱怨姐姐的
強勢，而姐姐責備妹妹對家庭的不負責任，另外劇中不時交雜父

親與母親的衝突對立,以及姊妹二人對父母的看法,姊妹二人對母親掌控自己前途的作法有著不同的反應,姐姐以接受的態度面對,而妹妹則極力抵拒。其演出方式較為寫實,但亦交雜象徵式的肢體表演。《我》劇舞台僅有家中客廳一景,布景為寫實的設計。

(3)《台語相聲——吃在台南》

編劇／導演:蔡明毅

創作方式:先有劇本(個人創作)

演出時間地點:1990/12,台南文化中心假日廣場

《吃》劇延續第一齣相聲舞台劇的演出風格,但主題內容不同。《吃》劇的主題是台灣吃的文化,並且以台南地區為背景,從一般的民間請客,與現代餐廳,到路邊小吃,戲中不時夾雜政治方面的話題。和《世》劇一樣,劇中充滿了插科打諢,娛樂觀眾的意味相當濃厚,台語仍為主要演出語言。

(4)《帶我去看魚》

編劇／導演:編導／許瑞芳;藝術指導、導演／卓明

創作方式:先有劇本,但其中數場戲以設定好的架構,由演員即興發展對白

演出時間地點:1992/2-3,國家劇院實驗劇場及台南文化中心

《帶》劇是從上述《我》劇進一步發展出來的作品,大致的故事情節綱要差不多,但增加劇中人物內心情緒的細節,如劇中母親與各三姑六婆去唱卡拉OK、妹妹引入一位想法先進的外省

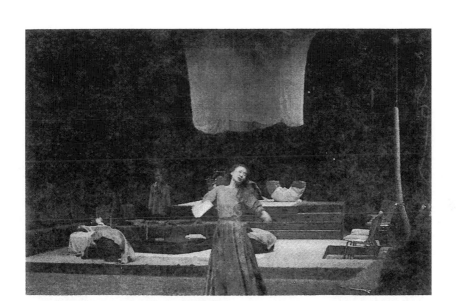

《帶我去看魚》1992年演出劇照　　　　　　　　台南人劇團／提供

男子至家中，引起家中一波漣漪、姊姊對生活不圓滿所產生的情緒波動。《帶》劇較《我》劇在創作上更顯完整與成熟，除人物情緒上有更細膩的表現外，其中對白和《我》劇一樣為國、台語交雜，自然寫實，但亦有抒情的獨白，有幾場戲的對白相當幽默風趣，且具俚俗風味。於國家劇院實驗劇場演出時的舞台為一抽象、超寫實的設計，其表演區切割成幾個部分，劇場中每一面向均有表演區，而觀眾則散坐在每塊表演區的四周，寫實風格的演出配合抽象的舞台，《帶》劇角色人物的演出亦在寫實與不寫實之間游走。

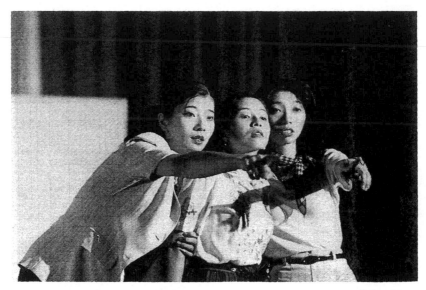

《帶我去看魚》1997年演出劇照　　　　台南人劇團／提供

(5)《封劍千秋》

編劇／導演：謝雅琳

創作方式：以田野調查蒐集台南市布袋戲資料，再撰寫成劇
　　　本演出

演出時間地點：1992/4-5，大台南地區巡迴

　　《封》劇是「台南人」接受「社區劇團補助計畫」第一年補
助的執行演出，《封》劇主要內容為敘述一位布袋戲師父從小學
習布袋戲，期間歷經日據時代、國民政府來台、金光布袋戲、歌
舞團等的衝擊，由盛至衰，劇中主角面對時代變遷和布袋戲沒
落，以及對傳統布袋戲即將失傳的無力感，劇中有許多對政府過
去壓制台灣傳統戲曲的批評。《封》劇在演出前，已舉辦為期兩
個月的布袋戲研習營。《封》劇舞台布景近寫實風格，有布袋戲

台、日據時代家庭、學堂等景，全劇以台語演出。

(6)《漁鄉曲》

編劇／導演：編劇／黃美津；導演／李維睦

創作方式：先有劇本（個人創作）

演出時間地點：1992/11-12，全省巡迴

《漁》劇為「台南人」配合文藝季的作品，劇中敘述一靠海為生的漁村，劇中主角為一老漁民，期望兒子繼承其捕魚生涯，但兒子因父親過去為出海捕魚，疏於照顧其母，造成母親的死，因此怨恨其父，並在一次與父親的衝突中，遠離漁村至都市發展。老漁民的女婿為一努力上進的年輕漁民，願與其妻奉養老漁民，但後來卻遭大海吞噬。老漁民的好友為一位鎮日飲酒的老人，其獨子為醫生，但卻因自身前途而不願回到漁村與父母同住，兩代因而有著不解的心結。此劇中的兩代因時代變遷而產生鴻溝，面對此變遷，兩代皆產生極度的不適應與無法妥協，此劇亦以台語演出。全劇僅有一景，為老漁民家前的院子，舞台設計為寫實風格。

(7)《青春球夢》

編劇／導演：王友輝

創作方式：劇團提供田調資料交由王友輝編劇

演出時間地點：1993/4-5，台南縣市巡迴

《青》劇是「台南人」執行社區劇場補助案第二年的演出劇目，由於台南有馳名世界的巨人少棒隊，且培養出多名目前知名的職棒選手，因而此劇主題為棒球。全劇分三段，第一段背景在

《青春球夢》劇照 台南人劇團／提供

1993年的職棒看台上，藉一老一少的對答說出一般棒球常識，第
二段背景在1970年第一代巨人少棒隊得到世界冠軍次日，一冰店
中客人間的對答道出台灣棒球「三冠王」的草創期，第三段又回
到1993年兩位陷入低潮的年輕職棒選手的對話，語言上同樣以台
語演出。序場與尾聲各加入一段以「車鼓陣」表演棒球啦啦隊。

(8)《剛逝去上校的女兒》、《兩杯果汁》

編劇／導演：《剛》劇：改編，導演／許玉玫；《兩》劇：

　　編導／張永源

創作方式：皆先有劇本（個人創作）

演出時間地點：1993/10，華燈演藝廳

此二劇為「台南人」開放給團員創作的小短劇，兩劇為同一
晚上演出的兩個作品。《剛》劇改編自一英國女作家的小說，其

故事內容為一對長久生活在其上校父親淫威下的姊妹，完全沒有
自己的意志，待父親去世後，卻仍籠罩在父親壓迫的氣氛而無法
改變，此劇對白使用「台南人」作品中少見的國語。《兩》劇則
為一幽默短劇，劇中敘述一棺材店小開，因職業之故屢次相親皆
未果，後被人乘隙安排仙人跳，導致人財俱失，使他對婚姻產生
怨恨而開設離婚介紹所，意圖拆散他人婚姻。劇中使用相當俚俗
的台語，對話情節饒富趣味，其對白頗類似調輻頻道電台的膏藥
廣告，押韻式的唸白，不時夾雜於演出中，對劇中人物與情節提
出評論。

(9)《剪一段歷史的腳蹤》

編劇／導演：詩作／林宗源、林瑞明現代詩；導演／林明
　　霞、許瑞芳

創作方式：肢體表演部分以集體創作方式發展而成

演出時間地點：1993/12-1994/1，鹿耳門天后宮

《剪》劇為詩劇，是配合文藝季的作品，此劇與1989年「台
南人」和「觀點劇坊」合作的詩劇《都是泥土的孩子》演出形式
相仿。《剪》劇取材林宗源與林瑞明的詩「剪一段童年的日子」
（台語）和「國姓爺」（國語），演出形式上以肢體和舞蹈表演為
主，劇中並無角色，所有演員均著相同服裝，像一整組歌舞隊，
「國姓爺」題材為從台灣島上原住民的開墾至鄭成功來台等的台
灣歷史，劇中沒有對白，僅有唱詩。「剪」是關於二次大戰美軍
轟炸台南時，市民疏散到鄉下的情形。舞台僅有簡單高低台，無
其他布景。

《剪一段歷史的腳蹤》劇照　　　　　　　　　台南人劇團／提供

(10)《鳳凰花開了》

編劇／導演：許瑞芳

創作方式：許瑞芳先做田野調查與歷史資料蒐集，再撰寫成
　　　劇本

演出時間地點：1994/4-6，巡迴台南縣市

　　《鳳》劇是「台南人」執行社區劇團計畫第三年的演出作品，同時亦是許瑞芳研究所的畢業作品。全劇的結構、內容均較龐大與複雜，關於此劇，許瑞芳在其畢業論文的作品說明中表示，全劇主要分為兩線：一為台南地區的許氏家族，歷經了日據時代、光復後和228事件，被歷史作弄的平凡百姓，許瑞芳在劇中藉許家之遭遇，提出了台灣對國籍的迷思；劇中藉台南地區古蹟的被破壞，及地理環境的丕變而感嘆社會變遷和台灣對人文歷

《鳳凰花開了》劇照　　　　　　　　　　　　台南人劇團／提供

史的不重視。另一線則以日據時期著名女星李香蘭的中日模糊身分，呼應上述所提之國籍迷思。

　　此二線的發展是交織的，而非截然分開，如劇中許家的女人們都以看李香蘭的電影和聽她的歌為樂，另方面卻也耳語著她到底是中國人還是日本人。全劇以時空跳接的方式表現現代、日據時期、光復後、大陸、台灣等不同時空的事件。劇中舞台時而寫實，時而象徵，同時運用幻燈影片的多媒體，《鳳》劇可說是許瑞芳在創作上的里程碑，除了是象徵她在國立藝術學院戲劇研究所進修的成果，也是過去同類型作品中最好也最成熟的創作，正如上述提及，此劇架構複雜，劇中人物間表面看似並無直接關聯，但內在邏輯上卻環環相扣，劇作者欲表達的意念亦相當清楚。

(11)《心囚》、《你·的·我·的·她·的·人》

編劇／導演：《心》劇：編導／陳慧美；《你》劇：編導／
汪慶璋

創作方式：先有劇本（個人創作）

演出時間地點：1994/11，華燈演藝廳

此二劇為「台南人」開放團員創作的實驗劇展，《心》劇意
在探討兩性在愛情與婚姻中的關係，並強調男女平等的關係。劇
中人物沒有姓名，只有男人與女人的稱別，劇中前兩場表現男人
對女人的不忠實，而後兩場則將前兩場對話的角色對調，換成女
人對男人的不忠實。劇中採用多媒體、舞蹈與現場鋼琴伴奏。
《你》劇則是關於複雜的現代兩性關係，劇中有兩男兩女，四人
之間有著同性和異性相互交雜的情感與性，此劇舞台上同時有三
景，代表三個不同地方，有時戲是分區進行，有時則三區同時發
展。此二劇演出以國語為主。

(12)《Illio Formosa!──美麗之島》

編劇／導演：許瑞芳

創作方式：先有劇本，劇中肢體表演部分為演員集體創作

演出時間地點：1995/4-6，華燈演藝廳、成功大學等

《Illio》劇為配合文藝季的作品，此劇較接近詩、歌、舞劇
的形式，劇中內容並無故事架構，而是以敘述、歌唱跳舞等方式
道出台灣歷史，例如表現原住民的開墾，以及鄭成功來台等等。
全劇沒有角色，所有的表演者著相同服裝，邊唱邊演，表演方面
則為部分寫實、部分抽象，舞台基本上為空舞台，主要以演員的

表演顯現空間代表的不同意義，與前述的《剪一段歷史的腳蹤》、《都是泥土的孩子》型態類似。

(13)《我與我》、《畫眉》、《我不送你回家了》

編劇／導演：《我》劇：編導／沈志煒；《畫》劇：編劇／黃詩媛；導演／陳俊傑；《我不》劇：編劇／陳子善；導演／汪慶璋

創作方式：《我》劇先發展即興再寫成劇本，另兩劇為先有劇本

演出時間地點：1995/9-10，華燈演藝廳

此三劇為「台南人」開放演員創作之實驗劇展。《我》劇採戲中戲結構，記述一劇團排練的過程，並穿插演員間，及與導演的感情糾葛。劇情內容插入導演說笑話的荒謬情節。《畫》劇主要內容為關於愛情、未婚生子及多角戀愛，敘述一都會女子懷了一名有婦夫之的孩子，而暗戀此女已久的男子，願意與之結婚為此女掩飾，其舞台為非寫實。《我不》劇則是描述一無歸屬感的年輕男子，需要愛情，卻又不願走上婚姻之路，因此對欲追求對象若即若離，另方面男子對其生活亦感到無聊與無所適從，經常與朋友以打混的方式度時間，其舞台沒有布景，僅用幾個平台畫分表演區，劇中隨著人物改變不同面向或表演區，不停地轉化時空或人物關係，並以此推展情節。

(14)《種瓠仔不一定生菜瓜》

編劇／導演：編劇／許瑞芳與全體演員；導演／李維睦

創作方式：劇本由許瑞芳引導演員即興發展再定稿而成

演出時間地點：1995/11，成大鳳凰樹劇場

《種》劇是許瑞芳引導演員即興創作的作品，許瑞芳表示，此戲也是「台南人」少數為演員量身製作的戲，主要是劇團一位在保險公司上班的團員，以他為核心，從他敘述的生活經驗，加上其他演員的經驗共同發展而成。此劇架構並沒有整體線性發展的劇情，而是一段段的故事段落，但各段落間又有些許關係。劇中各行各業，各有苦處，老闆有老闆的困難，而職員也有其辛酸，而除了社會上的壓力，每個人私底下還有屬於自己個人的問題，家庭、父母、婚姻等等，此劇表達現代上班族的無奈與生活壓力，舞台則為非寫實風格。

《種瓠仔不一定生菜瓜》劇照　　　　　　　　台南人劇團／提供

(15)《風鳥之旅》

編劇／導演：改編自劉克襄小說《風鳥皮諾查》；編導／許
　　瑞芳

創作方式：肢體動作部分由演員集體創作

演出時間地點：1996/5、8，台南地區及台北時報廣場

　　《風》劇為配合文藝季演出的作品，由於當年文藝季主題為
野鳥保護，因此許瑞芳選擇改編劉克襄的小說《風鳥皮諾查》。
此劇內容為：風鳥是一種以遷徙為職志的鳥，劇中主角皮諾查，
在族中是一隻以遷徙和精進飛行術為努力方向的飛行高手，因此
被長老委以尋找傳說中的風鳥英雄——黑形，在尋找的過程，皮
諾查認識許多朋友，有當地留鳥、滯留南方不歸的候鳥；並經歷
了生命的衝擊，使得牠對過去所認定的理念有重大改變，且背叛
風鳥的傳統不再回北方去了。此劇結合兩位國際的裝置藝術家
——志元內田、謝茵的抽象裝置藝術，以pvc管為主，靠著pvc管
的拆解與組合，並配合抽象影像，變換劇中時空，演員以擬鳥的
象徵式舞蹈肢體作為表演主體。

《風鳥之旅》劇照　　　　　　　　　　　　　台南人劇團／提供

《風鳥之旅》劇照 台南人劇團／提供

(16)《聆聽一首歌》
編劇／導演：編劇／許瑞芳；導演／汪慶璋
創作方式：先有劇本（個人創作）
演出時間地點：1997/3，台南忠義國小操場

《聆》劇為配合文藝季演出的作品，許瑞芳在節目單中表示，孔子「里仁」思想為此戲的大依歸，此劇藉一位學氣功的中年婦女，因患疾病可能不久於世，經由氣功師父的帶領，回顧其一生，回看其幼年父母兄妹的家庭情誼、大學戀情等，中間穿插婦人目前不快樂的現實生活，如逼迫兒女升學、與丈夫間的冷言淡語、兄妹間因財產而起的爭執等，婦人因面對自己生命的短暫，而悟出過去的忙碌讓她忘記生活中應有的美好，因而開始以不同態度面對自己的生活與周遭的人。此劇在露天廣場演出，舞

台以幾只屏風來畫分婦人過去和現在，歷經的不同時空，並配以部分寫實家具擺設。

(17)《辭冬》
編劇／導演：編劇／陳世杰；導演／林明霞
創作方式：先有劇本（個人創作）
演出時間地點：1998/12，吳園藝文館

　　《辭》劇可說是「台南人」培養新導演的作品，故事關於一位南部長大後北上求學的年輕人阿明，在面對父母婚姻的不和諧、摯愛祖母去世的傷痛，以及戀情結束的苦悶等，遭遇生活中種種挫敗時的心境。《辭》劇的時間發生在除夕前後的三個月，全劇以阿明返家和祖母過世為主軸，並藉著季節轉換，以及女友的生離和祖母的死別，來反映劇中主人翁在這段時間所面臨的人生困境。值得一提的是，《辭》劇首度在劇中穿插許多旋律優美的台語歌曲，這些歌曲多是為此劇而作的，知名的流行音樂創作者——郭子，亦是作曲者之一，這些優美的歌曲為此劇營造了相當動人的氛圍。

台南人劇團作品特色

　　由於「台南人」的作品數量相當多，本書僅選列較具代表性之作品。以上述1990年後的作品來看，雖然創作者不同，但其作品卻已展現出某種程度的共同特色，下列分析探討「台南人」作品中之特色：

1.顯著的地方性色彩

「台南人」許多作品的故事都以台南的人、事、地為背景，例如早期的《台語相聲——吃在台南》，是以台南地區吃的習俗、餐廳作為相聲內容的背景；另外《我是愛你的》與《帶我去看魚》劇中人物與環境背景，基本上亦設定在台南；《封劍千秋》則是以台南市的老布袋戲團，與老藝人黃順仁為題材發展而成；《青春球夢》則是以台南為背景，並提到過去台南地區的棒球史；《剪一段歷史的腳蹤》與《Illio Formosa!——美麗之島》中皆有關於鄭成功的歷史，由於當年鄭成功是由台南登陸台灣，因此台南地區有關鄭成功的事蹟、傳說與古蹟建築相當多，所以台南文藝季經常將鄭成功的史蹟作為主題之一，這兩個作品都是配合台南地區文藝季製作的演出，因此其主題皆需配合整個文藝季的內容，這兩齣戲基本上在主題方面，與表現手法上是極為雷同的。另外，《鳳凰花開了》其故事背景亦設定在台南，劇中清楚地描述台南市歷經時代變動，所造成的地理環境上的變化；《種瓠仔不一定生菜瓜》亦將劇中人物設定為台南地區的上班族，劇中人物在市區上班，而其父母則居住在台南郊區的鄉間；《聆聽一首歌》中亦提及台南地區的地名，如關子嶺。

上述這幾齣戲基本上可區分成兩類，第一類是記述台南地區的歷史，戲的內容與台南地區在情節的內在邏輯上有較深的關聯，也就是說，「台南」這個空間背景，對戲是有必要性的，若將地區做一變更，則戲必須做大幅更改，將會與原來的戲有非常不同的面貌。雖然如此，但並不表示戲本身表達的內在意涵，或具體內容，會被這種顯著的地方性所局限，觀眾即使不是台南在

地人，仍然容易了解、感受劇中所要傳達的意念，因為這些戲多是傳達一種強烈的台灣本土意識，如《鳳凰花開了》，雖然故事內容的人、事、物、地皆發生在台南，但其要表達的主體，卻是整個台灣所發生的歷史，如日據時代、光復後，以及228事件等一般人熟知的台灣歷史。另外《剪一段歷史的腳蹤》與《Illio Formosa!——美麗之島》，也都是與台南歷史有較大關聯的演出。

　　第二類則只是將空間背景設定在台南，但其情節內容並非必須在台南這個地方發生不可，因此若更改劇中的空間背景，也不致影響戲劇本身整體及表達的主題，這種戲在「台南人」作品較多，如《我是愛你的》、《帶我去看魚》、《封劍千秋》、《青春球夢》、《種瓠仔不一定生菜瓜》、《聆聽一首歌》等劇，但有一點仍是值得注意的，這些戲雖然空間背景可變動性大，不過這些戲卻都具有明顯的南台灣性格，起碼從劇中人物的對話、家庭關係、鄰里關係等，可知這絕不是台北大都會環境會發生的情境。

　　關於這種情形，「台南人」藝術總監許瑞芳表示，「台南人」一直以台南在地劇團自許，因此演出當地人文歷史為題材的戲，是他們很有興趣且自覺背負的使命。另一方面，從他們過去的經驗，發現這種地理關係，會使當地觀眾對他們的戲產生更大的共鳴。另外，許瑞芳提到除了上述理由，尚有兩個重要因素，使得劇團更朝向這方面發展，就是文建會的「社區劇團活動推展計畫」，以及每年的文藝季，這兩項因素皆強化與幫助劇團作品朝這種極具地方色彩的方向前進。

2.舞台語言以台語為主

　　從上述資料可看出，「台南人」大多數的作品都是以台語對話為主，當然其中亦有國台語交雜，但以筆者所觀賞的作品錄影帶，即使是國台語交雜，也還是以台語為主要演出中使用的語言。許瑞芳表示，「台南人」作品多使用台語，主要有兩個的原因，一是演員因素，「台南人」的成員多是台南人，而台南人日常生活的交談又以台語為主，因此台語是演員較容易掌握的語言，說起台語也較為自然、好聽。另方面，台語對白的戲可為劇團吸引更多當地觀眾前來看戲，不論老少都可聽懂。

　　筆者觀賞過「台南人」的現場演出與錄影帶中，演員與觀眾對使用台語的演出，的確共鳴度較大。「台南人」的演員，多為年約二十至三十五歲左右的年輕人，他們的台語表達能力相當的流利與自然，與北部說慣國語的同輩年輕人，更能掌握這種語言，加上台南的台語有著特殊的地方腔調與尾音，對於台南的在地人看演出時，應產生更深的親切感。

3.時代變遷與懷舊氣氛

　　「台南人」的作品經常展現出一種對時代變遷的感嘆，以及懷舊情感，並經常以台灣的近代歷史，作為表現時代變遷的外在背景。而這種感嘆與情感，也經常藉「家庭」來呈現，如從家庭成員上下兩代的衝突，凸顯時代的變遷，或者藉家庭成員共同的生活記憶，回顧台灣過去的歷史，如《鳳凰花開了》是最為明顯的一齣，雖然劇中主軸——許氏家族只是時代巨輪下的平凡百姓，但從家族成員生活上的事件，卻可窺見大時代劇變所造成的

影響；《漁鄉曲》則是關於澎湖漁村，年輕一代人口的流失，藉著老一輩討海人對海的情感，與年輕一代摒棄傳統價值之間的衝突，反射出新舊時代交替時所存在的問題，以及城鄉間的差異與不協調；《封劍千秋》則藉台南一布袋戲老藝人，其一生歷經布袋戲的風光時期、因政府推行國語遭禁演，以及因新式金光布袋戲與色情歌舞團的衝擊，所造成傳統布袋戲的沒落。如劇中主角布袋戲師父順仔，其搬演的傳統布袋戲漸漸沒落，而其弟子搬演的新式金光布袋戲卻大受歡迎，使得順仔不勝唏噓，對於舊社會價值的瓦解充滿了無力感。

《青春球夢》亦是一齣牽涉到時代變遷的劇目，而這一次變遷的主角換成棒球，劇中藉棒球引出早期台灣的棒球史，劇中一位老球迷道出日據時代的棒球事蹟，以及現今職業棒球的盛況。而《聆聽一首歌》，這齣戲雖沒有觸及到時代變遷的歷史事件，但劇中的懷舊氣氛相當濃厚，主角回憶其年幼時，與父母和兄弟姊妹相處時光，劇中穿插主角年幼時，與兄妹模仿電視綜藝節目「五燈獎」的參賽者，所唱的歌也是當時流行的歌曲，如《往事只能回味》，使得全劇瀰漫濃厚的懷舊氣氛。從這些作品所散發出的感懷，或可看出「台南人劇團」作品的共同內在意念，即不斷地透過各種不同主題事件，提醒人們在邁向新時代時，重新回顧、思量傳統價值保留的必要性。

不過必須附帶說明的是，這種充滿時代變遷與懷舊風味的戲，多半是「台南人」的大戲，和官方委託或補助的戲，其原因與第一點「顯著的地方性色彩」中，許瑞芳提到的原因是一樣的。而在另一方面，「台南人」自己舉辦的實驗劇展，則有完全不同於這些大戲的風格的題材，如《剛逝去上校的女兒》、《兩

杯果汁》、《心囚》、《你·的·我·的·她·的·人》、《我
與我》、《畫眉》、《我不送你回家了》等。許瑞芳表示這些戲
多是開放年輕團員創作,因此劇團的態度是開放的,只要是他們
想做的戲,不論型態為何,都可演出,但劇團會站在輔導的立場
協助團員創作,這些作品的題材,多半是關於兩性平等、情愛關
係、個人生命意義,且作品中人物多展現屬於較都會的性格,因
此這些戲中,語言使用國語的比例也較高,在演出形式上,較具
小劇場的實驗意味。

4.「家庭」為劇中核心的台式溫情劇場

在「台南人」的作品中,「家庭」占有一定的重要性。劇中
經常藉「家庭」隱喻大時代,或以「家庭」為戲劇情節發展的主
線,家庭成員的關係與情感,也常是作品中重要的部分,如《我
是愛你的》、《帶我去看魚》,這兩齣戲可說是「台南人」典型
的「家庭戲」,因為其著重之處在於親子間與姊妹間又愛又恨,
同時是無法逃脫的情感。《漁鄉曲》中也是以老漁夫的家庭作為
劇情主線;《鳳凰花開了》中的許氏家族,家庭中成員間的關
係,為台灣社會存在的台灣傳統家庭,純樸而情感深厚;《聆聽
一首歌》則是以劇中主角婚前、婚後的兩個家庭為發展主線,劇
中主角懷念幼年時一家人快樂的情景,面對長大後兄弟姊妹為財
產而吵鬧不休,顯得不勝唏噓;另方面對自己家庭親子的關係,
亦感到不圓滿,加上自己的病情,使她思索必須用新的態度面對
自己與家人;《辭冬》同樣以主角阿明家庭的親人關係與情感為
主軸。

這些作品不論在劇本或導演處理上,皆傾向重視劇中人物情

感，通常演出都相當感人，以筆者至台南當地觀賞的《聆聽一首歌》與《辭冬》，現場均有觀眾落淚，尤其是《辭冬》，雖然作品品質（包括舞台、演員、導演）比過去「台南人」所推出的主戲較差，但所回收的觀眾問卷卻是歷年來最多的一次，觀眾滿意度也最高，歸究原因當是劇本的內容極容易勾起觀眾在現實生活中情感的轉移，尤其劇中所表現的祖孫情感，更是台灣社會中家庭情感中相當濃烈的環節，這種劇場外的情感因素的介入，在此劇演出中相當明顯。

不過，很明顯的可以看出，這些作品多為許瑞芳所創作，許瑞芳表示她個人對「家庭」的確是有特別的偏好，尤其許多作品中關於家庭的內容，其靈感多來自自身的經驗，或親戚朋友所發生的事件，再經轉換編寫而成。由於許瑞芳是「台南人」最多產、也是最主要的一位創作者，因此「台南人」整體的作品，也就不免覆上濃厚的個人色彩。

5.寫實風格劇本與抽象演出形式的並置

除了《剪一段歷史的腳蹤》與《Illio Formosa!——美麗之島》為詩劇外，「台南人」作品，在文本方面，不論是在語言、對白或是情節發展，都是較為寫實的（實驗劇展的小戲除外），如《我是愛你的》、《帶我去看魚》、《封劍千秋》、《漁鄉曲》、《青春球夢》、《鳳凰花開了》、《種瓠仔不一定生菜瓜》、《風鳥之旅》、《聆聽一首歌》、《辭冬》等。這些作品基本上都有清晰的線性情節，不過在舞台設計卻不完全寫實，有的是象徵式布景，或是僅有部分寫實的道具布景，演員的表演以寫實為主，如《漁鄉曲》劇本非常寫實，而舞台設計則是搭一個象徵式家庭

前院，和一些桌椅與魚網漁具等，《封劍千秋》亦是如此，舞台設計上都是簡化的景，布袋戲台、老式桌椅等；另外《我是愛你的》、《聆聽一首歌》都是如此。

另外一些則是舞台與表演上較為抽象，如《帶我去看魚》、《風鳥之旅》則嘗試較大膽表現形式，如《帶》劇，舞台設計非常地抽象，由於在國家劇院實驗劇場演出，設計者以幾組不同形狀的高低台組，組成不規則形的表演區，因此觀眾是散坐在劇場各處，不過演員基本上仍以近寫實的方式表演；《風》劇則更為大膽，不僅舞台極度抽象，僅用pvc管的組合，作為劇中場景（高山、峽谷等）變換的依據，劇中對白與演員的表演，基本上為寫實化，但演員亦使用大量肢體動作表演。《辭冬》的舞台同樣以高低台作為劇中不同的場景。

寫實化的劇本和演員表現，加上抽象的舞台裝置，似乎成為「台南人」常用的手法，這種手法在《風》劇的演出中最為極致，不過當時即有劇評持懷疑態度：「……劇團明顯深知演員詮釋鳥類，本身極不可能寫實；因此透過裝置藝術的參與，想表達抽象層次的感覺。不過，因為台詞的寫實性，與舞台演出的各抽象元素無法融合，使得觀眾看來，偶爾會顯得拙劣。」[3]

實際上，觀眾對劇場演出評價的兩極化現象時而發生，專業的戲劇工作者和學者，雖然其劇場之專業性無庸置疑，劇場敏感度也較一般觀眾強，然不可諱言的，專業者與評論者因其專業素養而造成對作品過度詮釋，甚至扭曲原作（這種扭曲不僅發生在

[3] 傅裕惠，〈「風鳥之旅」在台北迷失——過度善意包裝劇本失去焦點〉，《中時晚報》，1996年9月7日。

　　負面的評價，亦可能出現於正面的評論之中）的情形卻也時有所聞。平心而論，這種寫實與抽象並置的手法，在台灣現代劇場界算是相當普遍的方式，在西方劇場史上更是淵源已久。畢竟文本與演出完全再現寫實的時代已經過去，而戲劇文本與表演文本全然抽象的演出亦非劇場中唯一的呈現方式，寫實劇本在目前台灣戲劇市場上仍屬主流，對於試圖兼顧市場與形式創意的劇場創作者而言，寫實文本與抽象形式的共存實不失為一可行方式。

　　當然導演如何將這兩種方式作巧妙的揉合是相當重要，若處理不當，的確容易成為此劇評所言之「顯得拙劣」，但在此筆者提出另一種因台灣南北文化差異，而產生不同審美觀的可能性；由於《風》劇的語言以台語為主，而且是帶有台南口音的台語，因此觀眾對《風》劇這種語言寫實感的產生或許並不來自文本，而極可能是來自口音。在此舉一現實生活語言差異的實例，過去在台灣能講得一口北京腔國語的人，無非是電視、京劇和相聲演員，或年紀較長的外省族群，但在兩岸文化交流開放初期，台灣民眾透過電視媒體聽到北京市民無論大人小孩，皆是一口靈活流利的京片子，多感到十分新奇，甚至有人感到他們說話就像演戲一般的不真實，但後來時日一久也就習慣了。不可諱言的，人的審美感受有時的確來自習慣的建立，對於「台南人」而言，這種寫實語言與抽象形式並置的作法已有數年的經驗，當地觀眾並無任何理解上的困難，但對於不習慣此語言口音的北部觀眾可能多少有些彆扭，試想若我們初次觀賞以客家語言演出抽象前衛的作品，或許同樣會感覺有些不習慣。

6.創作方式

「台南人」作品的創作方式基本上分為兩種：一為先寫好劇本，再由導演根據劇本導戲，另一種為採集體創作方式。第一種方式為「台南人」最主要的、而且也是最常用的方式，如《台語相聲——世俗人生》、《我是愛你的》、《台語相聲——吃在台南》、《封劍千秋》、《漁鄉曲》、《青春球夢》、《剛逝去上校的女兒》、《兩杯果汁》、《鳳凰花開了》、《心囚》、《你‧的‧我‧的‧她‧的‧人》、《畫眉》、《我不送你回家了》、《風鳥之旅》、《聆聽一首歌》、以及1998年後的《河‧變——譯、移、變》、《求婚記》與《辭冬》等劇，都有預先寫定的劇本，再由導演導戲。

另一種集體創作方式，在「台南人」作品中不算多數，而這種集體創作又因戲的不同，而有不一樣的集體創作模式，如《種瓠仔不一定生菜瓜》是由許瑞芳提出一個概念，再由演員以即興發展而成，再由許瑞芳編寫成劇本，交由李維睦導演。《帶我去看魚》則是許瑞芳已寫好大部分的劇情內容與對白，但其中有幾場戲，將已設定好的情節交由演員即興發展對白，但在演出前做總定稿。《我與我》編導沈志煒則是一開始便與演員以即興發展方式創作，再將創作出的內容定稿成劇本。另外，還有一種則是先有劇本文本，但演員肢體表演部分的表演文本上，則是由導演帶領演員即興創作完成，如《剪一段歷史的腳蹤》、《Illio Formosa!——美麗之島》、《風鳥之旅》等的肢體表演部分，都是導演與演員共同發展的。

從上面可看出，「台南人」的作品中，劇本多半是整體演出

中的核心依據，多數作品都有劇本，或者其他的文字作為創作依據（如詩），不論事先有劇本或後有劇本，文字劇本仍是整體創作的核心。

三、南風劇團

南風劇團作品簡介

　　由於高雄市為南台灣的第一大都會，因此在藝文方面的活動與資源，自然是比其他台北以外縣市來的繁榮，在戲劇活動方面，上段文章我們略提及高雄地區的劇團，可說是除台北以外縣市擁有最多劇團的地方。「南風劇團」是「南風藝術工作坊」底下成立的劇團，「南風藝術工作坊」是1987年高雄民間一群愛好藝術的人士所成立的藝術經紀公司，專門引進國內外藝術團體至高雄演出，並舉辦許多電影的相關活動，負責人為陳姿仰。但工作坊對僅是引進藝術活動感到不滿足，陳姿仰表示，這些團體演完之後便離開高雄，這種模式實在不能達到紮根的效果，而且這些團體也無法演出屬於高雄人的東西，因此便決定成立屬於高雄人的劇團。

　　由於已有幾年相當豐富的藝術行政經驗，因此雖然是1991年7月才成立的劇團，但在短時間之內，卻儼然成為高雄市最具規模的劇團，其他不論是先於它或後於它的劇團，都沒有「南風劇

團」發展得快速與穩定,尤其以南風目前擁有的軟硬體和行政體系,可說是高雄規模最大的劇團。成立至今約八年的時間,「南風」也累積了一定的作品數量(參閱附錄一),以下同樣介紹部分「南風」歷年作品,與前面劇團的原則相同,下面列出的作品以筆者所能看到的劇本和錄影帶為主。

(1)《三個不能滿足的寓言》
編劇/導演:編劇/馬森;導演/劉克華
創作方式:先有劇本(個人創作)
演出時間地點:1991/7,高雄縣市巡迴

《三》劇由馬森的三個劇本《腳色》、《在大蟒的肚裡》、《花與劍》所串連而成。第一段為一群沒有姓名、性格、年紀的人之對白,劇中人不斷重複著:爸爸回來沒有?誰該是爸爸?到底爸爸應該是做什麼事?第二段為一對男女落在一無邊無際的大蟒肚裡,兩人對話著愛情該是如何,對話的內容模式與《腳色》相仿,劇中人不斷地循環某幾個問題對談,但卻沒有確切的談話結果。第三段稍具故事雛形;兒子流浪異地多年後,回到父親墳前欲了解父親生前的種種。守在墳前的母親時而變成父親,時而變成父親好友,時而變成鬼魂,每個人的說法不同,使得兒子更無法知道真相究竟為何。此劇為非寫實的表演風格,演出形式實驗性質濃厚。

(2)《應許之地》
編劇/導演:原著/王傑;編劇/眉原(為埔里蜚聲爾劇團
 團長賴慧勳之筆名);導演/眉原

創作方式：導演與編劇先設定好劇情與人物，再由導演帶領
　　　　演員即興內容與對白，並將即興出來的劇情定稿
演出時間地點：1992/11，高雄文化中心至善廳等

《應》劇主要表現人面對命運抉擇的成長歷程和體驗，表現
人生多變際遇的面貌，探討形體、心靈、環境交織而成的不同感
受。情節大綱為：主角為肉體與靈魂，為找尋傳說中可達成任何
願望的應許之地，但其遊戲規則為不能回頭，途中肉體與靈魂因
各自不同的堅持而不斷發生衝突，彼此不斷想脫離對方，最後在
快找到應許之地時，靈魂卻發現肉體已死亡。人物對白多以表達
喻意為主，演出穿插森林精靈的歌舞。基本上沒有舞台道具，劇
中情境多靠演員與舞者的表演虛擬劇中情境，並用大量音樂串
場。

(3) 《金鑽大高雄》
編劇／導演：編劇／胡克仁；導演／吳曉芬
創作方式：導演與編劇先設定好劇情與人物，再由導演帶領
　　　　演員即興內容與對白，並將即興之劇情定稿
演出時間地點：1993/5，高雄縣市巡迴演出

《金》劇是「南風」第一次執行社區劇團計畫的作品，題材
以高雄為主，《金》劇內容以高雄市一棟大樓為背景，劇中人物
分為幾條主線：有尋找離家少女的母親、捉姦的富家太太、在大
樓中酒店上班的風塵女子、一心想發財的都會青年、單身老榮民
的大樓管理員、通緝犯等等，節目單中清楚說明劇中所有角色都
在尋找，富太太找丈夫、風塵女子找依靠、母親找女兒、青年找

「錢」途、管理員找歸屬感、通緝犯找生路等,劇中對白反映出社會現象,如投資靈骨塔、夾娃娃機、蹺家少女賣春等。舞台僅有一景,為大樓入口處,布景道具及演出方式皆接近寫實。

(4)《高富雄傳奇》

編劇／導演:編劇／胡克仁;導演／卓明

創作方式:團員先至高雄各地蒐集趣事軼聞,及高雄六十年
 來的歷史,由導演、編劇、演員共同討論和創作而成

演出時間地點:1994/5,高雄縣市巡迴

《高》劇是執行社區劇團計畫的演出,這齣戲同樣以高雄為主題,並用田野調查方式蒐集創作素材。《高》劇敘述一位高雄富商高富雄一生經歷的事蹟,高富雄實為整個高雄的縮影,從高富雄小時候參加少棒隊打贏日本隊,並召集同伴至碼頭迎接國民黨撤退來台的軍隊,當兵時與班長偷軍隊補給用品來販賣,最後全誣陷給班長一人。高富雄出社會後變成暴發戶,娶了三個老婆,並準備參選市長,霸氣十足,連做起文化事業——開藝廊都是占地兩千坪,把高雄市什麼都「大」的特色充分表現出來。此劇為露天演出,採「落地掃」的形式,劇中有兩位扮相俗麗的男女主持人,言語俚俗,且不時加入黃腔,頗有工地秀的味道,演員隨著劇情不斷變換角色,每一人身兼數角。此劇演出中還開放給觀眾參與,例如主持人談到迎接國民黨軍隊時,便詢問現場觀眾是否當年有目睹者,幾次巡迴的戶外演出,皆有現場觀眾主動敘述當年情景。此劇舞台布景布置成一工地秀舞台,布景與服裝相當俗麗,許多觀眾甚至誤以為某黨派選舉人士之政見發表會以表演來造勢。

《高富雄傳奇》劇照　　南風劇團／提供

(5)《我被冰塊灼傷了》

編劇／導演：集體創作

創作方式：由演員提出構想，再進行集體即興創作，現場即
　興演出

演出時間地點：1994/7，高雄市美術館廣場

　　《我》劇為一實驗性質的戶外表演，談不上「劇」，因它沒
有任何的故事情節架構，沒有人物角色，更沒有明顯的主題意
旨，表演的內容與形式極度抽象，觀眾很難得知此劇真意，就整
個演出看來，比較類似著重肢體的即興演出。《我》劇在廣場演
出，演出將一塊塊的冰塊置於規劃好的表演區，演員便輪替進入
表演區「表演」，主要是演員在表演區即興肢體動作，並與其他
演員發生一些關聯。

(6)《我被書本砸昏了》

編劇／導演：集體創作

創作方式：由演員提出構想，再進行集體即興創作，現場即
　興演出

演出時間地點：1994/9，高雄市美術館前廳

此劇與《我被冰塊灼傷了》的形式相同，創作方式、劇情內
容、演出形式、演員表演方式也一樣，但此劇略可感受出一些欲
傳達的意義，從演員較激烈的表現，與強烈的肢體動作，可感覺
似乎是批判或抵拒某事，如演員讀紙上的詞語，並吃紙或咬碎，
表現出較激烈的舉動等。此劇在美術館內的大廳演出，在大廳中
規劃一表演區，觀眾則圍在四周觀賞，基本上並沒有舞台布景。

(7)《封神榜》

編劇／導演：編劇／集體創作、余一治；導演／卓明

創作方式：以田調方式蒐集資料，並由編劇先定好劇情架
　構，由演員集體發展架構內容，最後再由編劇定稿

演出時間地點：1995/6，至台灣四縣市巡迴

雖然《封》劇已不是社區劇團計畫執行案的演出，但「南風」
仍然採取《金》、《高》兩劇田調的方式蒐集創作素材。此劇之
主題內容是有關高雄的紅毛港，其在日據時代原被日本人規劃成
漁港，但至1968年卻被規劃為臨海工業區，至1976年為配合整體
經濟效益，計畫欲將紅毛港原有居民遷出，但遷村計畫至今已拖
了二十年，紅毛港被附近興建的中油、中鋼、發電廠污染得相當
嚴重，但政府卻一再拖延敷衍，居民從憤怒、抗議到無奈；《封》

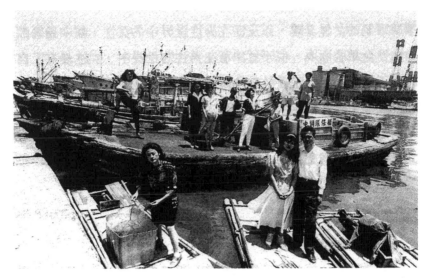

《封神榜》劇照　　　　　　　　　　　　　　　南風劇團／提供

劇即以此作為背景，敘述一漁村適逢建醮，但卻擲不出筊，似乎
有不尋常的事將要發生，此時企業界與政府官員皆前來遊說遷
村，而平日為其喉舌的民意代表，卻立場搖擺不定，而村民卻又
一一在企業界的矇騙下不知不覺賣出自己家園。後藉玉皇大帝將
這批村民接上天界，但卻反被村民被迫遷出天界。

(8)《華歌爾ＡＢＣ》

編劇／導演：編劇／集體創作；導演／陳姿仰

創作方式：由演員集體討論創作題材，即興創作整體內容，
　　並由導演掌控內容的取捨

演出時間地點：1996/4，高雄文化中心至善廳

《華》劇為一具強烈女性意識的戲，劇名即為一女性胸罩品
牌，ＡＢＣ則代表胸部的尺寸，此劇意在批判被社會一貫的審美

標準宰制的女性身體,以及活在男性世界中的女性,劇中幾場戲的女性全戴著面具,似乎意味著在男性的世界中,女性沒有了自己真正的面目,而帶著社會所賦予應有的外在。此劇沒有明確的線性故事架構,而是以段落的方式呈現,段落間的聯繫是來自此劇的主題意識,而非劇情發展的邏輯關係。《華》劇雖然在高雄文化中心的至善廳演出,但全劇實驗性質相當濃厚,演員以較肢體化的方式演出,舞台亦較抽象,布景亦是較意象的。

(9)《戲光》

編劇／導演:陳姿仰

創作方式:先有概念後由導演引導演員即興創作,再由導演
　　取捨演出內容

演出時間地點:1997/5-7,高雄市立美術館戶外圓形廣場

《戲光》為一以表演為主的演出,共分五個段落,「池荷」、「流水」、「椅」、「大提琴」、「繩」。有的段落著重於演員肢體在空間的移動,有的段落有戲劇性的人物關係,亦有默劇式的演出,較類似舞蹈演出中一段段不同主題的舞碼。劇中並無語言,演員臉上塗白,應是受留法的劇場工作者孫麗翠的「小丑劇場」訓練後所發展的作品。

(10)《關於報紙上的雨傘拍賣事件》

編劇／導演:編劇／Baboo、王萬睿;導演／Baboo

創作方式:個人創作

演出時間地點:1997/10,南風演藝廳

《關》劇為實驗性濃厚的小劇場作品,導演相當年輕,是

「南風」頗受矚目的新銳導演。此劇之原始構想來自於現代人對
體制的又愛又恨，人類社會中所發生的事事物物，似乎終究被納
入體制內，或形成一套新體制，劇中將傘比喻為體制，傘下的
人，久而久之便不願離開亦難逃脫自己長久依賴的體制。劇中的
演出運用大量的表演與肢體動作，以及似默劇式的表演，語言的
分量不多，也無清楚的情節人物。

　　(11)《魚水之間》
　　編劇／導演：蔡旻均
　　創作方式：先有劇本、個人創作
　　演出時間地點：1998/1，南風演藝廳

　　《魚》劇擷取「金瓶梅」中的潘金蓮、武大郎、武松和西門
慶等四人，並將其關係做改變；武大郎實為一同性戀者，對其弟
武松有曖昧情愫，而武松與潘金蓮互相愛慕，但為其兄，卻勸武
大郎娶潘金蓮為妻，造成一段不幸的婚姻，西門慶與王媽至潘金
蓮家中聚賭，不料被武大郎誤以有姦情，後潘金蓮與武大郎衝
突，武大郎竟自殺，武松回家後誤認潘金蓮與西門慶殺死其兄，
欲殺潘金蓮。在時空轉換之下，四人轉世輪迴至現代社會，武大
郎變成女強人張董，對武松轉世的業務員極其愛慕，武松與潘金
蓮則為同居戀人，二人論及婚嫁，卻因五十萬元無法結婚，暴發
戶西門慶垂涎潘金蓮，而武松與潘金蓮又均為武大郎與西門慶的
金錢誘惑，一場古今混亂的愛情關係糾纏得無法解開。演出形式
以古今場景互相交替呈現，其基調為寫實化之演出。
　　「南風」在當初成立劇團部門時，即已設定好劇團作品與功
能上的方向，因此「南風」目前作品與劇團規模的發展，與當時

他們所設定的期望有著密切關聯，團長陳姿仰表示，在劇團成立之初，即有三大目標：(1)成立正常運作的劇團；(2)具南台灣風格的劇團；(3)使劇團成為影劇中心（即讓劇團成為電影欣賞和戲劇演出的地點）。陳姿仰個人也為劇團的作品方面訂定目標，即每年需有一齣大戲，和幾齣小戲。所謂大戲，就是較大型的演出，演出內容方面屬於較具體的，而且此種大戲能樹立南風劇團的特有風格。至於小戲，即相對於大戲，是製作成本較少的，但在演出風格上，其演出內容與方向不做設定，原則上以實驗性和尋求新創意為主，例如嘗試實驗性劇場形式和非鏡框式舞台的創作。這些期許，在「南風」成立八年來，已一步一步地達成。至於劇團規模方面，劇團介紹已經說明了「南風」的劇團規模，的確已達到這樣的期許。在作品方面，我們從上述的作品介紹，亦可看出南風朝樹立劇團風格大戲，與實驗性小戲的方向努力。

南風劇團作品特色

基本上，我們可從兩個方向了解「南風」的作品；一為演出作品內容，二為創作方式。在演出作品內容上，根據上述所列出的作品來看，「南風」的作品可分為三類：劇本主導的作品、地方性色彩強烈作品和實驗性作品。而在創作方式上，「南風」最值得注意的，是以演員為主的創作觀念。以下分為兩部分說明「南風」的三類作品，和以演員為主的創作觀念。

1.劇本主導的作品、地方性色彩強烈作品和實驗性作品

　　若以上述列出的作品來看，南風的作品基本上可分為三種類型：劇本主導的作品、地方性色彩強烈作品和實驗性作品。第一類劇本主導的作品是屬於「南風」早期作品，為《三個不能滿足的寓言》和《應許之地》。《三》劇的導演為國立藝術學院戲劇系畢業的劉克華，劇本則是取自馬森教授的劇作。《應》劇為中山大學英文研究所碩士賴慧勳所編導。此二劇有幾個共通特點：

1. 以戲劇文本為創作主體：這兩個劇本的創作核心都是從劇本出發，導演的編排以劇本內容為主。以《三》劇而言，導演劉克華在排演前，曾與原劇作者馬森進行溝通對話，即期望不背離原創作者的作品精神下導演此戲。而《應》劇的編劇與導演則是同一人，劇本亦事先編寫好。此這二劇都是在導演導戲之前，即有一固定劇本，再根據劇本編排。

2. 作品內容、題材：《三》劇與《應》劇在表現內容上，皆表現出人類生命意義，其觸及的層面亦令觀者感到深奧，不似「南風」後來的作品與社會脈動有密切的連結。《三》劇為非敘事性的作品，類似法國的荒謬劇，其人物間的對話內容不斷循環，聽似無意義，整體演出形式實驗性較為濃厚。《應》劇還可看出線性的故事架構，但整體基調頗為抒情與哀傷，其演出的表現手法較為浪漫，欲表達的主題亦較為清晰可見，類似象徵主義的作品。此二劇較近於學院式的舞台劇。

　　第二類是《吶喊——天堂的審判》、《金鑽大高雄》、《高富雄傳奇》與《封神榜》。由於《吶》劇是戶外遊街式的演出，並無錄影記錄，因此筆者無法了解實際演出內容。根據陳姿仰轉述，《吶》劇是一對社會、政府強烈批判的劇作，演出時是採街頭劇的方式演出，與群眾較為接近，由於題材與演出形式上的因素，《吶》劇向政府申請的經費遭到刪減。

　　後三齣戲是屬於陳姿仰認為的大戲，這三齣大戲的題材都是取自高雄地區，地方色彩相當濃厚。《金》劇與《高》劇都是社區劇團計畫執行的演出，《封》劇雖已不是此案補助的演出，但其演出內容仍朝同樣的方向創作。陳姿仰表示，《金》劇雖然以高雄地區為素材，但因為是第一次做地方性題材和田野調查的創作模式，一切還在嘗試階段，其演出形式與內容，實際上與地方和觀眾的距離較遠，因此她認為此劇並不理想。她認為真正適合與建立起「南風」風格的作品，應當是《高》劇與《封》劇，而早期嘗試過走入群眾的《吶》劇，亦是她認為適合「南風」的演出。這三齣戲雖然不精緻（這種不精緻有時是刻意的，如《高》劇，因為此劇至高雄縣市十個鄉鎮地區演出，其舞台布景、演員表演方式、對白等，都是特意營造出一種類似歌舞團粗糙、俗麗之感，意在拉近與民眾的距離），卻相當具有生命力，與群眾間的距離較一般劇場演出為近。尤其《高》、《封》劇，具有「南風」想建立的南台灣風格，她認為這兩齣戲應當是最能代表「南風」的作品，而且一般人多以這兩個作品來定位「南風」。

　　這四齣戲與社會脈動有密切關聯，且不論從題材內容與表現形式上，都展現出與觀眾貼近的意圖。作品中地方性色彩的劇情內容，所展現出的態度皆屬於批判與反抗政府；相較於「台南人

劇團」作品在展現其地方性色彩特色時，所強調的懷舊情感部分，似乎凸顯出屬於高雄人剽悍、不妥協的性格。對於這一點，陳姿仰承認與她個人的性格有關，她對現今的政治、社會等現象，有很多的不滿與憤怒，並會以較激烈或較直接的方式表達出來，她認為這可能是之所以選擇做劇場的原因：找到一個發出不滿聲音的管道。

　　另外，《金》、《高》、《封》三劇雖然都是批判性強烈的戲，但都有一共同特性是，皆以喜劇或接近喜劇的方式呈現。如《高》劇中有兩位主持人，由於其語言的低級氣味，和俗豔的服裝與布景，頗類似目前第四台播出的餐廳秀。劇情內容與演員對白，有些非常荒唐，帶有低級趣味，這也是上面提及之刻意營造出的粗俗。以下列舉兩段《高》劇中的對白，由於《高》劇在演出時，給予演員許多即興自由，因此筆者觀賞的錄影帶中，演員在演出中加入的對白更為粗俗，但出版劇本中的對白，此種粗俗語言則是較少，以下仍舉出《高》劇的兩段頗具喜感的對白：

　　高富雄的二太太與高雄加工區女工的對白[4]：

阿滿：美惠？真是妳，我阿滿哪——加工區裡面最水的
　　　那個，你真不夠意思，自己嫁了也不管我們，快
　　　問！快問！問我嫁了沒有？

美惠：好啊！——妳嫁了沒有？

阿滿：啊未啦——妳還沒問我有沒有男朋友？

美惠：真是的，妳有沒有男朋友？

阿滿：沒有，妳都沒有給我介紹，吃到三十八歲，攏沒

[4] 胡克仁，《高富雄傳奇》，初版（台北市：文建會，1995），頁41。

男朋友，妳看我攏「哈」呷按呢，「哈」呷攏沒
痰呢！（頁41-42）

高富雄大太太淑子與高富雄妹妹素枝的對話（頁55）：

淑子：唉，自從咱富雄出來選市長了後，厝內就一片
　　　亂糟糟，昨天……建志不知影是為什麼，和玉
　　　芬吵起來，今天一早人就不見了，後來聽講玉
　　　芬也不幹了。這是大代誌呢！

素枝：不是我說，這玉芬我早就給她算過，伊白虎出
　　　世的，誰碰到都要衰，還有這建志，三太子轉
　　　世的啦，怎麼會安分地待在厝內，隨伊去吧！

淑子：我聽講富雄現在告急，伊的助選員講買票啦
　　　──你老實講，咱富雄到底會不會做市長啦？

素枝：這就難講啦──咦！我看你（算一算）你是陳
　　　靖姑出世哦，富雄阮兄若是有困難，你可以代
　　　夫出征啊！

淑子：有影？我會使得嗎？市長是要做啥麼？

素枝：有影！有影！我看我大兄每日就是拜託、拜
　　　託，到每家去拜訪發名片而已。

淑子：這我也行（做拉票狀），拜託！拜託！我淑子若
　　　是當上市長，一定啥麼都有年金，老人年金、
　　　小孩年金、歐巴桑年金，大家攏有……

素枝：還有飲水呢？

淑子：我若當上市長，就給大家用大卡車送礦泉水，
　　　攏冰的，免錢，你要喝、要煮菜、洗身軀、洗

　　　　腳攏市長給你負責。

素枝：不壞！不壞！和高雄縣那個女縣長有拼！

淑子：有影？好，現在咱就去拜拜……，希望神明給

　　　　咱保庇。（與素枝同下）

　　陳姿仰表示，這三齣戲都帶有高雄人自嘲的意味。這幾齣戲
都可看出，一方面他們有自信地喊出「我是高雄人」的高度自我
認同感；但另一方面，卻又對於高雄市快速發展、富裕，所帶來
到處的藏污納垢和劣質生活環境發出噓聲。由於這三齣戲都帶有
這種嘲諷意味，所以劇中主要人物多具丑角性格。《高》劇中的
許多角色，在劇中不斷地插科打諢，相當不正經；而《封》劇中
村民的性格與對白，更表現出無知與可笑的一面，劇中民意代表
及政府官員，則不斷地睜眼說瞎話，其諷刺之意表露無遺。

　　第三類是實驗性質的創作：《我被冰塊灼傷了》、《我被書
本砸昏了》、《梳子失蹤記》、《熱線》、《旗津鳥地方》、《華
歌爾ＡＢＣ》、《活在圖騰的恐懼》、《獨木橋上的雄性裸猿》、
《想你是件不道德的事》、《邪說》、《戲光》、《關於報紙上的
雨傘拍賣事件》、《魚水之間》、《城市靈魂》和《甜蜜家庭滴
答滴》等（由於作品眾多，無法一一列出，請參閱附錄一之作品
年表）。這類作品以製作成本低廉的小戲為主，由於篇幅限制，
以下僅討論上述列出之劇目。根據陳姿仰描述，這些戲主要在於
實驗劇場形式，或者觀眾與戲之間的關係。《我被冰塊灼傷了》
和《我被書本砸昏了》二劇，很清楚的是實驗劇場形式的作品，
這兩個作品便沒有第二類作品中那種強烈而具體的社會性。至於
《華》劇，筆者亦視為第三類的實驗性作品，這齣戲主要以女性

意識為題材,這齣戲採用迥異第二類作品的劇場形式。陳姿仰表示,這齣戲她嘗試使用「面具」這種元素;劇中有的是較寫實的段落,在此種段落演員的演出,其對白占有相當分量;另外戲中有幾場較象徵性的段落,表現女性被男性奴役的情境,面具和肢體的動作則成為表演的重點,使之產生一種超寫實的氛圍。

對於「南風」未來的發展,陳姿仰認為,像《金》、《高》、《封》劇這種以田野調查為創作基礎的作品,仍是「南風」將來努力的主要方式,他們希望繼續以此種類型作品,作為形成「南風」作品風格的模式,換句話說,即希望以此形成「南風」作品的「品牌」;但同樣的,實驗性的創作亦是他們會不斷進行的必要工作,因為對「南風」來說,這是活絡劇團創作生命力的重要方式。

2.以演員為主的集體創作方式

從《金》劇起,「南風」就以集體創作為主要創作模式。陳姿仰表示,「南風」非常注重演員個人的意見與創作潛力,開發演員個人的創作力,是「南風」非常注重的部分。他們認為導演並不是劇場中唯一的、最好的創作者,她認為劇場應當是集合所有人的創作力,作品才能發光發亮,因此希望每一個演員都是創作者,而每個人都有權利發表意見,並受到同等的尊重。

雖然「南風」以集體創作為主要創作模式,但至目前為止,每一齣戲都在嘗試不同的集體創作方法;例如《金》劇,除田野調查部分外,在創作之初,導演與編劇都已經有了較具體的構想;他們先設定好主題、情節概要、場景與人物,再交給演員發展對白,待整體完成後再定稿。陳姿仰認為,這個方式有一缺

點，即演員本身需具有一定能力，才能撞擊出好的對白內容，一旦演員能力不足，則難以發展出好的內容，因此後來較少採用此種方式。不過她表示，若「南風」未來在客觀條件允許下，仍會採用這種方式。

　　至於《高》劇，則是導演——卓明主導下的集體創作。即卓明先拋出幾個基本概念，然後「南風」的幕前與幕後人員，根據此概念進行田野調查，再以田野調查得來的資料，作為每個人集體創作時的素材。另一方面亦由編劇拋出概念由演員發展，如果發展的內容是大家都同意，覺得不錯的部分就予以保留，而發展出的內容都由導演裁剪，最後再交給編劇整合定稿。而《封》劇在創作之時，則是由編劇定好劇情與場景架構，再由演員發展內容。《華》劇則是先由大家一齊討論，並將討論的概念做發展，再由演員與導演共同取決。這些戲的創作模式，顯示出「南風」是一個相當重視演員，並以演員為核心的劇團。

　　事實上，縱觀「南風」歷年作品，不難發現自1994年《高富雄傳奇》後，劇團便熱衷於創作與嘗試形式改革的實驗劇，開放予團員創作的機會也比其他劇團多出許多，甚至1997年之後，「南風」所推出的作品幾乎都是這類創作，而甚少有大戲了。而這些實驗性質的作品有大部分並無劇本，如《我被冰塊灼傷了》《我被書本砸昏了》、《梳子失蹤記》、《熱線》、《旗津鳥地方》、《活在圖騰的恐懼》、《獨木橋上的雄性裸猿》、《想你是件不道德的事》、《戲光》、《城市靈魂》和《甜蜜家庭滴答滴》等都沒有劇本。相信這是受劇團重視演員為作品中主體的觀念所影響，因此許多劇作品文本的分量相當少，有的甚至無文本，而著重開發演員的身體，創作過程常為集體創作。因為如

此，「南風」無論在訓練或排練過程，演員可任意提供意見或感
想，這些過程中，個體的轉變或成長在這個群體中占有一定的重
要性，由於劇團成員有長期互動與溝通的經驗，使得「南風」團
員不論在觀念上、表演特性以及創作手法，均散發出高度的同質
性。

四、台東劇團

台東劇團作品介紹

　　「台東劇團」可說是長久以來台東唯一的現代劇團，在台東
這個年輕人口流失極為嚴重的縣市，這個由年輕人組成的現代劇
團，團齡竟超過十年（1986年成立），的確相當不容易，我們可
以設想在這樣一個地區，不論是培養劇場人才，抑或是拓展觀眾
群，「台東」所遇到的困難，可說是加倍於其他縣市。「台東」
的成立背景相當特殊，一開始是由台東縣立文化中心成立劇團，
因此它是附屬於文化中心的劇團，當時文化中心每年都會舉辦
「劇場藝術研習營」，此研習營由文化中心函請台東縣政府教育
局，發函至台東縣內各國中小學派員參加，實際上參加成員可說
是「被迫」參加，由於參加者多半是教師，因此劇團原名為「台
東公教實驗劇團」，但持續兩年的劇場研習營，卻也培養出幾位
愛好戲劇的老師。

　　至1988年，劇團製作《情歸伊人》一劇時，由於文化中心已無人力負責劇團團務，因此劇團脫離文化中心，開始獨立運作，此時劇團便已由目前「台東」團長謝碧紅，與藝術總監黃以雯負責團務。1991年「台東」獲文建會「社區劇團活動推展計畫」補助，由於一年兩百萬的龐大經費，使他們開始思索劇團未來走向，經過無數次的劇團內部會議之後，他們訂出了「人才本土化、題材本土化、表演專業化」的目標。至1993年，他們把社群意味濃厚的「台東公教劇團」改名為「台東劇團」。在「社」案結束後，「台東」又獲文建會的青睞，連續三年（1994、1995、1996）入選「國際扶植團隊」，每年均得到文建會固定的補助，對劇團的穩定發展為一大助力。

　　事實上，從「台東」歷年的劇目來看，亦是自接受「社」案補助起即有明顯的改變，且如他們所訂定的目標一般，朝向「題材本土化」的方向發展，由於「台東」在「社」案前的作品，資料保存不足，因此筆者無法看到過去的作品，因此以下的作品介紹僅能列出1992年以後有劇本或錄影帶的作品：

(1) 《東城飛花》

編劇／導演：何乾偉

創作方式：劇團先有概念，再做簡單的田野調查，後由何乾
　偉寫成劇本導戲

演出時間地點：1992/4-5，台東縣市巡迴演出

　　《東》劇是社區劇團補助案的執行演出，《東》劇的主題為對台北的商業文明進駐純樸自然的台東，所產生的焦慮與不安。故事敘述一台北公司派遣精明能幹的女秘書至台東，欲與幾位擁

有地皮的台東地主合資開設休閒度假中心，其中的陳桑為台東投資人的代表，女秘書一心只想把生意談好，趕緊離開這個偏僻地方，因此其規劃案中並不把台東地區的生態環境考慮在內，而引起其他投資者的卻步。陳桑的小女兒為了想圓明星夢離家出走，不料卻被騙去當脫衣舞孃。陳桑的大兒子也違背父親的希望不願留在台東，跑到台北做生意，二兒子卻受不了台北吵雜的生活跑回台東經營父親的電器行，因此對台北文明進駐台東相當反對，但反被父親視為沒有出息。後來台北公司為安撫台東地主而請來脫衣舞團，陳桑驚見女兒竟在台上。後女秘書與二兒子產生情愫，兩人決定共同攜手重新規劃地主提供的地，讓台東可以發展得更好。另外劇中設有一名說書人以敘述方式演出，並不時轉換成劇中人，該劇屬於喜劇的表演形式，劇中人物的表演與服裝都較為誇張與鮮豔。

(2)《後山煙塵錄》

編劇／導演：林原上

創作方式：劇團先進行田野調查，再請導演帶領演員集體創作發展內容，最後再由導演將發展內容定稿成劇本

演出時間地點：1993/4-5，台東縣市巡迴演出

《後》劇為社區劇團計畫的執行演出，取材於台東民間傳說與宗教儀式「砲轟寒單爺」，《後》劇的說明書指出其故事內容為：台東有一群信奉寒單爺的信徒，他們的祖先至台東開墾，受到神明的庇佑，因此對神明的尊敬與祈禱一代代傳下來，這些神明中的一位就是寒單爺，傳說中寒單爺生前為一勇猛之人，卻魚肉鄉民，鄉民怨之，因此設計於元宵節將其灌醉身綁鞭炮，置於

小船點火將其炸死，死後寒單追悔贖罪，終大澈大悟而得道成神，庇佑人民賜福消災。信徒為表追思，每年元宵節有信徒扮肉身寒單爺，被鞭炮擲炸的消災祈福儀式，並成為台東元宵節中最精彩的活動。

　　說明書中亦指出其表演風格為儀式性重於故事性的表演，劇中演員以強烈的肢體表演，亦歌亦舞，似史詩又似舞劇。劇中角色分為三類：神、男人、女人，由一組演員共飾一個角色，同組演員並扮演多種不同角色，此劇採拼貼手法，演員時而為人時而為神，時空則時為現代時為古代。其舞台相當簡單，在廣場表演區四周以紅布圍起，後方豎起十一支大幡旗，其餘無其他布景。

(3)《鋼鐵豐年祭》
編劇／導演：編劇／集體創作；導演／江宗鴻
創作方式：劇團先討論出一概念進行田野調查，後根據資料
　　寫成基本架構，由導演帶領演員發展內容，後定稿成劇本
演出時間地點：1994/4-5，台東縣市巡迴演出

　　《鋼》劇亦為社區劇團補助案的演出，內容以一則原住民神話遭時代衝擊而漸被遺忘，及原住民生活受到都市文明的影響，所產生的巨變，劇中有殉道者、教育家、政治家等象徵式的角色，亦有造型誇張的文物販子、三七仔、仲介大王等，這些角色代表原住民族群為追求現代化的過程，經常面臨的三種剝削：土地權、經濟權、政治權等環境物資的剝削；生計剝削；生命尊嚴的剝削。劇中，原住民為生計受文物販子的欺矇，將自己寶貴的文物一件件地賤價賣出，而三七仔則不斷將原住民少女販賣為雛妓等等。劇中使用RAP舞曲、原住民民謠、另類音樂等，表現原

住民矛盾的生命情調。另外劇中亦有原住民的祭典儀式，以作為原住民靈魂和血脈的意象。此劇使用大量的肢體表現劇中的情境，此劇的象徵意味頗重，也有許多為非寫實化的對白，有些段落是原住民內心對世界不公的吶喊。[5]《鋼》劇的舞台設計分為不同的幾個景，較大的是原住民豐年祭的營火圈，其他則是沒有布景，或是僅有簡單的桌椅等。

(4)《寂寞出清》

編劇／導演：劉梅英

創作方式：導演以其中心概念引導演員集體創作，導演再將
　　　　　發展之內容寫成劇本

演出時間地點：1994/10，台東文化中心演藝廳

《寂》劇是一齣關於女性愛情的戲，此劇的主角為三位女性，一為年約三十五歲的女房東，有獨立自主的經濟能力，對愛情為完美主義者，並無合適對象；一為三十歲的女房客，有玩不完的愛情遊戲，不斷地更換身邊男友，另一為二十五歲的女房客，對愛情停留於夢幻式的空中樓閣。此劇表達此三種不同女人各自的愛情觀，以及極度孤寂的內心世界，她們觀點不同卻又羨慕對方擁有自己所沒有的特質，最後她們相互安慰彼此內心的孤獨。此劇有的場次採較寫實的表現手法，有的則是以象徵式的肢體動作，和獨白方式表達內心世界。

(5)《夢‧桶‧女》、《死刑犯弟弟的獨白》

編劇／導演：《夢》劇：編導／賴俊仲；《死》劇：編導／

[5]楊美英，《民眾日報》，1994年5月2日，12版。

劉梅英

創作方式：《夢》劇：大家討論題材並集體創作，由導演寫
　　成劇本；《死》劇：劉梅英創作。

演出時間地點：1995，台東縣市巡迴演出

《夢》劇故事背景設定在一妓女戶中，劇中老鴇不僅欺騙無
知少女入火坑，也因自己的媳婦無法生育，逼迫媳婦賣春，媳婦
也不時地頂撞老鴇，其他的妓女則各有自己的辛酸血淚，劇中一
位三七仔是從小為老鴇扶養長大。一次老鴇與媳婦的衝突中，老
鴇突然中風，所有人平時雖對老鴇有幾分不滿，但得知她和所有
人一樣都受著人間的苦難。此劇在露天演出，其布景極為簡陋，
僅有二景同置於表演區中，一為妓女戶門口，一為廁所，劇中較
寫實對白部分均發生於妓女戶門口，而每個人的內心情事則發生
於廁所一景，此部分是以肢體化的表演呈現。《死》劇則是一關
懷蘇建和等三名死刑犯的戲，全劇僅有一人，以獨白方式闡述其
恐懼之感。

(6)《螺絲起子》

編劇／導演：劉梅英

創作方式：同《寂》劇

演出時間地點：1996/1，台東劇團、文化中心地下室

《螺》劇為一實驗性較濃厚的作品，與《汐》、《翩然奇舞》
同為台東劇團1996年的實驗劇展「雕塑藍色律動劇展」的三齣
戲，此三齣為不同時間演出。《螺》劇編劇劉梅英在節目單上表
示，此劇是關於對生命型態與生活方式的看法，此劇劇中人物皆
以甲乙丙丁稱謂代替。全劇為段落組合，並無情節發展的關聯，

劇中分為兩段落,一為甲乙丙丁發表他們所認為社區中怪異人士的看法,意在表現一般人對不同於自己生活型態的人的排斥,另一為演員以非寫實的肢體表現方式,不斷地重複「我是誰」的語句。此劇舞台採一非寫實的裝置手法,劇中場景並不顯現具體的時空意義,觀眾無法從時空與人物的服裝辨認此空間與人物為何時、何地、何人。

(7)《汐》

編劇／導演:黃以雯

創作方式:先由導演設定架構,並讓演員自由發展內容

演出時間地點:1996/1,台東劇團、台東海濱公園

《汐》劇基本上不算是一齣劇,因為它完全沒有故事情節架構,沒有人物,沒有對白,僅有肢體。其編導黃以雯在節目單中表示,此劇源於劇團中著重節奏與默契的肢體訓練課程,而取其大海律動之汐,而生命就如海潮一般有著快慢輕重,起落高低,因此以「汐」作為演出的發展概念。此劇演員在舞台上展現的是肢體上的律動,而非表現亦清楚的意識形態或故事內容。此劇除在劇團中演出,尚至台東海濱公園靠海之處,趁著落陽之時演出。

(8)《翩然奇舞》

編劇／導演:劉梅英

創作方式:導演先有概念,引導團員集體創作,並由導演負責取決內容

演出時間地點:1996/1,台東劇團

　　根據此劇節目單表示，《翩》劇是劇團舉辦電影賞析活動的成員，在觀賞奇士勞斯基的電影《十誡》後，對片中產生的感動，而興起創作的念頭。

(9)《心機／心肌》

編劇／導演：劉梅英

創作方式：先有劇本（個人創作）

演出時間地點：1997/11-1998/1，台東、高雄、台南、桃園等地巡迴

　　《心》劇為一實驗性質濃厚的作品，沒有可藉說明的故事情節，也沒有足供辨認的角色人物，演員均臉部塗白、眼睛與嘴唇著誇張色彩、張狂的髮型和五顏六色的服裝，導演自述欲終結出野性般的聲音與肢體，在整體演出上極度強調演員身體能量的散發，全劇語言的分量並不重，僅有一場為失序的語言。視覺效果的強調和身體一樣是《心》劇的重頭戲，包括了世紀末的廢墟場景、人類叢林中的桎梏鐵籠、人體心臟和骷髏等幻燈變化。

(10)《維琴那列車就要開》

編劇／導演：劉梅英

創作方式：先有劇本（個人創作）

演出時間地點：1998/12，台東海濱公園、德州炸雞店等

　　《維》劇的主要內容是女性對自我與身體自主權被剝奪所提出的質疑與抗議，「維琴那」為取自英文「陰道」之音譯，戲由一群著婚紗禮服的女性走進炸雞店，吃著薯條喝著可樂揭開序幕，她們談論對婚姻的看法，辯證傳統價值賦予女性在身體上不

平等的對待，以及活在父權社會宰制下的女性，對自我角色扮演與身體觀的扭曲。隨後新娘們脫去婚紗換上素色洋裝，變成「陰道」，演員以大膽的肢體動作表現，將女性特有性徵部位，以肢體動作誇張化，並彼此展開一場純生理經驗的意見交換，如談及女性月經來潮時，身為「陰道」的感受，以及男歡女愛之時所產生的變化，從擬人化的角度出發，討論人類社會的道德觀阻絕生理的需要。

台東劇團作品特色

以下探討「台東劇團」作品上之特點：

1.作品風格的轉變

從「台東劇團」的作品年表（參閱附錄一）來看，可將台東劇團的作品畫分為兩個時期的不同發展方向；一是1986年至1991年《不可兒戲》以前的作品，和1992年《對話》之後至今的作品。此種分野的原因在於，此兩階段的作品的差異性較大，根據「台東」行政總監劉梅英表示，第一階段時劇團的作品，基本上完全是處於摸索的時期，因為過去劇團接受的資訊有限，因此劇團對戲劇的概念是比較刻板的，例如認為戲劇就像電視上演出的電視劇一般，以為演戲就是拿一個劇本來演，對演出的觀念是比較屬於話劇型態的，在表現風格上也是較寫實的。此階段的作品多是取自他人劇本，自創作品較少，加上這階段的作品多是參加社會組的話劇比賽，因此劇本的來源，許多是來自文建會的得獎作品。另外也演出西洋古典劇如《不可兒戲》，甚至還演出法國

著名的荒謬劇《禿頭女高音》，劉梅英表示，當初選演這個劇本，是因為一位團員對此劇本很有興趣，並且有現成劇本，因此大家便同意演出，但實際上大家對此劇本的精神並不清楚，所以基本上是按照劇本字面上的意義來演出。基本上這個階段的演出都是朝寫實話劇的方向，且劇團自創的作品較少。

　　第二階段作品很明顯的在題材上、創作上與演出方式上，皆有大幅的改變，造成此一改變為一外在原因，即文建會的「社區劇團活動推展計畫」。「台東」在1991年6月獲選為此案的補助劇團，面對一年兩百萬的補助款，使「台東」開始認真思考劇團的未來走向，後來便奠定「人才本土化、題材本土化、表演專業化」的方向。他們認為劇團應有屬於自己的特色，並要有別於台灣其他地區的劇團，而演出屬於台東題材的作品，正是顯現自己特色的方法。因此不再拿別人劇本，而開始製作屬於「台東劇團」的戲，作為劇團作品的未來主要發展方向。

　　這方面，「台東」和「南風劇團」的態度與方式是相近的，欲藉地方性色彩濃厚的作品，樹立起自己劇團特有的「品牌」。幾年下來的劇團經驗，也使他們了解劇團若要進一步發展，專業化是必要的，因此劇團開始聘請台北專業的劇場老師，為劇團訓練演員，和教授戲劇相關課程。由於一開始他們還沒有能力自己製作文建會要求的戲，因此從北部邀請專業的導演為他們做戲。不過在請來導演之前，劇團則已想好未來三年大戲的創作題材，第一年是關於台東現代化的題材（後為《東城飛花》，何乾偉編導），第二年是台東祭祀活動中，極具特色的「砲轟寒單爺」（後為《後山煙塵錄》，林原上編導），第三年是關於原住民議題（後為《鋼鐵豐年祭》，江宗鴻編導）；之後和劇團邀來的導演

　　討論，將劇團的構想告知導演，並提供許多相關資料給予導演做
創作時的參考。

　　以《東》、《後》、《鋼》三劇來看，這三齣戲由於皆以台
東為主題，其地方色彩相當濃厚。另外因為必須至台東縣市的鄉
間巡迴，因此演出也儘可能地以貼近觀眾為主，如《東》劇採喜
劇形式，期能引起觀眾的興趣。《後》劇與《鋼》劇的內容雖較
嚴肅，但都以戶外演出為主，希望拉近觀眾的距離。

　　除這三齣大戲以外，劇團其他作品多是實驗性作品，以團員
自己創作為主，題材上與演出形式並不設限，而以多方嘗試為
主。此類作品有《寂寞出清》、《夢‧桶‧女》、《死刑犯弟弟
的獨白》、《螺絲起子》、《汐》、《翩然奇舞》、《心機／心肌》
以及《維琴那列車就要開》，這些作品均非上述三齣大戲的地方
性題材，而是關於個人情感、愛情、生命、女性意識、身體能量
等方面；在形式上，也以嘗試不同的劇場形式為主。

　　不過第二階段的作品尚有兩項特徵：一是演出內容題材的表
現方式，多傾向於較為嚴肅、憂鬱、強烈與沉重的表現手法，只
有少數的戲採喜劇或較幽默的手法，如《東》劇和《維》劇；另
一是演出形式多傾向非寫實的，或與寫實交雜的風格，同樣的，
除《東》劇外，不論大型演出，或小型的戲劇展作品都是如此。
1995年後的作品其實驗性質均較濃厚，有的演出全以非寫實的型
態演出，如《汐》、《死》、《翩》、《心》、《維》等劇，而有
的則是寫實與非寫實的段落相互穿插，如《寂》、《夢》、《螺》
等劇，另外還有的作品以非寫實的手法為主，但穿插部分較寫實
的對白，如《後》、《鋼》二劇。

2.《東城飛花》、《後山煙塵錄》、《鋼鐵豐年祭》

　　劉梅英表示，《東》劇請來文化大學戲劇系影劇組畢業的學生何乾偉擔任導演。當初劇團向何乾偉表示，想做關於台東經濟起飛題材的戲，所以當時也對建設公司在台東的狀況稍做了解，在創作過程中何乾偉經常與演員談話，以了解他們的特質與背景，演員也經常提供一些他們周遭所發生的事件供導演參考，最後導演綜合這些過程編寫成劇。由於考慮觀眾因素，《東》劇導演決定以喜劇方式表現。劉梅英認為，此劇使他們嘗試了迥異過去表演的方法，演員演出方式相當誇張，甚至取法當時有名的電視綜藝節目《連環泡》中短劇的表演方式。

　　至於《後》劇，則是由卓明（為此劇之藝術指導）偕林原上至台東參觀「砲轟寒單爺」的儀式，再由演員去蒐集有關寒單爺，和宗教民間信仰方面的史料紀錄等，供導演林原上參考。在過程中，林原上發現一般民間宗教儀式中的陣頭——八家將，演出相當迷人，雖然並非砲轟寒單爺儀式中的一部分，但仍予取用，而正式演出中的八家將表演者，是真正當地民間廟宇專扮八家將者，而非劇團演員。此劇一開始即由八家將的陣頭儀式開場，八家將的服裝與表演者的臉譜，原本就精緻與特殊，加上其宗教儀式的嚴肅氣氛，聲勢震人，八家將是一般民間熟知的宗教儀式，其演出所帶給觀眾感受，自是與一般戲劇演出不同。不過劉梅英表示，與民間宗教儀式結合，實際上有許多問題與困難，例如宗教禁忌，另外這幾位八家將並非劇場表演者，因此必須和他們溝通表演上的觀念，克服這些問題均需耗費許多的人力與時間。但由於《後》劇的演出相當成功，不論是觀眾或是文建會派



去的專家學者，其反應與風評都不錯，使得《後》劇成為「台東」最具知名度的劇碼。

《鋼》劇的演出手法，與《後》劇在很多方面均頗為雷同：(1)均為非寫實的劇本；(2)演出中的語言和對白，在全劇演出中所占的分量有限；(3)演出形式上的非寫實化處理；(4)在演員部分則大量使用肢體表演。劉梅英表示，《鋼》劇雖然同樣請來北部導演，團員的自主性卻占了一半，導演江宗鴻僅設定大綱，其餘採引導演員以集體創作的方式發展內容，甚至劇本是由演員整理出來的，不過此劇的題材雖然是以台東的原住民為主，但卻很少有當地的原住民來看。劉梅英認為這除了戲本身需要檢討之外，很可能是因為劇團的人與導演都是漢民族，雖然劇中亦有原住民參與演出，但在創作的過程中，他們並未表示太多意見，因此無法真正表現出原住民的心聲。而「台東」的藝術總監黃以雯表示，其實在製作這齣戲的過程中，與原住民接觸亦是他們相當吃力的一項工作，例如台東的原住民有六族，由於劇團演出時選用排灣族的人、服裝和豐年祭的形式，因此其他族可能就產生不滿，認為不重視他們，所以演出時並不太願意參與觀賞。

3.激烈的表演方式

台東劇團第二階段以後的作品，雖然導演不同，但在演員的表演上，均呈現出一特殊現象，即演員的演出方式較為激烈。尤其多數作品均出現演員表現劇中人物之內在情緒時，使用爆發式的、猛烈的表現方式，像宣洩情緒般的激烈舉動，甚至表演出歇斯底里的狀態。如《後》劇中，扮演寒單爺角色和其他的演員在劇中對自身生命的反省時，所表現出的爆發激烈的情緒與肢體動

作。《鋼》劇中的原住民，在現代文明的衝擊下，所受到不公平待遇所表現的憤怒，亦是以激動和歇斯底里的表演方式呈現。《寂》劇中的女性在探索自身內在情感時，亦有情緒宣洩式的表演。《夢》劇之劇中人物，在劇中「廁所」一景之非寫實部分，表現對自身處境與內在情感時，亦是如此。《死》劇的表演者僅有一人，在表現不知不覺身陷囹圄時的無奈與恐懼，演員的表演也有激烈吼叫和誇張的肢體動作。《螺》劇在劇中表演者不斷反問自己「我是誰」時，則有歇斯底里和情緒化的表演，而且在這些激烈的表演上，運用相當多肢體動作，加強表現這種強度。《心》劇因標榜釋放身體內在的惡魂，演員在劇中不斷有高分貝的聲音與衝撞、攀爬、奔跑等相當耗費能量的動作。

　　針對這一點劉梅英表示，除了戲本身即有起、承、轉、合的架構，本來就會造成演員表演上的強弱，另外可能是因為「台東」演員質地的關係，因此雖與不同導演合作，但導演會發覺演員的這種特別質地，不過劉梅英認為，形成這種質地可能是表演訓練方法上的改變。「台東」在何乾偉導《東》劇時，和《東》劇之前，台東劇團演員所受的訓練，比較是屬於「演技」上的訓練。但後來劇團請來卓明做表演訓練，與林原上導戲之後，劇團所開設的演員訓練課程，傾向強調人與身體方面的開發，劇團的演員在創作和表演上，便開始傾向以情感和肢體來表達。

　　在排練《後》劇時，林原上開發出不少演員身體上的能量，而《後》劇的演出也是第一齣「台東」表現方式激烈的演出。當初在排這齣戲時，導演要求演員釋放身體能量，在肢體的表演上，亦要求較強烈的和難度較高的肢體動作。

　　至於卓明在劇團開設課程方面，劉梅英表示，卓明剛開始為

他們上課的內容，比較注重情緒的釋放，與林原上強調的肢體的技術層面不同。卓明比較強調每個演員的特質，他希望瓦解演員平常被外在世界束縛下的既有習慣，他希望演員重視自己的感覺，抒發自己的情緒。他對開發肢體的方法，是從放鬆頭腦開始，因為他認為頭腦的思考會限制肢體的自由，劉梅英表示，卓明為趕出頭腦對身體的控制，會使用耗費演員身體精力的方式，一旦精疲力竭，頭腦也就不聽使喚，此時真正身體原始的潛能才會出來。在訓練中，卓明並不給演員固定標準，例如他不要求動作準確度，也不規範一標準讓演員遵守，只給予一個大略的方向，然後讓演員依自身的特質發揮。這些過程不僅形成了台東劇團的演員特質，而且也說明了劇團作品演出內容，與形式之傾向形成的內在原因。

第五章　結論

　　若就本書所區分的三類台灣的現代社區劇場：「地方性色彩強烈的社區劇團」、「小型社區的社區劇場」、「具濃烈社會改革色彩的社區劇團」來看，台灣的現代社區劇場有一普遍現象，即較少與當地民眾產生深層的互動，除了「鍋子媽媽劇團」、「民輝環保劇團」、「喜臨門生命劇場」和「烏鶖社區教育劇場劇團」。雖然這四團的走向是強調與社區的深層結合，但除了「烏鶖」，其他三團目前社團性質濃厚，尤其加上這四個團成立的時間相當短暫，與社區的互動關係和發展模式仍不穩定，尚有待觀察。至於其他的社區劇團與當地民眾的關係，多僅止於戲劇演出的劇場內交流，劇場外的交流則是相當缺乏，而這是外界經常抨擊台灣社區劇場之處。

　　這三類社區劇場中，第一類是屬於「被稱」為社區劇場的劇團，而後兩類則是「自稱」為社區劇場的劇團。第一類的社區劇團甚少與當地民眾進行劇場外的交流的情形是可以理解的，因為這牽涉到如何與社區建立和維持良好關係；社區工作實為一專業學問，當然這不意味所有從事社區工作或社區服務者，必須具有專業知識才能進行社區工作，而是社區工作需投入大量的時間與精力，不斷地嘗試與溝通，從如何順利進入社區的人際網絡，至建立溝通管道和尋求解決衝突的方法，再到為社區所接納並凝聚居民之社區意識，最後成功將社區居民組織成有機的人力資源，從而推動社區工作。這些過程無法經由任何理論的學習來獲得，人的直接操作才是唯一管道。

　　然而，這些劇團從成立開始，不論在劇團行政運作或作品創作上，都經歷一段不算短的摸索期，加上劇團主要團務為演出，每團每年的演出量和舉辦戲劇活動已達到劇團所能負擔的飽和

點，更遑論將整個團務推展至當地民眾和社區做劇場外交流。因而他們僅願意將有限的時間、人力與經費，投注在維持劇團運作和戲劇製作上。

實際上，第一類的社區劇團從創立至今，其規模即不斷地增大，團務亦越來越繁雜，其實已無多餘的時間進行其他活動，若勉強與當地民眾從事劇場外的互動，劇團勢必增加人力和經費，對他們而言，毋寧是一項沈重的負擔。不過這也不代表就無法與社區有更進一步的互動，前文介紹美國的社區劇場概況時，曾提及推動美國社區劇場的組織——美國社區劇場聯盟（AACT），AACT除了提供美國社區劇場演出上的專業協助，它也提供了社區工作方面的資訊、諮詢與協助；而台灣雖然沒有這類組織，但中央和各地方卻有大大小小的社區工作或類似單位，這些單位具有豐富的社區工作資源，可供有意與社區發展更密切關係的社區劇團參考，實際上，最省力的方式是與這些單位合作，由雙方各提撥合適的人力進行結合，就劇團方面而言，實際上是開拓觀眾群的積極方式之一。

但基於認同台灣多數社區劇團仍為藝術團體的前提下，筆者對目前台灣社區劇場的任務，提出兩點相關意見討論，希望為台灣的社區劇場保留較寬廣的發展空間；一為社區劇場的功能化，二為社區與社區劇團的衝突。

一、社區劇場的功能化

　　筆者以為應當要破除社區劇場被功能化的迷思,所謂被功能化,是指社區劇團被認定除了是一個表演藝術團體之外,更要具備服務社會（尤其是當地社區）的功能,它對社會最重要的地方,可能不在於它所提供的藝術,而是它服務社會（當地社區）的成果。台灣社區劇場與西方社區劇場的發展歷程與觀念皆有不同,因此不宜以西方社區劇場的觀念或發展模式作為台灣社區劇場的指標。本書在〈美、英兩國的社區劇場〉提及美國社區劇場的觀念,基本上相當重視劇場與社區的關係,其重視的最低程度是社區與劇場並重。但實際上,許多美國的社區劇團原就視提供社區演出高品質的作品,和提供當地民眾加入劇團的機會,為服務社區最重要的任務,除此也並未特意進行其他的社區服務工作。雖然目前台灣的社區劇場或多或少已帶有社會服務的性質,例如偶爾提供免費的演出供民眾觀賞,劇團舉辦藝術活動供民眾參與,以及儘可能地到鄉間地區演出等,但就整體而言,因環境與劇團經營理念等因素,台灣目前的社區劇團團務仍以劇場演出為首要目的。

　　事實上,除了製作演出外,他們所做的已經超出台灣其他一般劇團對社會的貢獻,然而外界仍認為社區劇場必須為社區服務更多,或者更深入社區與之結合,否則便不算社區劇場,這對原本已是不斷在犧牲奉獻的這些劇團而言,是否太過嚴苛?這些要

求並非錯誤，但必須考量幾個因素；首先需視劇團是否有意願和能力與社區發展進一步的劇場外交流，以及與社區的深層結合。若劇團並無此意願，無須太過勉強，實際上，他們已提供當地固定的戲劇演出，並將戲劇帶到更偏僻的地區（可參考附錄一），而這些地區是一般台北地區劇團很少去演出的。因此實在不需要為了滿足學理上社區劇場的理想，徒增這些劇團的困擾。

　　第二，環境對台灣社區劇場有很大的影響，因此即使劇團本身有意與社區結合，但仍須視當地的環境來決定結合程度。前面已提過，和社區結合較省時省力的方式，是與當地社區單位社團、地方機關或者是宗教團體結合。一方面可以在最短的時間和最省力的情況下，與社區產生接觸，且可避免被排斥；另方面也可尋求這些機關團體給予經費上的資助。不過相對的，劇團在某方面可能極容易受到箝制，例如某地方社區發展協會固定贊助當地之社區劇團，但此發展協會的掌權者可能是當地政治勢力的某一派系，一旦選舉期間來臨，很可能會要求劇團為某一特定候選人表演助選。

　　筆者曾在家鄉竹南地區成立一個以勞工成員為主的「黑手藍領竹南劇團」，成立之初便與當地青溪婦聯會結合辦理活動，劇團在招收團員、排練場地以及經費上受到婦聯會很大的幫助，在合作過程，此社團的誠意與配合度相當高，但畢竟雙方團體屬性不同，認知上有一定差距，在正式演出之時，婦聯會方面有一些超出演出外的要求，此要求與一般戲劇演出程序有很大程度的不協調；例如他們希望我們的演出可合併婦聯會一年一度聯歡會舉行，而且依照其慣例，為吸引民眾，會中必須有摸彩，所以希望戲劇演出可以中斷幾次以便安插主持人主持摸彩活動；此外為增

　　加現場氣氛，希望可以有樂隊伴奏，讓現場觀眾自由上台演唱同樂。在幾經協調之後，劇團同意摸彩，而他們同意不讓觀眾唱歌。此番合作尚屬順利與愉快，但過程中所投擲於人際關係的維繫與溝通觀念的時間與心力，並不少於演出製作。

　　這並非任何一方的錯誤，對雙方而言，這樣的合作是第一次，彼此都缺乏經驗，且不了解對方的立場與原則。所以這樣的工作需要較長的時間相處了解，才能使彼此了解對方團體的屬性，進而尋找出相互配合的平衡點。不過必須認知的一點，是這種協調工作將會耗費劇團許多的精力，若劇團沒有足夠的人力，執行上將很難負荷。

　　「台東劇團」藝術總監黃以雯表示，曾有台東當地社團（如獅子會），主動提出贊助經費的建議，但他們予以回絕，原因就是怕陷入這種進退維谷的狀況。而「頑石劇團」在1996年參加當地知名建設公司所辦的「三采藝術季」，亦因主辦單位為迎合觀眾群的要求，而將原先欲演出的劇碼改為主辦單位指定的舊劇碼。對這些劇團而言，這種屈尊俯就的情況偶爾為之，尚在他們接受的範圍之內，若長期如此，他們決計無法忍受，畢竟成立劇團的動機是為了夢想，而不是為了錢。這也說明了為何這些劇團以政府機關為主要經費來源，比較起來，政府機關的規定與繁文縟節可能是劇團較容易承擔的。

　　與社區深入結合的確是好事，但並非每一個社區劇團都必須將此視為職志，如果劇團本身有意願和能力與社區有更深入的結合，加上當地環境的配合，例如當地有合適團體願意和劇團相互配合，那麼相信社區劇團能在自己可負荷的狀態下，與當地社區合作，此時便能有更多耐心去互相了解，如此不僅劇團可勝任愉

快，同時較容易處理與社區不協調之處。

二、社區與社區劇團的衝突

　　第二與第三類的社區劇場都是屬於「自稱」為社區劇場團體
者。被歸於第三類的三個劇團，「江之翠社區實驗劇團」因其社
區計畫失敗而轉型，「425環境劇場」目前也處於停頓狀態，
「烏鶖社區教育劇場劇團」雖前景看好，但畢竟至今成立未久，
其欲達到與社區互動的理想能否得以實現，還是未知之數。至於
第二類的社區劇場，在三類的社區劇場中，應當是與社區互動最
強的一種，但根據筆者的了解，這種互動成效有時仍屬有限，其
產生的結果也並不一定都是良性的。例如「民心劇場」過去在民
心社區推動不少的活動，但皆成效不彰，至「民心」看戲的觀眾
也很少是來自社區的居民。筆者曾在1993年時至「民心劇場」演
出，當我們選擇在「民心劇場」所處的大廈較寬闊的中庭暖身和
彩排，「民心」工作人員慌張地前來告訴我們不可在此排練，因
為會遭到社區居民抗議。後來這位工作人員告訴我們，居民曾抗
議他們的劇場演出打擾社區的安寧，所以有些社區民眾頗排斥
「民心」。
　　台中縣大度山「頑石劇團」，當初雖然由理想國社區的社區
再造中心所促成，但是「頑石」與社區之間也並非全是一團和
氣。「頑石」以往每次推出新劇碼，一定會在理想國社區中心地
帶──柯比意廣場露天演出，以回饋社區民眾。然柯比意廣場的

四周盡是各類藝品商店,某些商店便對「頑石」每逢演出即擋住他們的店門而感到極度不滿,認為會影響他們的生意,因此串連起來向「頑石」抗議,甚至提出向「頑石」收費的要求,「頑石」的藝術總監郎亞玲對這種情形感到非常的無奈。

至於「鍋子媽媽」與「民輝」由於成員皆由社區居民組成,且劇團主要任務在於推廣社區內的資源回收,甚至可說是社區組織下的單位,而非隸屬私人團體,其團務是服膺社區的要求之下,因此與社區產生衝突的可能性較小。「喜臨門」則是文山區老人服務中心下的單位,雖然服務的地理範圍主要在文山區,但實際對象卻是一特定社群——老人,目前的團務尚僅止於老人,還未拓展至社區的整體面,加上成立同樣未滿一年,劇團運作的軌道仍充滿變數,許多計畫與理想根本剛起步,是否與社區合作良好須待觀察。

從上述「民心」和「頑石」的例子,可了解社區工作並不能一廂情願,或許劇團很願意付出心血,但社區民眾卻不領情,反而認為演出打擾他們的生活。尤其需了解的一點,是社區並非一態度一致的整體,社區中有許多個性、立場不同的小個體,如何取得這些小個體的認同則是相當艱難的工作。劇團在面臨自身繁重的團務時,另方面還必須解決與社區居民間的問題,這種吃力不討好的工作,很容易磨蝕掉劇場工作者的耐心。

現代社區劇場自九〇年代在台灣開始發展,現仍處於起步階段,不論是劇團或是官方,尚在摸索社區劇場的性質和尋找最適合當地社區劇場的運作模式,在這條漫長的邁向社區劇場之路,不論是劇團本身、官方、學界、戲劇界以及社會,都應當多一些耐心與協助,給予社區劇團更多的時間,讓他們有自由發展各自

特性的空間，畢竟社區劇場並非如生產帶上一氣呵成的速食罐頭，經過少數步驟即可完成而且完全一致。

此外，相當重要的是除了社區劇團的任務，社區劇團在藝術成就上，也是我們不能忽視的，為社區製作好的藝術作品，同樣是社區劇團的重大任務，其所帶來藝術文化的效益，更是其他公益性質的社區團體所無法達到的。從本書前面的介紹，不論是美國的社區劇場工作者，和台灣的劇場學者，皆同意社區劇場能成為社會中一股自基層建立起的藝術和文化力量，在本書對幾個劇團的作品介紹，可看出他們投注大半的精力在藝術方面，慢慢地建立起屬於自己風格的作品，且迥異於台北地區劇團的演出，此不論對當地的藝術環境或整個台灣劇場生態而言，絕對是一種良性的發展。

附錄一 當代台灣社區劇場年表

一、425環境劇場

1989/03/29　《孟母3000》系列，台北市各公園、社區街頭；編
　　　　　　導：鍾明德。

　　/08/26　支持「826露宿忠孝東路活動」，忠孝東路；編導：
　　　　　　李皇良、戴秀娟、王曼萍。

1990/02　《愚公移山》，台北市各大公園、社區及市立動物
　　　　　　園；編導：李皇良。

　　/09　「移山計畫戲劇研習營」，成果展現《月之紀事》，
　　　　　　松山青少年服務中心金駝廳；編導：吳士宏。

1991/10　《家庭旅館》，皇冠小劇場；編導：殷雪梅。

1993/05　《愛麗絲夢遊仙境》，國立藝術館；編導：殷雪梅。

1994/02　「補天計畫劇場藝術研習營」，成果呈現《補天》，
　　　　　　台北松山慈惠堂；編導：彼德舒曼。

＊資料來源：《補天──麵包傀儡劇場在台灣》。

二、玉米田劇團

1991/01　　誕生於新竹市。

　　/02　　辦理冬令戲劇營。

　　/05　　辦理兒童創造力教室。

　　/07　　辦理夏令戲劇營。

　　/08　　《身分獨奏》，公寓車庫。

　　/10　　《河川看誰最美麗》，新竹文化中心等六地共七場。

1992/02　　《火車火車走到哪裡去》，公寓車庫。

　　/05　　《內灣線故事──廣播劇》，新竹文化中心等三地共
　　　　　　三場。

　　/06　　《身分獨奏2》，公寓車庫。

　　/10　　文建會甄選為優良劇團，並委任「社區劇團活動推
　　　　　　展計畫」之執行。

　　/11　　《一根竹的素描》，新竹文化中心。

1993/03　　《與東門城的對話》，新竹東門城等九地共十場。

1994/03　　《內灣線的故事》，新竹東門城等十地共十場。

1995/03　　《跳舞的砂子》，清大禮堂。

＊資料來源：'95竹塹國際玻璃藝術節《跳舞的砂子》之節目單「玉米田劇
　　　　　　團大事紀」。

三、觀點劇坊

1988/01　《閣樓上的女子》，台中市立文化中心中山堂兩場。

1988　　　「春耕戲采獨幕劇系列講座」協辦。

參加台中市立文化中心主辦之「劇場研習營」，於中興堂結業演出《海葬》、《楊平之死》、《生命線傳奇》。

《午后，一個燈光明亮的乾淨地方》，台中市立文化中心中山堂、口袋劇場、靜宜文理學院等地。

《申生》，台中中興堂，獲全國社會話劇團體獎。

協辦文建會舉辦之全國「劇場藝術研習營」，於省立美術館演出《狼來了馬尼拉》，和台中中興堂演出《又是春季》。

1988/09　《舞台狙擊》，台北皇冠小劇場、雲林縣立文化中心、台北縣立文化中心等地。

1989　　　第一期表演訓練班。

獲文建會頒發熱心推動戲劇有功人員團體獎。

《禮物》，愛彌兒托兒所。

成立「新觀點美學方場」，舉辦戲劇專題演講十場。

《都是泥土的孩子》，台北中正紀念堂、台中中興堂、台南長榮女中等地。

1990　　　　《第一次當我看見你的臉》，台中市立文化中心中山堂。
　　　　　　推出觀點小劇場揭幕活動，包括露天演出、即興表演、專題演講、展覽。
　　　　　　第二期表演訓練班。
　　　　　　《我在這裡2012008》，觀點小劇場。

1991　　　　第三期表演訓練班。
　　　　　　《拋頭露面》，露天演出五場。
　　　　　　《浮世繪》，文化大學華風堂。
　　　　　　應《聯合文學》之邀於全國文藝營晚會演出。
　　　　　　獲文建會「優秀社區劇團」評鑑並受委託於中部做十場巡迴演出。

1991/12-　　第四期表演訓練班。
1992/3

1992　　　　執行社區劇團計畫《火車，快飛；火車，快飛。》，演出十一場。

＊資料來源：《火車，快飛；火車，快飛。》之演出節目單「劇團大事紀」，和1991年「觀點劇坊簡介」。

四、頑石劇團

1994/06	大度山劇場推廣協會成立，頑石劇團正式成立。
1994	第一期頑石戲劇研習營開辦。
	《杜子春的桃花源》，柯比意廣場首演。
	《可以靠你一下嗎》，柯比意廣場首演。
	《杜子春的桃花源》、《可以靠你一下嗎》，台中晶華書店。
	舉辦為期兩個月的柯比意廣場藝術季。
	《可以靠你一下嗎》，東海大學銘賢堂。
	出版《1994年小劇場創作劇本》。
1995	《若能在夢中的甜蜜飛行》，演出五場。
	《悲情台中火車站》，台中科學博物館戶外演出三場。
	頑石戲劇節《秋日，凝視身體的符咒》、《非常晦澀的夜》。
1996	《王功人演王功戲——秀才招親》，彰化縣方苑鄉王功社區福海宮。
	《Seven—Eleven 火線追緝令》「後設速食喜劇」，東海大學。
	《可以靠你一下嗎》獲文建會甄選優良演出劇本獎。
	「'96年戲劇少年營——夏日青春行」。

《1996再會小紅帽》。

「藝術宴饗平安夜——《四月某個晴朗的早晨遇見百分之百的女孩》、《愛上百分之五十的男孩》」，柯比意廣場。

1997　《不能駐足的夜》，台北耕莘實驗劇場。

獲國家文藝基金會贊助執行「頑石劇團及中部表演團體網路計畫」。

與音樂盒室內樂團聯合演出《音樂盒說故事——兒童音樂會》。

1998　舞台劇《我愛徵信社》。

兒童音樂劇《當風吹過綠野》。

兒童劇《顏色的傳奇》、《飛天法寶歷險記》。

「戲劇藝術欣賞會」協辦。

「飛天法寶兒童戲劇節」。

「1998中區青年聯合戲劇展演」。

「大家來寫村史——用戲劇書寫藝術村的歷史」，台中龍井理想國社區之村史活動。

「台中新女性影展」。

＊資料來源：頑石劇團介紹之大事紀及劇團提供之相關資料。

五、台南人劇團

1987/06	成立,為台南第一個小劇場。
1988/02	《肢體即興》、《婚事》、《四重奏》,華燈小劇場。
/06	《罪惡》,華燈小劇場。
/08	《一個不上班的早上》、《M & W》,華燈小劇場。
1989/01	《記憶與成長的交集》。
/06	與台中觀點劇坊合作《都是泥土的孩子》。
/09	《慾望街車》、《玻璃動物園》、《推銷員之死》三戲之片段,華燈小劇場。
1990/01	「奇想系列」:《黑洞》、《跳針》、《X＋Y的變奏》,華燈小劇場。
/05	《台語相聲——世俗人生》,華燈小劇場首演。
/12	應台南文化基金會之邀演出《台語相聲——吃在台南》,台南文化中心假日廣場。
1991/03	《台語相聲——世俗人生》,國家劇院實驗劇場、成功大學成杏廳。
/05	《黑洞》,高雄文化中心至善廳。
/07	與台南文化基金會合辦為期兩個月的「戲劇研習營」,邀請卓明老師南下指導。
/08	「戲劇研習營」於成大成杏廳發表成果展《錢字這條路》。

/08　　　　獲選為文建會輔導之優秀社區劇團，執行「社區劇團活動推展計畫」。

/09　　　　兒童劇《新小紅帽歷險記》，台南文化中心假日廣場。

/09-12　　《台語相聲──世俗人生》，全省巡迴演出十四場。

/12　　　　《新小紅帽歷險記》，台南文化中心假日廣場。

1992/02-03　執行第一年文建會「社區劇團活動推展計畫」，舉辦為期兩個月的「布袋戲研習營」。

/02-03　　《帶我去看魚》，國家劇院實驗劇場、台南文化中心。

/03-05　　《新小紅帽歷險記》，巡迴台南市各國小。

/04-05　　執行社區劇團計畫演出《封劍千秋》，巡迴大台南地區演出十場。

/11-12　　參加1992年文藝季，演出《漁鄉曲》。

1993/01-03　執行第二年「社區劇團活動推展計畫」，策畫棒球系列講座。

/03　　　　華燈布袋戲實驗劇團成立。

/04-05　　執行社區劇團計畫演出《青春球夢》，巡迴台南縣市十場。

/07-08　　兒童劇《卡吉兒洗澡記》，巡迴台南縣市十場。

/10　　　　《剛逝去上校的女兒》、《兩杯果汁》，華燈演藝廳。

/12　　　　參加文藝季演出《剪一段歷史的腳蹤》。

1994/04-06　執行第三年社區劇團計畫，演出《鳳凰花開了》，巡迴台南縣市十場。

/05　　　兒童劇《五個大力士》，台南文化中心假日廣場。

/09-10　舉辦為期一個月的「舞台技術研習營」。

/11　　　《心囚》、《你·的·我·的·她·的·人》，華燈演藝廳。

1995/04-06　1995年全國文藝季演出《Illio Formosa!——美麗之島》，華燈演藝廳、安平天后宮、成大鳳凰樹劇場等地共六場。

/09-11　《我與我》、《畫眉》、《我不送你回家了》，華燈演藝廳；《種瓠仔不一定生菜瓜》，華燈演藝廳、成大鳳凰樹劇場。

1996/05　《風鳥之旅》參加文藝季，於台南四草大眾廟口、成大鳳凰樹劇場。

/08　　　《風鳥之旅》，台北時報廣場。

1997/02　兒童劇《花枝總動員》，台南文化中心假日廣場。

/03　　　參加文藝季《聆聽一首歌》，台南市忠義國小操場。

/04-05　《帶我去看魚》，至嘉義、台南、高雄、台東等四縣市鄉鎮巡迴演出。

/05-06　舉辦「南台灣戲劇觀摩展」，共邀請南部六個劇團：南風、魅登峰、青竹瓦舍、黑珍珠、那個與台南人劇團演出。

/06　　　正式由「華燈劇團」更名為「台南人劇團」。

1998/03-12　《求婚記》，台灣各地巡迴演出。

/04-05　「綠潮」英國互動劇場研習營。

/05　　　《河·變》參加1998年台南文藝季演出。

/07-08　喜劇工作坊──《四川好女人》。

/12　　《辭冬》，吳園藝文館。

＊資料來源：台南人劇團「劇團大事紀」，及其他台南人劇團之各項資
　　　　料。

六、南風劇團

1987	南風藝術工作坊成立。
1987-91	陸續辦理戲劇、舞蹈、音樂、美術、電影、文學等各方面的藝文活動。 辦理屏風表演班至高雄演出《三人行不行》。
1988	辦理屏風表演班至高雄演出《民國七十六備忘錄》。 辦理環墟劇團《被繩子欺騙的慾望》及講座。 辦理屏風表演班至高雄演出《西出陽關》。 辦理西班牙捕風默劇團環境劇《蝸牛之歌》。 辦理屏風表演班至高雄演出《沒有我的戲》。
1989	辦理高雄市第一屆戲劇營。 辦理果陀劇場《淡水小鎮》。 第一屆戲劇營及成果展《佈告欄》。 第二屆戲劇營及成果展《背叛》。
1991	第三屆第一期戲劇營及成果展《玻璃動物園》。 第三屆第二期戲劇營及成果展《動物園的故事》。
1991/07	南風劇團成立。 《三個不能滿足的寓言》，高雄文化中心至善廳、高雄醫藥學院。
1992	《吶喊——天堂的審判》，高雄文化中心廣場。

高雄市校園文藝季《應許之地》，高雄文化中心至善廳、中正高工、三民家商、小港圖書館、高雄中學。

1993　《金鑽大高雄》（社區劇團計畫執行演出），巡迴高雄縣市鄉鎮十場。

1994　《高富雄傳奇》（社區劇團計畫執行演出），巡迴高雄縣市鄉鎮十場。

《我被冰塊灼傷了》，高雄美術館廣場。

《我被書本砸昏了》，高雄美術館廣場。

1995　《封神榜》，至台南、屏東、高雄、澎湖等縣市巡迴。

文建會委託辦理「社區戲劇研習營」。

辦理日本山海塾「表演訓練」。

《熱線》，南方文教基金會小劇場。

孫麗翠「身體訓練課程」。

1996　《沙渦中的沙文》，高雄漢神寰藝電影院。

《華歌爾ABC》，高雄文化中心至善廳。

《活在圖騰的恐懼》，高雄美術館廣場、南風演藝廳。

《獨木橋上的雄性裸猿》，南風演藝廳。

1997　《邪說》，台南華燈演藝廳、高雄市巡迴、南風演藝廳。

兒童劇《魔術師的箱子》，台南縣市、高雄縣市、屏東縣市共巡迴二十場。

《戲光》，高雄美術館三場。

　　　　　　　　《像我這樣一個女子》。

　　　　　　　　《關於報紙上的雨傘拍賣事件》、《渾沌遊戲》。

　　　　　　　　承辦「葛羅托斯基表演訓練」。

　　　　　　　　「打狗彩虹藝術節」。

1998　　　　　《魚水之間》、《城市靈魂》。

　　　　　　　　兒童劇尋窩活動。

　　　　　　　　承辦「現代戲劇表、導演人才培訓計畫」。

　　　　　　　　「小南風兒童夏令營」。

　　　　　　　　孫麗翠「小丑劇場」。

　　　　　　　　湯皇珍「生活美學」（裝置藝術）。

　　　　　　　　陳姿仰「女性教習劇場」。

＊資料來源：南風劇團提供之演出與活動策畫等各項資料。

＊備　　註：由於南風所承辦的各類藝文活動數量與種類相當多，本書僅
　　　　　　選取與戲劇相關之活動列出。另需附帶說明一點，南風從藝
　　　　　　術工作坊時期以來，每年皆舉辦大量的電影相關活動，如電
　　　　　　影欣賞、座談，及承辦高雄金馬獎電影觀摩等活動，尤其在
　　　　　　1988年至1992年間，幾乎每個月都有電影相關活動。

七、辣媽媽劇團

1993/12　辣媽媽劇團成立。

1994/04　1994巡迴公演《阮是辣媽媽》，高雄縣鄉鎮五場。

1994/05　台北社區博覽會《高屏溪的滄桑》，中正紀念堂廣場。

1994/08　實驗小劇展《高屏溪的滄桑》，高雄縣婦幼青少年館。

　　　　《雕刻情結》，高雄縣婦幼青少年館。

1994/11　茶館劇場《雜交》，高雄御書房。

1994/12　茶館劇場《紅色線索》，高雄御書房。

　　　　國父紀念館《快樂公司賀尾牙》，鳳山國父紀念館。

1995/03　高雄社區嘉年華會《狂想日》展演，岡山文化中心廣場。

1995/05　1995巡迴社區公演《方城夜未眠》，高雄縣鄉鎮五場。

1995/10　秋季實驗劇展《哈娜》（光復五十台灣藝術生命力，五十個團隊同步演出）。

1996/01　澄清湖生態季《水鴨不見了》（高雄市野鳥協會邀演）。

1996/04　1996社區巡迴公演《春光不孤單》，高雄縣鄉鎮五場。

1996/11　實驗劇展《我和春天有個約會》，高雄縣婦幼青少年館。

1997/01　單親家庭輔導研習營短劇演出，高雄縣婦幼青少年館。

1997/03　全國婦女國是會議「婦女文化之夜」。
　　　　行動劇《是否我真的一無所有》，高雄縣婦幼青少年館。

＊資料來源：《春光不孤單》節目單之「辣媽媽劇團表演紀事」，及辣媽媽劇團提供之相關資料。

八、台東劇團

1986　　　劇團成立。

《釋情》、《稻草人》，台東縣立文化中心。

1987　　　《大路》、《追尋》，台東縣立文化中心。

1988/05　　《情歸伊人》，巡迴七縣市。

1989　　　《夾心餅乾列車》、《大湖之祭》、《禿頭女高音》、

《蝴蝶蘭》，台東縣立文化中心。

獲文建會「推展舞台劇運有功團體獎」。

《大湖之祭》獲社會話劇比賽之「精神總錦標」及最

佳男主角（王前龍）。

1990　　　《大輪迴》、《烏江斷雲》、《四大神龜與青蛙王子》，

台東縣立文化中心。

獲台灣省政府「推展社教有功團體獎」。

1991/05　　《不可兒戲》獲社會話劇比賽「精神總錦標」。

獲選文建會之「優秀地方劇團」，執行社區劇團活

動計畫。

1992/01　　《對話》，台東縣立文化中心。

　/04-05　《東城飛花》，社區劇團計畫執行演出，巡迴台東縣

市十場。

獲選文建會之「優秀地方劇團」，執行第二年社區

劇團活動計畫。

1993/01	《交錯的成長記憶——原點、風火少年、等待》，台東縣立文化中心。
/04-12	《後山煙塵錄》，社區劇團計畫執行演出，巡迴台東縣市十場，以及台北、彰化、苗栗、台中、宜蘭等五縣市巡迴七場。 獲選文建會「優秀地方劇團」，執行第三年社區劇團活動計畫。
1994/05	《鋼鐵豐年祭》，社區劇團計畫執行演出，巡迴台東縣市十場。
/10	《寂寞出清》，台東縣立文化中心。 獲選文建會之國際性演藝扶植團隊。
1995/03	《寂寞出清》，國立中正大學。
/06	《夢‧桶‧女》，台東縣立文化中心前廣場。
/06	《死刑犯弟弟的獨白》，台東縣立文化中心前廣場。 獲選文建會之國際性演藝扶植團隊。
1996/01	'96台東劇團戲劇展「雕塑藍色律動劇展」：《螺絲起子》、《汐》、《翩然奇舞》。
/04-06	《後山煙塵錄》，巡迴台北、桃園、台中、南投、嘉義、澎湖等地六場。
1997/01	「春天小品系列」：《春鼓鑼響》、《問海》、《腳色》、《你的我的》。
/03-04	《青春十七》。
/11-	《心機／心肌》。
1998/01	
1998/01	「奇花異果——戲菌有機栽培」。

/12　《維琴那列車就要開》。

辦理戲劇讀書會。

＊資料來源：「台東劇團」大事紀，及其他相關資料。

附錄二　卓明的演員訓練方法

　　此附錄主要介紹卓明的演員訓練方法,卓明除了近年來在南部與東部劇場有一定的影響力,在演員訓練上,方法亦有其特別之處,但這裡僅討論卓明,並不代表中、南、東部的劇場界無其他重要影響的劇運人士,相反的,各地具重大貢獻的劇場人士相當多,如新竹「玉米田劇團」的邱娟娟、台中「頑石劇團」的郎亞玲、「童顏劇團」的張黎明、埔里「蜚聲爾劇團」的賴慧勳、台南「台南人劇團」的許瑞芳及李維睦、「那個劇團」的吳幸秋及楊美英、高雄「南風劇團」的陳姿仰、「薪傳劇團」的邵玉珍、「辣媽媽劇團」的孫華瑛、屏東「黑珍珠劇團」的徐啟智、台東「台東劇團」的劉梅英及黃以雯,以及戲劇學者馬森、石光生等等。另外,各地尚有其他筆者未調查的過去和現在之劇團營運者,和各劇團邀請之外來導演,都對這些地區的戲劇活動有重要影響。此外,南部劇場界目前尚有一位和卓明同為訓練演員的老師孫麗翠,她在南部與東部劇團皆曾授課,根據筆者與各劇團訪談得知,孫麗翠的「小丑劇場」訓練,相當受歡迎。但礙於人數眾多,無法一一深入研究,因此選取與較多劇團有接觸的卓明作為探討。

一、卓明在南台灣劇場界之發展近況

　　卓明在南台灣劇場界的知名度相當高,且頗受一般劇場人的注重,其主要原因是南台灣劇場界有許多人曾是卓明的學生。《破週報》一篇專訪卓明的文章中,即談到曾有人對卓明戲稱

「南台灣幾乎都是你的學生」。[1]以實際的情況來說，從台南的「台南人劇團」、「那個劇團」前身、「魅登峰劇團」；高雄的「南風劇團」、「辣媽媽劇團」；屏東的「黑珍珠劇團」；台東的「台東劇團」，都是他經常授課的劇團，而各劇團每年開設的劇場研習營課程，亦常邀請他前去授課。另尚為其他社會團體邀請教授戲劇訓練課程，如高雄「揚帆社社區婦女劇團」（1996年6月）、「南風」和「高雄婦女新知協會」聯合舉辦的「社區婦女戲劇研習班」（1996年11月至1997年1月）等，此外卓明也偶爾在北部授課。

　　卓明與這些劇團最主要是老師與學生的關係，另外他也擔任過這些劇團的導演或創作指導，如「南風」（《高富雄傳奇》、《封神榜》）、「黑珍珠」（《女性劇場 —— 我的身體我的歌》、《瑪莎露；牛母伴》）、「台南人」（《帶我去看魚》）等。他還經常擔任劇團的藝術指導，如「南風」（藝術總監）、「魅登峰」、「黑珍珠」、「台東」等劇團。他會在劇團經營、未來作品走向，以及個別作品表演形式等方面，給予意見與協助；因此卓明除了擔任戲劇老師的角色，同時也是劇團經營上和戲劇藝術上的諮詢對象，因此與其中幾個劇團的關係相當密切。卓明在南部劇場的活動力旺盛，所參與的劇場活動亦相當多，基本上他並不隸屬於某一個劇團，對於這一點他表示，他不願意在某一個劇團滯留太久，或是僅接受他的訓練課程，因為他認為這樣劇團的創作力將會受到局限，他希望每一個劇團可以自由地發展出屬於本身的東西，因此他選擇以流動的型態，在各個劇團來來去去。另外

[1] 賴淑雅，〈心理劇場的潑水者：專訪卓明〉，《破週報》，1996年5月24日，第38期。

他經常向劇團介紹、推薦與他訓練方式不同的老師,他認為這樣才可給演員與劇團不同的刺激。由於卓明在南部授課量很大,因此除了前面〈台灣劇場工作者與學者的觀念提倡〉中,曾提過他的社區劇場觀念影響外,他的演員訓練方式在南部劇場亦頗具知名度,因此特別探討他的演員訓練。在討論之前,我們先了解卓明在南部劇場的發展歷程。

二、卓明在南部劇場的發展歷程

由於卓明個人從事劇場、電視、電影等方面的經歷相當多,以下僅列出劇場與訓練課程方面之相關資歷:

1966-70	政治作戰學校,主修電影和劇場。
1978-80	與吳靜吉先生一同主持實驗劇場研習營。
1979	耕莘實驗劇團《包袱》、《公雞與公寓》演員。
1979-80	「雲門舞集」經理。
1980	編導蘭陵劇坊《貓的天堂》。
	金士傑編導《荷珠新配》,飾劉志傑一角。
1980-83	蘭陵劇坊任演員、編劇、導演和製作人等。
	黃建業編導《凡人》,飾父親一角。
1984	蘭陵劇坊《摘星》演員。
1984-85	獲「傅爾布萊特專業人員獎助金」赴紐約研習戲劇。
1985	編導蘭陵劇坊《九歌》。

1985-89	擔任文建會與蘭陵舉辦之演員訓練的訓練老師。
1986	台北市社會教育局「青少年劇坊」戲劇訓練老師。
1986-87	參加吳就君博士主持之心理劇訓練。
1987	指導蘭陵劇坊《一條蜿蜒的河流》。
	編導台北青少年巡迴劇團《我們只有一個地球》。
1987-88	「民風樂府」心理劇帶領老師。
1989-93	呂旭立紀念文教基金會之戲劇治療團體領導老師。
1990	新加坡「實踐藝術劇院」演員及表演訓練老師。
1991	參加加拿大「自我成長」研習會（Personal Development Seminar）。
	台南市文化基金會主辦之「劇場研習營」戲劇老師。
	華燈劇團《帶我去看魚》藝術指導和導演。
1992	參加台北舉辦 Jean Huston「神話於創造力」研習會（Journey of Hero and Heroes）。
	參加加拿大「性別認同和親密關係」研習會（Sex Identity and Relationship Seminar）。
	方圓劇團兒童劇《皇后的尾巴》演員。
1992-93	少輔會主辦「國中行為異常青少年創作訓練」戲劇治療訓練老師。
	任台東劇團創作與演員訓練老師。
1993	台北藝術家合唱團音樂劇《流過牛埔的彼條溪》戲劇導演。
	台東劇團《後山煙塵錄》藝術指導。
	魅登峰劇團演員訓練老師。
	南風劇團創作與演員訓練老師。

	宜蘭「蘭陽現代劇團」訓練老師。
	任教華岡藝校戲劇科。
1994	台東劇團《鋼鐵豐年祭》藝術指導。
	南風劇團《高富雄傳奇》導演。
	魅登峰劇團演員訓練老師。
1995	開始任南風劇團之藝術總監,並為南風劇團《封神榜》導演。
	辣媽媽劇團創作與演員訓練老師。
	揚帆社社區婦女劇團訓練老師。
	與南風劇團合作《沙渦中的沙文》。
	任黑珍珠劇團之藝術總監,並為劇團演員訓練老師,及《女性劇場——我的身體我的歌》之創作指導。
1996-97	於魅登峰劇團、南風劇團、黑珍珠劇團與辣媽媽劇團,定期開設創作或演員訓練課程。
1997	南風劇團與婦女新知協會合辦之「社區婦女戲劇研習班」,擔任訓練老師,並擔任成果作品《柯媽媽的故事》、《失聲記》、《誰殺了彭婉如》等劇導演。
	黑珍珠劇團《瑪莎露;牛母伴》(4月)導演以及《沙灘、檳榔、威士比》(6月)編導。

＊資料來源:學術交流基金會邱瓊瑤小姐及卓明所提供。

從卓明劇場方面的簡歷，可知卓明在劇場界發展的大致脈絡，他原為「蘭陵劇坊」的創始團員，早期主要發展重心在於台北。其劇場界發展重心由北轉南的關鍵點，是1991年（民國80年）時，至台南擔任台南市文化基金會主辦的「劇場研習營」的戲劇訓練老師，當初上過這個研習營的學員，有不少是目前台南劇場界的中堅份子，而關於卓明由北轉南的原因，前面有關卓明對社區劇場的觀念部分已談過，目前卓明居住在高雄市內，其劇場發展重心仍以南部為主。

從其經歷中，看出卓明具有不少心理劇和戲劇治療方面的經驗，這與卓明的演員訓練方式有極大的關聯，因為卓明是國內少數採類似心理劇模式的劇場訓練老師。由於專業劇場人才的缺乏，南台灣的劇團相當重視演員訓練，因此經常開設課程訓練演員，卓明可說是在南部劇場開課量最多的一位。在筆者的田野調查過程中，發現南部有幾個劇團的作品，在演員和創作態度上深受卓明的影響。最明顯的有三個團體：「南風」、「黑珍珠」和「台東」；這三個劇團其中有兩個是「地方性色彩濃厚的社區劇團」中的團體。

在此我們必須注意的是，卓明南下發展的時間是1991年，而此時正是文建會「社區劇團活動推展計畫」開始實施的第一年。此案是這些接受補助的劇團，在劇團經營與作品方面轉變的關鍵，亦是這些劇團之所以走向今日規模的最主要助因，卓明此時赴南部發展，正好碰上這些劇團轉型的重要時刻。當時南部劇場界正處於起步階段，專業劇場人士相當缺乏，而卓明是北部劇場的資深專業人士，因此相當受到南部劇場界的重視與尊重。筆者訪問「南風」團長陳姿仰，與「台東」的藝術和行政總監黃以

雯、劉梅英,他們一致表示卓明對他們劇團的發展有相當大的影響,而此影響主要是在作品和演員部分,關於這部分我們會在本文末討論。另外,在〈當代台灣社區劇場的類型〉中我們也提過,「黑珍珠」與「地方性色彩濃厚的社區劇團」的同質性相當高,「黑珍珠」之所以和這類劇團同質性高,與卓明有莫大關聯。「黑珍珠」在1995年至1997年間藝術方面的規劃,許多部分是仰賴卓明,「黑珍珠」截至1997年6月止,有三齣戲是在卓明的編導或指導下完成的;而「黑珍珠」成員有部分時期還常態性地接受他的訓練,因此受其影響是必然的結果。

根據卓明表示,從在政戰學校影劇科求學時期,便喜歡以一種較自由的表達方式表演戲劇,但由於學校的訓練方式較為傳統刻板,因此個人的創意並不被學校的老師認同,使得他在學校時期對表演產生了排拒,而將興趣轉向電影。後來在一個因緣際會的情況下,金士傑等朋友找他一同成立「耕莘實驗劇團」,在這裡他碰到了吳靜吉,吳靜吉非常鼓勵他發展自己自由想像的一面,因此他又開始對戲劇產生興趣並投入其中。在「耕莘」的時期,他同時身兼「雲門舞集」的行政、電視公司製作「60分鐘」節目,及撰寫影評等工作,而此時又正是「蘭陵劇坊」要成立的時期,後來「蘭陵」的行政工作也由他來負責。剛開始他對這種行政工作並不排斥,但在「蘭陵」十年下來,他在創作的領域是相當的享受與快樂,但對行政工作上許多的制約卻感到非常不舒服,因為他必須壓抑自己去做許多的社交。卓明認為過去他並不擅長人際關係處理,有時與其他藝術工作者合作時,因彼此不了解和觀念上的誤差,導致合作的不愉快,和作品上的問題。因此使他開始注意到,藝術創作主要是從人的內心出發所創作的,因

此必須更了解與關注到人的內在，才能產生更好的作品。

在他自己當導演時，常常要訓練演員，當時他常思考如何將腦中畫面轉換成劇場演出，而轉換的過程又應當是如何？卓明表示他不喜歡以掌控的方式要求演員，所以經常採用即興的方法讓演員發展，但由於自身能力的不足，加上不擅於與演員做感性上的溝通，因此經常達不到自己想要的效果。所以他認為自己必須重新做調適與訓練，因此他參加了1986年至1987年間吳就君博士所主持的心理戲劇訓練課程。在這個課程中，他得到一個新的發現，他原以為演員都是在演戲時才會表達準確的情緒，但他在這個心理劇場中發現，一般沒有接受演員訓練但接受心理訓練的人，靠直覺與敏感表現出進入角色的快速與準確，對於這種現象卓明相當訝異。這讓卓明相信這是幫助演員進入角色的重要技術，因此他開始對心理劇的方式產生濃厚的興趣，並開始接觸與學習這方面的課程。

1987年9月他為「蘭陵」編導的《一條蜿蜒的河流》，就是從吳博士心理戲劇的課程之後，所發展出來的戲，此劇除使用心理劇方式，並結合布雷希特史詩劇場的手法。後來他陸續擔任劇場和其他團體的心理戲劇訓練老師，並參加國內外舉辦的心理成長研習會，如1991年參加加拿大的「自我成長」研習會、1992年參加台北舉辦的「神話於創造力」研習會，和同年加拿大舉辦的「性別認同和親密關係」研習會。卓明表示這三個研習會雖然主要是心理成長方面的研習會，但它們的課程中，皆借用戲劇的形式和戲劇技巧作為幫助心理成長的工具。他認為這類的訓練方式很有趣，因此他的演員訓練課程中，大量採用心理戲劇的訓練方式和戲劇治療。

三、卓明的演員訓練方式

　　卓明所注重的演員訓練方式，主要是一種「由內而外」的訓練方式，而非一般的「由外而內」方式。所謂「由外而內」是學院派訓練最常使用的方法，即先從外在形體的模仿開始，是屬於技巧性的訓練。演員在接受一定的形體技巧訓練後，慢慢地開始注入自己感情至表演的角色中。卓明表示，此種方式的演員在接受角色時，會先設定好此一角色的內在情感與外在動作，當他在演出時必須不斷地檢查自己，這種演員是處於較理性的狀態，演員與角色間的距離較遠。「由內而外」則是先不做外在的形體模仿，而從探索自身內在世界開始；即探索自己的能量，忠實自己的情感，也就是說演員先了解自己是什麼樣特性的人，然後根據自己的潛力，由內在激發出真實情感，進而自然顯現出外在行為。這種演員是不設定角色的內在與外在，而是以自己作為核心，真實地完成這個角色，也就是說，演員在演出的當下，他與角色是合而為一的。

　　但卓明認為這兩個方式並不是衝突的，甚至最後是合而為一的，而演員原本就必須經過這種裡裡外外顛覆與開發的過程，才能達到內外相宜。不過他認為，初學者一開始並不適合「由外而內」的方式，因為這種方式要求演員在舞台上必須處於理性的狀態，要能很好地掌控全局，對一位初學演員而言似乎太困難。因此他主張，初學者應當先從「由內而外」開始，先完成自身的心

理建設，做自己能掌控的和自己覺得有趣的部分即可；事實上觀眾照樣能感受到演員所要傳達的東西。在初學者上台表演之時，卓明會告訴他們不要急著討好觀眾，而要先照顧自己，先安撫自己演出前的緊張和恐懼。

筆者問卓明是否對初學演員在舞台上所處的狀態有所要求，他回答：「真情流露，只要享受自己，不要去掌控。」他認為中國人相當壓抑、規避自己的情緒，在舞台上剛好可以把這種隱藏的情緒釋放出來，因此他把身心開發的東西大量運用在訓練課程中。但他表示，這不代表會讓他們在舞台上為所欲為，或情緒失控，因為在排練之時，很多戲裡的東西已是設定好的，只是關於演員自身表演的部分，給予他發揮的自由。至於情緒失控的狀態，他認為不會在台上發生，因為在排練時，導演會幫演員控制，並把過多的情緒狀態排除。他認為演員的適應力很強，在排練時他們就會知道情緒上的界限在哪裡，所以演出時他們就會在安全的範圍中發揮。

卓明相當重視劇場中的每一個人，他認為「演員是劇場的核心」，因此人是很重要的，所以不管在課程或排練中，他都很重視演員個人的感受。他鼓勵學員儘可能地發表自己的想法，在他的課堂中，每個人都有權發表自己的意見，但相對的，也必須認知到別人的意見和自己的一樣重要。筆者曾旁觀卓明的訓練課程，他對每一位學員採公正的態度，當學員意見相左時，卓明並不袒護任何一方，而是不斷提醒發言者必須容納別人不同的意見。當學員或演員在課程或排練中產生情緒上的問題，卓明則優先處理人的部分，幫助他們走出不舒服的感覺，然後再回到課程或排戲部分。

　　然而卓明對人的重視與給予自由發展空間，是否會使演員遇到不同方式的老師或導演時，產生不適應？卓明表示，根據他的經驗，這些劇團都請過和他不同訓練方式的老師與導演，但這些演員仍然學習得很好，他認為不要輕忽演員的適應力，他們很容易適應與配合不同的老師或導演。卓明認為，根據經驗，他這樣的訓練方式，能讓更多的人願意留在劇場中，而這是他更注重的部分。他覺得原因是演員不僅可以享受舞台上的成就感，並且會覺得自己與劇場有關，而且透過他的訓練，演員可分享其他演員和自己的不同，因此願意將時間與情感投注在劇場中。事實上，卓明這樣的訓練方式，不但使劇團為一戲劇演出團體，也使得劇團帶有成長團體的特色，因為在卓明的課程中，他們感受到自己的被注重，並且帶給他們與平常的現實世界中不同的人際關係，及大量情緒釋放，劇團不只是純然的戲劇技巧和劇場技術展現的地方。

四、課程內容

　　關於這種「由內而外」的初學者訓練方式，卓明有一套自己的訓練流程，以下大致介紹他的這套課程[2]：

[2]卓明演員訓練課程內容之資料來源，為筆者與卓明訪談所得。

身體的歸零

此部分分為單人身體放鬆與雙人相互接觸。課程一開始即讓學員或演員作個人單獨的身體放鬆，待學員的身體放鬆和呼吸調整好後，則進入彼此相互接觸，彼此擠壓或碰觸身體禁忌的部分，讓他們慢慢將身體打開來。或者有時替彼此做指壓按摩，卓明提到了這部分按摩是以前吳靜吉教他們的。這可讓演員熟悉身體，例如了解身體的柔軟度和身體結構部分，透過碰觸培養彼此的默契感。被按摩的人，可以發出聲音，例如感覺痛，可以叫出來，感覺舒服也可發出感覺舒服的聲音。

卓明提到了自己對身體的觀念，他認為身體的最內層是充滿了「氣」，當身體經過「氣」的練習之後，「氣」便會往外將身體推到第一層純粹「感覺」的地帶，此「感覺」即是一般我們所知的冷、熱、舒服、不舒服、鬆弛、不鬆弛等直接的感覺。有了感覺之後，接者「氣」會再推到第二層「情緒」的部分，即喜歡、不喜歡、厭惡、沮喪等。接者會再推到第三層「理性」，而理性會掌控情緒的反應。這些都是個人內部的部分，即從「感覺」→「情緒」→「理性」，但身體的氣還會繼續往外推去，與另一個體產生互動。例如一個人被重力撞擊，首先會產生痛的「感覺」，接著會產生憤怒或害怕的「情緒」，然後會由「理性」做出是否反擊，或是繼續承受的選擇。卓明認為這方面實際上蘊藏了許多情感上的糾葛，而這個部分是非常靠近劇場的，而且具有劇場表演者非常需要的敏感度。因此他認為透過這種直接的碰觸，讓演員經歷並分辨身體這些不同層次的感受，才能使演員清

楚地了解自己身體的狀態。

信任感

　　進行較大的身體接觸，或跳躍、翻滾等較大的動作，卓明認為這部分是慢慢地強化身體的冒險，也就是說，擴大身體行動的極限。

身體

　　這部分是要讓身體突破平常清楚的、經過設定的部分，達到一較為自由的境地，也就是身體的「想像的世界」，也就是讓演員的身體進入許多不同領域的想像，這部分有許多即興的訓練。當演員身體放鬆之後，他會用音樂或其他導引方式讓演員身體做變化和想像，譬如老師發號施令要演員想像自己是一隻青蛙，然後演員就讓自己的身體像一隻青蛙，然後老師又會要求想像成一條魚，而演員必須立即轉換成魚的狀態。如此轉換許多不同的狀態，這可開發演員身體各種的可能性。

　　「想像的世界」進行完後即進入「非制約的世界」，或稱「非習慣的世界」。這是與平常演員自己身體非常不同的能量的訓練，在這個部分，身體要非常地放鬆，可以隨它的能量發展，但劇場裡面要非常地安全，老師必須要照顧他們，以保護演員不受傷，因為他們可能會撞牆、摔倒，或撞到別人，卓明認為這個部分需要演員的身體和心理都非常放鬆，如此即使撞到別人也不容易受傷，如果身體和情緒很緊張時，當演員遇到狀況時便會生

恐懼，容易造成傷害。而演員在這種能量釋放的過程中還需學習
如何控制自己的能量，漸漸地會使身體進入一種較自在的狀態。
經過這部分的訓練，演員平時身體的禁錮將會解除，其內在的某
種潛意識便會被激發出來。

潛意識

卓明認為潛意識是人原本應當知道的部分，但因自己不想或
害怕，因此將它壓抑而變成了潛意識，潛意識是人非理性的部
分，而這也正是演員潛在的能量。卓明認為潛意識是創作的能源
所在，這是導演要開發演員的部分，由於他個人非常重視演員自
我的發展，因此當演員的潛意識出來後，他便繼續釋放此潛意識
的能量，但並非追蹤事件的真相，而是讓它轉換成其他形式表現
出來，也就是藝術創作的形式。他提到許多人進行到這一部分時
經常會有失控的狀況出現，通常參觀者會覺得很奇怪，但實際的
參與者卻很享受，久而久之，大家便不會覺得失控有什麼不好。

空椅子的訓練

在失控之後，便開始進入自我探索的階段，這部分一次只能
一個人。在「空椅子的訓練」這個部分，要讓自己變成兩個
「我」，一個是潛意識的「我」，是一個混亂、不清楚的「我」；
另一個是理性的「我」，理性的「我」要觀察潛意識的「我」，
然後去敘述它。

在排練室中置一張空椅子，然後演員必須坐在椅子上，進入

他自己潛意識的部分，然後他會在椅子上發生屬於潛意識的「我」的狀態，接著他慢慢將身體離開椅子，變成另一個理性的「我」，但此時潛意識的「我」仍停留在椅子上，然後理性的「我」要回頭觀察並檢視空椅子上潛意識的「我」。卓明提及心理學上認為人有一「主人格」，和許多不同的「副人格」，因此有時卓明會使用兩張空椅子，讓演員在訓練中產生如「情緒的我」、「客觀的我」等不同面向的「副人格」，演員在自己不同面向的性格中來回扮演和疏離不同的自己，但每次進入不同的「副人格」之前或之後，演員都必須回到「主人格」，如此為確保演員的「主人格」能很好地掌控一切，而不致讓演員失控。有時也擺三張空椅子，甚至是更多的空椅子，分成更多不同面向的人格。卓明表示會根據演員的狀況做不同變化，這些是訓練演員增強自己的控制力，並了解自己的心理，如此當演員接受一戲劇角色時，才能了解角色的內在心理。接著演員可自由表達發揮自己想表達的東西，卓明表示，許多演員原本很笨拙，但經過空椅子部分之後，便開始懂得如何表達自己。

共生狀態

所謂的「共生狀態」是指戲劇中人的互動，如對白、人物關係的發展等。經過以上「空椅子」的訓練後，演員便開始進入所謂的「共生狀態」，也就是一位做完空椅子訓練的人，要坐到場中，其他在旁邊觀看的人，便開始告訴他，他們剛剛看到了什麼，譬如旁觀者會告訴當事者當時他所表現的身體跡象，也就是說此時除了理性的「我」所看到的自覺部分之外，旁人也會告訴

他不自覺的部分。經由旁觀者的提醒，此時當事者的潛意識就會被挖掘出來，例如他在潛意識中的很多不自覺的身體動作或行為便會被發現，他們便開始討論和了解身體這些不自覺動作所代表的意義是什麼，而這些東西可以成為創作的素材。

　　前面的「潛意識」和「空椅子」等訓練是較為主觀的，而這部分則是較為客觀的，基本上這是給予演員的一種訓練，而非僅是耽溺在演員個人的情緒之中。

兩個人的關係

　　接下來開始做兩個人的部分，兩個人一組，這個部分有許多方式：

- 互相去追索彼此的想法，相互觀察，譬如A說話，B不講，講完後B可針對A的說話內容、面部表情、手勢等等提出看法，等B講完後，A再針對B的內容反應回去。
- A講話B便不時打斷，或干擾對方，如此不斷回應、打斷彼此。
- 兩人以「雞同鴨講」的方式，各講各的，彼此不相干。
- 其中一人要不斷說服對方，但另一人則要不斷迴避對方的話，說服者要更努力說服，迴避者則要更努力迴避。
- 一人要不斷討好另一人，另一人只要被討好即可，然後交換。

　　這個部分演員必須自發地說很多話，沒有劇本，一切靠自己的能力發展。由於演員有很多創作和表達語言的機會，卓明表

示，他訓練過的演員都很會說話。

身體的表演和說話的表演同時進行

　　這個部分是一種右腦的訓練。一般而言，人的左腦是掌控時間、節奏、記憶的，屬於控制自己的部分；而右腦是屬於線條的、非時間的、非語言的、跳動的、非記憶性的、沒有規則的，也就是屬於自己非習慣性的部分。在訓練時開發右腦的思考容易進入自由想像的空間，在進入右腦的訓練時，必須先放鬆左腦的控制，因此卓明會以語言、音樂、身體放鬆等方式讓演員進入催眠的狀態。這裡的催眠指的是一種身體與精神處於非常放鬆的狀態，使得右腦的部分能自由地發揮，並非是演員會失去意識。這個部分是綜合的訓練，也就是要把身體和語言結合起來，例如演員想像自己的身體是一台收音機，或一朵花，然後開始要表演出他想像的身體，並配合自己想像出來的語言，若老師發現演員的想像漸流於寫實，則要打斷他。卓明認為他採的是讓演員獨立自主的訓練態度，而不是跟隨任何一種表演系統，對他而言，演員的獨立創作能力，是非常重要的，他認為演員不一定要模仿才能演戲。

純粹的想像

　　這個部分基本上是延續上一個部分的練習，但同樣地亦是開發右腦的思考，然後要進入演員的表演語言，這種表演語言不是表面的語言，而是非理性的語言，是屬於右腦的跳躍性、非制約

的語言。所以這個部分，卓明會採近似催眠的方式讓演員說話，例如讓所有演員的頭靠在一齊，讓演員開始發出聲音或說話，但因為所有人的頭靠在一齊，因此便聽不清楚自己到底說些什麼，所以可打破平常左腦習慣控制自己聲音和語言的準確性，然後演員便能放鬆自己，讓右腦不斷地出現圖像式的畫面，然後演員可自由地「胡說八道」，或說一些較沒有邏輯的話。經過這種訓練後，就會設定一種情境給演員發展語言，如一個社會事件或情感，這時演員便懂得使用非寫實的語言來表達了。因此卓明會先做詩的語言訓練，讓演員的語言不會太理性和寫實，並且可開發演員的原創性。然後再讓演員回到上一個部分所想像的收音機或花，這時演員的語言就會比較接近詩化。

結構的訓練

用以上演員發展的身體和語言的內容為基準，打破演員原先發展模式，或要他們反其道而行，不因循某一種步驟或打破他所習慣的方式創作。

戶外訓練

接下來帶演員到戶外的開放空間上課，也就是讓演員知道除了單獨人的身體的表演之外，還必須注意身體與外在空間產生的關係，卓明表示，因為人在劇場中無法占滿整個空間，所以必須要有一個外在「空的空間」跟人產生對比，而人如何從線條、行為、色彩產生此種感覺？此時戶外的訓練就顯得相當重要，這對

演員進入劇場後,對劇場的空間會慢慢有所自覺,這對於他將來成為導演也很有幫助。

　　以上是卓明一整套對初學者完整的訓練架構,「身體的歸零」、「信任感」、「身體」此三部分是屬於課程中暖身的項目,卓明特別指出,這是每次上課一定要做的功課。「潛意識」、「空椅子的訓練」、「共生狀態」則是屬於心理分享的項目。而剩下的訓練則是開發潛力和技巧上的訓練。在此須強調的是,上述的課程內容只是卓明的訓練課程架構,除了暖身部分是每次上課必做之外,其餘並非為固定不變的內容與順序,每一項目中還有許多不同訓練方法,而且每次上課的詳細內容都會因學員的不同,做不同的調整與變換。根據卓明表示,這一整套訓練大約要花半年時間,每週上課兩次(每次約三小時)才能完成,卓明談到以往在蘭陵劇坊時,這套課大約每週三次,或者是星期六四小時,星期日八小時,但他認為這樣的時間太長,演員會太疲勞,應該以每次三小時比較恰當。尤其前面關於暖身的部分可以進行得很快,但後面分享的部分則比較麻煩,也比較耗時,整套課程分配的時間大約是:暖身部分約一小時,做活動約一小時,心理分享的部分約一個多小時。不過卓明亦表示,每個劇團上課的完整度不同,若劇團給他的課程期限夠長,他就能上得較完整,若是短期則無法上滿這一套課程。

　　現在我們回到卓明對劇團具體的影響,在〈台東劇團作品特色〉部分,我們提到,台東劇團的作品中有一共同特色即「激烈的表演方式」,裡面談到雖然不同導演,不同題材,但每個作品中,演員至少會有一場戲,會以情緒宣洩式的方法表達戲的內容,同節中亦提到台東劇團的行政與藝術總監:黃以雯與劉梅

英，認為這應當是與卓明的訓練課程有關。事實上，雖然導演與題材不同，但根據台東劇團的作品資料看來，他們大部分的作品，或多或少都有採演員即興創作的部分，也就是說，導演經常與演員以集體創作方式創作，這種方式當然會採用與顯現演員身上特質。即使導演未使用集體創作，也會以演員的特質安排其表演的內容。因此上述卓明課程中把潛意識視為創作來源的訓練，便自然而然地反應到演員的創作和表演上了。

　　至於南風劇團，卓明亦曾表示，他在南風上的演員訓練課是最完整的。而被團長陳姿仰視為最能代表南風特色的兩齣戲：《高富雄傳奇》與《封神榜》，這兩齣戲的導演都是卓明。在上述〈南風劇團作品特色〉中，有一特色為「以演員為主的集體創作方式」，裡面談到南風在創作上是相當重視演員特色與演員創作的劇團，這個觀念事實上與卓明所倡之「演員是劇場的核心」，其觀念是完全一致的。雖然其他的劇團也有採這種方式創作，但從卓明在1993年開始到南風授課，同年並執導《高富雄傳奇》；接著第二年又導《封神榜》；第三年（1995年）南風便請卓明擔任南風的藝術總監；至目前為止，他仍在南風固定授課；從這些關係看來，南風受卓明影響是相當直接而明顯的。

　　南台灣的劇團與劇場人受卓明影響者，當然不只上述談及的這幾個團體，只是這幾個劇團所反映出來的現象特別直接與明顯，因此特舉之說明。

　　實際上，卓明的訓練方式，並不是每個人都能接受與理解，最大的原因應當是他訓練中所觸及之人內在心理與非理性的部分。卓明自己亦承認，他的課程常常是一開始約有四十個人加入，但後來僅剩下一半或更少，但願意留下來的人，多半會留在

劇場。但許多人對這種在課堂上必須吐露自身真實的內在,以及
情緒失控的狀態感到相當卻步。筆者在初次觀賞黑珍珠劇團極具
心理劇色彩的《女性劇場——我的身體我的歌》,劇中表演的女
性演員,在台上演出自身真實的情感與故事,並在台上大膽「解
放」被壓抑的情緒時,對於平常看慣「舞台上發生的事不是真的」
的劇場演出,面對如此「真實」的演出,當下感到驚心動魄與不
安。《破週報》記者許麗善,亦是1991年卓明在台南「劇場研習
營」授課中的一員,她在觀賞《女》劇後,於《破週報》發表文
章,文中回憶過去卓明上課的情形,對於《女》劇的演出,表達
出她的憂心[3]:

> ……我彷彿看到她們在與我相似的劇場訓練中解放,聽
> 到她們把自己的壓抑吶喊出來,這個熟悉的經驗彷彿又
> 歷歷在目,但同時也擔心她們在訓練中被啟開的自己,
> 是否能得到自己妥善的處理,抑或是無法走出困境的窠
> 臼而傷得更重。

針對這樣的質疑,卓明表示《女》劇基本上並非主導的戲,
當初此劇的題材是由同為此劇藝術指導的王墨林與團員共同決
定,他則是負責引導、帶領團員創作的角色。卓明表示他的作品
並不常以挖掘個人內心做創作戲劇題材,例如他替南風導過的
《高富雄傳奇》、《封神榜》等,都是社會性較強的作品,他的
心理劇技巧最主要是使用在開發演員的潛力上。卓明認為一般學

[3] 許麗善,〈我來自屏東,而且我搞女性劇場〉,《破週報》,1996年5月
　　24日,第38期。

院使用的是西方表演訓練方式，這會使每個人的演出失去差異性，因此他堅持用自己這一套開發演員自身潛力的訓練方法來訓練演員。

卓明的這套心理劇與戲劇治療的訓練方式，的確被國內的部分人士視為洪水猛獸，而不敢輕易嘗試。筆者研究初期亦抱持質疑的態度，但因在田野調查的過程中，發現卓明對南部劇團影響甚鉅，幾個劇團作品深受其影響，這是不容否定的事實，不能因個人對劇場觀念的不同，將其視而不見，因此決定應將其演員訓練方式做一介紹探討。

卓明實際上在各劇團有一定的影響，這些劇團並非沒有接觸過其他的老師與導演，且在劇場資訊上的取得亦相當豐富，但他們仍一再地選擇卓明為他們授課，這明顯地表示出，他們對卓明訓練課程的信任與肯定。我們應當以一種開放性的態度，先行了解事實，並且如卓明對學生的提醒：正視他人的發言權，並容納別人的意見；因為不論如何，這種容納多元的態度，正是藝術領域中所迫切需要的。

參考文獻

一、中文部分

（一）書籍

《當代英漢雙解辭典》（*English-Chinese Dictionary of Contemporary*），1988年，初版。香港：朗文出版社。

Brockett, Oscar G.，1981。《世界戲劇藝術欣賞》，胡耀恆譯，第四版。台北：志文。

Passmore, John，1992。《百年哲學》，陳蒼多譯。台北：七略。

白秀雄、李建興、黃維憲、吳森源合著，1978。《現代社會學》，初版。台北：五南。

行政院新聞局委員會編纂，1992。《新辭典》。台北：三民書局。

杜定宇編著，1994。《英漢戲劇辭典》，初版。台北：建宏。

唐學斌，1971。《社區組織與社區發展》，初版。台北。

徐震，1994。《社區與社區發展》，第五版。台北：正中書局。

張芳杰主編。《牛津高級現代英文辭典》（*Oxford Advanced Learner's Dictionary of Current English*），三版。台北：東華書局。

梁實秋主編。《遠東實用英漢辭典》(*Far East Practical English-Chinese Dictionary*)，1988年版。台北：遠東圖書公司。

莫昭如、林寶元編著，1994。《民眾劇場與草根民主》，初版。台北：唐山。

熊鈍生主編，1980。《辭海》。台北：台灣中華書局。

蔡宏進，1991。《社區原理》，文崇一、葉啟政主編，再版。台北：三民。

鍾明德，1989。《在後現代主義的雜音中》。台北：書林。

鍾明德，1996。《尋找整體藝術和當代台北文化》，一版。台北：書林。

鍾明德主編，1994。《補天——麵包傀儡劇場在台灣》，一版。台北：425環境劇場。

韓林和，1994。《維根斯坦哲學之路》。台北：仰哲。

（二）論文

江明修，〈社會科學多重典範的爭辯：試論質與量研究方法的整合〉，《政治大學學報》，第64期，頁315-339。

吳瓊恩、張世杰合著，〈質與量評估途徑之比較，兼論其對政策分析的意涵〉，《政治大學學報》，第68期，頁121-141。

林福岳，1993。〈將社區劇場視為另類傳播媒介之研究——以「民心劇場」為例〉，碩士論文。

邱坤良，1994。〈台灣社區劇場的重建〉，第一屆台灣本土文化學術研討會。

邱坤良主持，1997。《台灣劇場資訊與工作方法——「社區劇場工作手冊」》。行政院文化建設委員會。

（三）劇本

王友輝，1995。《青春球夢》，初版。台北：文建會。

何乾偉，1992。《東城飛花》，未出版。台東劇團。

余一治，1995。《封神榜》，未出版。南風劇團。

林原上、江宗鴻，1995。《後山煙塵錄》、《鋼鐵豐年祭》，初
　　版。台北：文建會。

胡克仁，1993。《金鑽大高雄》，初版。高雄：南風工作藝術
　　坊。

胡克仁，1995。《高富雄傳奇》，初版。台北：文建會。

郎亞玲、勞嘉玉等合著，1995。《可以靠你一下嗎》，現代戲劇
　　集——演出劇本系列，初版。台北：文建會。

郎亞玲編著，1994。《1994年小劇場創作劇本》，一版。台中
　　縣：大度山劇場推廣協會。

馬森，1996。《腳色：馬森獨幕劇集》，一版。台北：書林。

張永源，1993。《兩杯果汁》，未出版。華燈劇團。

許玉玫改編，1992。《剛逝去上校的女兒》，未出版。

許瑞芳，1995。《鳳凰花開了》，初版。台北：文建會。

許瑞芳，1996。《風鳥之旅》，未出版。華燈劇團。

許寶蓮、李維睦、龍蕊芝、孫耀慄、謝雅琳合著，1992。《封劍
　　千秋》，未出版。華燈劇團。

楊孟珠，1992。《火車，快飛；火車，快飛。》，未出版。觀點
　　劇坊。

劉梅英，1994。《寂寞出清》，未出版。台東劇團。

劉梅英，1996。《螺絲起子》，未出版。台東劇團。

賴慧勳，1992。《應許之地》，未出版。南風劇團。

（四）期刊、報紙

林靜芸，1995。〈打樁築夢再造文化城──記台中一群文化工作
　　者〉，《表演藝術》，第34期，8月號，頁54-58。

邱坤良，1995。〈台灣需要什麼樣的社區劇場？〉，《表演藝
　　術》，第30期，4月號，頁94-97。

姚一葦，1992。〈從「民心劇場」談起〉，《表演藝術》，試刊
　　號（10月），頁60-61。

建中，1992。〈《蝴蝶蘭》引發的疑惑〉，《台灣時報》，4月6
　　日，第12版。

許麗善，1996。〈我來自屏東，而且我搞女性劇場〉，《破週
　　報》，第38期，5月24日。

楊美英，1995。〈鑼響上戲，春風已綠？──試看台南近年劇場
　　活動的發展與現況〉，《台南市立文化中心季刊》，第10
　　期，10月號，頁8-15。

趙雅芬，1989。〈文建會委託推廣兒童戲劇：三劇團明年「大顯
　　神通」〉，《中國時報》，12月16日。

賴淑雅，1996。〈心理劇場的澆水者：專訪卓明〉，《破週報》，
　　第38期，5月24日。

二、西文部分

（一）書籍

Banham, Martin, ed. *The Cambridge Guide to World Theatre.* New York: Cambridge University Press.

Bordman, Gerald. 1984. *The Oxford Companion to American Theater.* New York: Oxford University Press.

Brockett, Oscar G. *History of the Theatre.* Sixth edition. A Division of Simon & Schuster, Inc.

Cameron, Kenneth M. & Gillespie, Patti P. *The Enjoyment of Theatre.* Fourth edition. Courtesy of the Florida State University School of Theatre, 1996 Mainstage production.

Gard, Robert E. & Burley, Gertrude S. 1959. *Community Theatre: Idea and Achievement.* New York: Greenwood Press.

Hartnoll, Phyllis & Found, Peter, ed. 1992. *The Concise Oxford Companion to the Theatre.* New York: Oxford University press.

Kullman, Colby H. & Young, William C., ed. *Theatre Companies of the World.* New York: Greenwood Press.

Langley, Stephen. 1980. *Theatre Management in America Principle and Practice.* Revised edition. New York: Drama Book Publishers.

Vance, Charles, ed. 1995. *Amateur Theatre Yearbook 1995: Incorporating Community Theatre & Training.* Fourth edition.

Platform Publications Ltd.

Young, John Wray. 1971. *Community Theatre: A Manual for Success.* New York: Samuuel French, Inc.

（二）論文

Bryant, Kenneth Graeme. 1991. "Percy Mackaye and the Drama of Democracy," Ph. D., University of Nebraska-Lincoln.

Hummond, Martha Hamilton. 1994. "Dialogue: New Stage Theatre and Jackson Mississippi the History of A Relationship," Ph. D., University of Southern Mississippi.

Kershaw, Barrie Richard. "Theatre and Community," Ph. D., University of Exeter, The British Library Document Supply Centre.

Morris, Lori Virginia. 1989. "The Casting Process Within Chicago's Local Theatre Community," Ph. D., Northwestern University.

Wolf, Stacy Ellen. 1994. "Theatre as Social Practice: Local Ethnographies of Audience Reception," Ph. D., University of Wisconsin-Madison.

當代台灣社區劇場　　　　　　　　　　劇場風景 2

作　　　者／林偉瑜
出 版 者／揚智文化事業股份有限公司
發 行 人／葉忠賢
總 編 輯／孟　樊
執行編輯／晏華璞
登 記 證／局版北市業字第 1117 號
地　　　址／台北市新生南路三段 88 號 5 樓之 6
電　　　話／(02)2366-0309　　2366-0313
傳　　　真／(02)2366-0310
郵撥帳號／14534976　揚智文化事業股份有限公司
印　　　刷／偉勵彩色印刷股份有限公司
法律顧問／北辰著作權事務所　蕭雄淋律師
初版一刷／2000 年 5 月
定　　　價／新台幣 330 元

南區總經銷／昱泓圖書有限公司
地　　　址／嘉義市通化四街 45 號
電　　　話／(05)231-1949　　231-1572
傳　　　真／(05)231-1002

網址：http://www.ycrc.com.tw
✉E-mail：tn605547@ms6.tisnet.net.tw
　　＊本書如有缺頁、破損、裝訂錯誤，請寄回更換＊
ISBN：957-818-117-5

國家圖書館出版品預行編目資料

當代台灣社區劇場／林偉瑜著. -- 初版. --
臺北市：揚智文化，2000〔民89〕
　面：　公分. --（劇場風景；2）
參考書目：面
ISBN　957-818-117-5（平裝）

1.劇場－台灣－概況 2.表演藝術－台灣

981.9232　　　　　　　　　　　89003261

揚智文化事業股份有限公司

中國人生叢書

A0101　蘇東坡的人生哲學—曠達人生 ISBN:957-9091-63-3 (96/01)　　范　軍/著 NT:250B/平

A0102A 諸葛亮的人生哲學—智聖人生 ISBN:957-9091-64-1 (96/10)　　曹海東/著 NT:250B/平

A0103　老子的人生哲學—自然人生　 ISBN:957-9091-67-6 (96/03)　　戴健業/著 NT:250B/平

A0104　孟子的人生哲學—慷慨人生　 ISBN:957-9091-79-X (94/10)　　王耀輝/著 NT:250B/平

A0105　孔子的人生哲學—執著人生　 ISBN:957-9091-84-6 (96/02)　　李　旭/著 NT:250B/平

A0106　韓非子的人生哲學—權術人生 ISBN:957-9091-87-0 (96/03)　　阮　忠/著 NT:250B/平

A0107　荀子的人生哲學—進取人生　 ISBN:957-9091-86-2 (96/02)　　彭萬榮/著 NT:250B/平

A0108　墨子的人生哲學—兼愛人生　 ISBN:957-9091-85-4 (94/12)　　陳　偉/著 NT:250B/平

A0109　莊子的人生哲學—瀟灑人生　 ISBN:957-9091-72-2 (96/01)　　揚　帆/著 NT:250B/平

A0110　禪宗的人生哲學—頓悟人生　 ISBN:957-9272-04-2 (96/03)　　陳文新/著 NT:250B/平

A0111B 李宗吾的人生哲學—厚黑人生 ISBN:957-9272-21-2 (95/08)　　湯江浩/著 NT:250B/平

A0112　曹操的人生哲學—梟雄人生　 ISBN:957-9272-22-0 (95/11)　　揚　帆/著 NT:300B/平

A0113　袁枚的人生哲學—率性人生　 ISBN:957-9272-41-7 (95/12)　　陳文新/著 NT:300B/平

A0114　李白的人生哲學—詩酒人生　 ISBN:957-9272-53-0 (96/06)　　謝楚發/著 NT:300B/平

A0115　孫權的人生哲學—機智人生　 ISBN:957-9272-50-6 (96/03)　　黃忠晶/著 NT:250B/平

A0116　李後主的人生哲學—浪漫人生 ISBN:957-9272-55-7 (96/05)　　李中華/著 NT:250B/平

A0117　李清照的人生哲學—婉約人生 ISBN:957-8637-78-0 (99/02) 余莅芳、舒靜/著 NT:250B/平

A0118　金聖嘆的人生哲學—糊塗人生 ISBN:957-8446-03-9 (97/05)　　周　劼/著 NT:200B/平

A0119　孫子的人生哲學—謀略人生　 ISBN:957-9272-75-1 (96/09)　　熊忠武/著 NT:250B/平

A0120　紀曉嵐的人生哲學—寬恕人生 ISBN:957-9272-94-8 (97/01)　　陳文新/著 NT:250B/平

A0121　商鞅的人生哲學—權霸人生　 ISBN:957-8446-17-9 (97/07)　　丁毅華/著 NT:250B/平

A0122　范仲淹的人生哲學—憂樂人生 ISBN:957-8446-20-9 (97/07)　　王耀輝/著 NT:250B/平

A0123　曾國藩的人生哲學—忠毅人生 ISBN:957-8446-32-2 (97/09)　　彭基博/著 NT:250B/平

A0124　劉伯溫的人生哲學—智略人生 ISBN:957-8446-24-1 (97/08)　　陳文新/著 NT:250B/平

A0125　梁啓超的人生哲學—改良人生 ISBN:957-8446-27-6 (97/09)　　鮑　風/著 NT:250B/平

A0126　魏徵的人生哲學—忠諫人生　 ISBN:957-8446-41-1 (97/12)　　余和祥/著 NT:250B/平

A0127　武則天的人生哲學—女權人生 ISBN:957-818-085-3 (00/02)　　陳慶輝/著 NT:200B/平

A0128　唐太宗的人生哲學—守靜人生 ISBN:957-818-025-X (99/08)　　陳文新/等著 NT:300B/平

劇場風景

台灣小劇場運動史
尋找另類美學與政治

鍾明德/著

台灣小劇場運動可以一九八五年為界，分成兩個階段。第一代小劇場由蘭陵劇坊在一九八○年正式成立開始，經由五屆實驗劇展（1980－84）的推波助瀾，到了一九八五年表演工作坊出現，「實驗劇」開始逐步取代話劇，成為台灣現代劇場的主流。第二代小劇場在一九八六年前後崛起，在「實驗劇」的成果上往前摸索，拓展出「後現代劇場」、「環境劇場」和「政治劇場」三個「前衛劇」新潮。在九○年代看來，「實驗劇」的主流、「前衛劇」的新潮和「話劇」的餘韻同時並存、交互影響，顯然進入了「運動」或「革命」之後的盤整時期。

NEO系列叢書

NEO系列叢書

Novelty 新奇 · Explore 探索 · Onward 前進
Network 網絡 · Excellence 卓越 · Outbreak 突破

世紀末，是一襲華麗？還是一款頹廢？
千禧年，是歷史之終結？還是時間的開端？
你會是最後一人嗎？大未來在那裡？
你要與誰對話？二十一世紀是中國人的世紀？

人類文明持續衝突，既全球化又區域化；網際網路社會和個人私我空間，在虛擬世界裡交會；在這樣的年代，揚智NEO系列叢書，要帶領您整理過去、掌握當下、迎向未來！全方位、新觀念、跨領域！

信用卡專用訂購單

（本表格可重複影印使用）

- 請將本單影印出來，以黑色筆正楷填妥訂購單後，並親筆簽名，利用傳真02-23660310或利用郵寄方式，我們會儘速將書寄達，若有任何問題，歡迎來電02-2366-0309洽詢。
- 歡迎上網http://www.ycrc.com.tw免費加入會員，可享購書優惠折扣。
- 台、澎、金、馬地區訂購9本（含）以下，請另加掛號郵資NT60元。

訂購內容

書　號	書　　名	數　量	定　價	小　計	金額NT(元)

訂購人：
寄書地址：

（A）書款總金額NT（元）：
（B）郵資NT（元）：
（A+B）應付總金額NT（元）：

TEL：
FAX：
E-mail：
發票抬頭：　　　　　　　　　　　　　　□二聯式　□三聯式
統一編號：
信用卡別：□VISA　□ MASTER CARD　□JCB CARD　□聯合信用卡
卡號：
有效期限（西元年/月）：
持卡人簽名（同信用卡上）：
今天日期（西元年/月/日）：
商店代號：01-016-3800-5　　　　授權碼：（訂書人勿填）

版權所有　揚智文化事業股份有限公司
地址：106台北市新生南路三段88號5樓之6
TEL：886-2-23660309 FAX：886-2-23660310
E-mail：tn605547@ms6.tisnet.net.tw